박무진
무일푼
대생교실

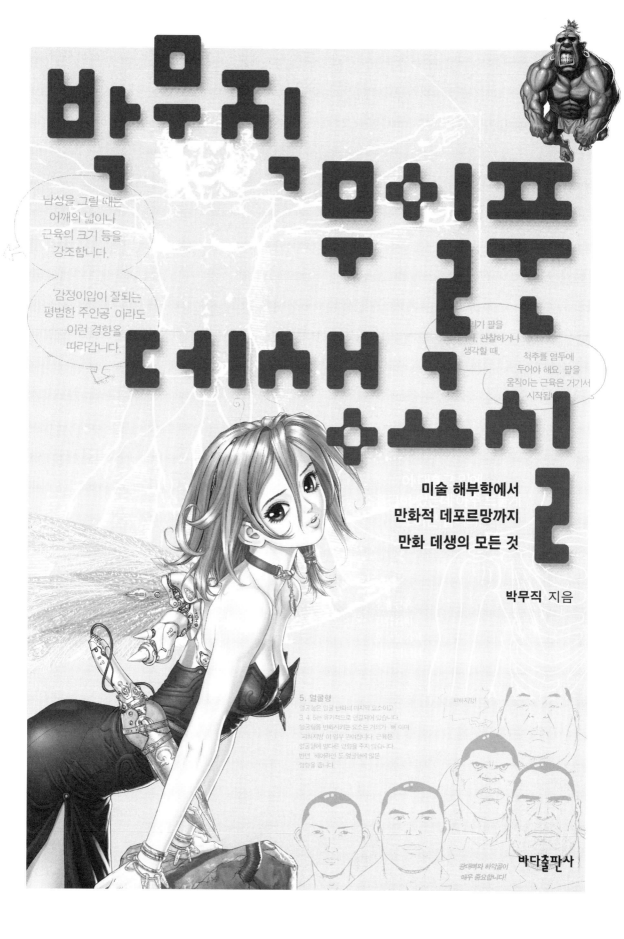

머리말

이 책의 전작이라 할 수 있는 『무일푼 만화교실』은 몇 가지 기록을 가지고 있다. 먼저 그 책은 아마도 한국에서 가장 많이 팔린 만화교재일 것이다. 또 그 책의 머리말에서 밝혔듯이 『무일푼 만화교실』은 청소년보호법에 항의하기 위해 자발적인 중단을 가장 오래 한 (최소한 이 글을 쓰고 있는 현재까지는) 만화다. 그리고 역시 청소년보호법에 항의하기 위해 한때 만화가들이 작품에 달았던 '블랙 리본'이 가장 처음 나오는 작품이기도 하다. (나는 네티즌들이 저항의 의미로 블랙 리본을 단다는 이야기를 듣고 그 방식을 적용하기로 했었다.)

전작 『무일푼 만화교실』과 비교해서 이 책 『박무직 무일푼 데생교실』은 조금 더 난이도가 높고 독자 타깃은 만화를 조금 더 공부한 지망생들에게 맞춰져 있다. 만화를 그림에 있어서(사실상 모든 회화에서도 마찬가지지만) 기본을 이루는 이론적 틀에는 두 가지가 있다. 하나는 원근법이고 또 하나는 '미술 해부학'이다. 이 두 가지는 그림을 그리는 데 가장 중요한 이론적 기반이다.

이 책은 그중에서 '미술 해부학'을 전반부에 다루고 있다. 그러나 이것만으로 만화는 물론이거니와 만화의 캐릭터를 그릴 수는 없다. 그러므로 후반부에는 '만화적 데포르망'을 중심으로 만화 캐릭터를 만드는 법과 원리를 간단히 살펴보고자 하였다.

당연한 이야기지만 이 책은 인물을 그릴 수 있는 모든 종류의 완벽한 기술을 지망생들에게 제공하지 못한다. 나는 가능한 한 많은 정보를 전달하기 위해 노력했지만 지면과 시간이 부족했고 무엇보다 나의 능력이 부족했다. 간단하게 필자의 또 다른 만화작법서인 『만화공작소』와 비교해봐도 '의상' '포즈' '동작' '행동' 등의 중요한 항목들이 빠져 있다. 각 항목들은 이 책처럼 다룰 경우 최소한 한 권짜리 교재가 되는 주제들이다.

그러니까 이 책의 내용들은 만화의 캐릭터를 본격적으로 공부하고자 할 때 '시작'의 의미를 담고 있다. 앞으로 공부해야 할 것들은 아주 많다. 필자는 만화가 지망생들이 인물을 공부하고자 한다면 먼저 '미술 해부학' 그리고 '데포르망'으로 시작하라고 제안하고 있는 것이다. 왜 그래야 할까? 기초를 탄탄하게 다지면서 시작하는 것(미술 해부학)이 좋

고 어떤 스타일과 장르의 만화를 그리든지 원리를 이해하고 응용하면서 하는 것(데포르망)이 좋다고 판단했기 때문이다.

이 책을 펼쳐든 만화가 지망생들은 세 가지 이야기를 먼저 들어주기 바란다.

먼저 여러분은 미래의 만화가들이며 만화계의 기둥이 될 사람들이다. 여러분들이 어떻게 하느냐에 따라 만화계의 미래가 결정된다는 말이다. 이에 내한 분명한 자각을 해주길 바란다. 자각은 책임감, 열정, 자랑스러움, 애정을 불러일으킬 것이다. 그림만 잘 그린다고, 혹은 재미있는 만화를 그린다고 좋은 만화가가 되는 것은 아니다. 좋은 만화가는 만화가로서의 책임을 다하기 위해서 노력하는 만화가이다. 좋은 작품은 그 책임의 일부이고 좋은 그림은 좋은 작품을 만들기 위해 필요하다.

그리고 열심히 노력해주기 바란다. 독서, 사색, 토론, 구상, 투쟁…… 만화가 지망생이 해야 할 일은 아주 많다. 그리고 그중에서 중요하지 않은 것은 없으며 하지 않아도 되는 것도 없다. 그림에 국한시키자면 잘 그리기 위해서 노력할 뿐 아니라 만화적으로 훌륭하기 위해서도 노력해야 한다. 단순히 많이 그리기만 해서는 안 되며 효과적으로 공부하기 위해 노력하고 연구해야 한다. 이론과 실습이 병행되어야 하는 것은 물론이다.

배울 것은 아주 많지만 프로 만화가가 된 다음에도 여전히 그렇다. 힘들다고 생각하지 말기 바란다. 혹독한 수련을 거친 고급 인력이 만화의 가장 큰 재산이며 만화가 여전히 앞서 가는 훌륭한 대중예술로 남을 수 있는 근거라고 필자는 생각한다.

마지막으로 자유가 중요하다고 언제나 생각해주기 바란다. 자신이 자유롭다고 착각하지 말고 우리에게 얼마나 자유가 없는지 먼저 자각해주었으면 한다. 자각조차 하지 못한다면 결코 자유롭게 될 수 없다. 자각하였다면 문제 해결을 위해 고민하고 조금씩은 투쟁해주기 바란다. 필요하다면 외부에서 정한 강요된 규칙을 의도적으로 어겨보아도 좋다. 조금씩 투쟁하면 조금씩 손해 보고 또 조금씩 힘들 것이다. 그러나 그것은 '만화인'으로서 여러분의 의무라고 나는 생각한다. 무엇보다 작은 손해로 큰 것을 얻는 데 한 걸음 다

가서게 될 것이다.

얻는 큰 것은 당연히 '자유'이고 자유라는 것은 멋진 만화세상을 의미한다. 멋진 만화세상은 주어지는 것이 아니라 얻어내야 할 우리의 무대인 것이다.

이 책을 출판하기로 결정하고 배려해준 바다출판사의 김인호 사장에게 감사한다. 그리고 출판계약 당시 담당이었던 진용진 과장과 현 담당으로 정성을 다해 출판을 진행해준 손경여 팀장에게도 감사한다. 연재 당시의 잡지 편집장이었던 강인선 편집장에게 감사하며 연재 당시 담당이었으며 그 누구보다 '무일푼 데생교실'에 애정을 보여주었던 박상희 기자에게도 진심으로 감사한다. 전반부는 대부분을 혼자서 만들었지만 후반부는 여러 사람이 함께하였다. 내 제자들인 양성연, 임현숙, 박인기, 조아연은 열악한 환경에서도 깨어졌던 내 꿈을 다시 이어 붙이는 데 동참해주었다. 그들이 활동할 만화계는 만화를 그린다는 이유로 고통받지 않는 세계이기를 바란다. 물론 가족에게도 깊이 감사한다. 친한 벗이자 나에게 좋은 조언을 아끼지 않는 만화가 최찬정은 내가 마감을 마쳤을 때 "내가 그걸 7년이나 기다렸다구"라며 축하해주었다. 그에게 감사하며 나 역시 그의 작품을 기대하고 있다.

어떤 작품도 마찬가지지만 창작은 작가 혼자만이 아니라 많은 조력자들이 함께한다. 이 책의 부족한 부분들은 그들의 책임이 아니라 완벽하게 내 책임이다. 위에서 언급한 사람들은 이 책의 부족한 부분을 많이 메워주었을 뿐이다.

Chapter 0. 만화가

여기야…

저… 지니아 선생님 계신가요?

쿵쿵 쿵쿵

스윽…

와, 날개다.

진짜 요정인가 봐.

덕

웅…

뿌드득….

아…

열심히, 한심이 남매이신가요?

그렇군요.

예, 선생님.

왜 만화를 그리려고 하는 거죠?

예에?

음… 소설 같은 건 글로만 되어 있어서 주인공과 배경들을 직접 볼 수 없으니까 아쉽고요.

하지만 만화는 캐릭터에서 스토리까지 마음대로 척척 하니까

하고 싶은 걸 할 수 있는 가장 좋은 장르 같아요.

음음, 그런 생각은 제가 보기에는

영화는 공동작업에 배우를 쓰니까 자기가 하고 싶은 얘기를 무조건 할 수 없어 답답할 것 같고…

말하자면 만화는 신과 같은 작업 이잖아요.

반만 옳은 듯 하군요.

하나의 만화는 다양한 영역의 상호 관계 속에서 창작되고 해석돼요. 논리적인 형식과 사회적인 관계 속에서 짜여지고…

따라서 만화가의 자유는 신의 그것과는 차이가 있죠.

아… 졸려~

또… 지상에서는 많은 억압과 통제가 있으니까…

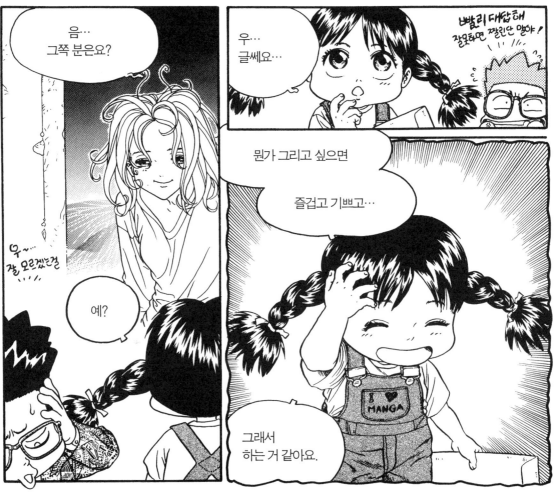

음… 그쪽 분은요?

우… 글쎄요…

빨리 대답해 잘못하면 잘린단 얘야!

우~ 잘 모르겠는걸

예?

뭔가 그리고 싶으면

즐겁고 기쁘고…

그래서 하는 거 같아요.

14

아…

나도 언젠가…

그런 말
한 적 있었지…

앗.

드르렁

……

앗.

응?

선생님께서
오늘 마감하셨나
보다.

너도 만화 배우러 왔지?
오늘은 돌아가야겠어.
선생님 주무셔.

뭐야요?

못 알아보네… 젊어 보인다는 뜻일까…

Chapter 1.

인체 데생

'미술 해부학' 을 중심으로 인체 데생의 개요와 특히 만화를 그릴 때 중요한 미술 해부학적 요소들에 대해서 다루었다. 다소 어려운 부분들도 있겠으나 꼼꼼하게 살펴보고 보다 전문적인 데생과 미술 해부학을 탐구해가기를 바란다. '인간을 그린다는 건 인간을 탐구하는 것' 이라는 전제 하에 관련된 생물학, 의학, 인류학적 이야기들도 조금씩 다루었다. 인간에 대한 깨달음을 추구하고 그것을 '그림' 으로 표현하는 것, 사실 나는 이것이 가장 중요하다고 생각한다.

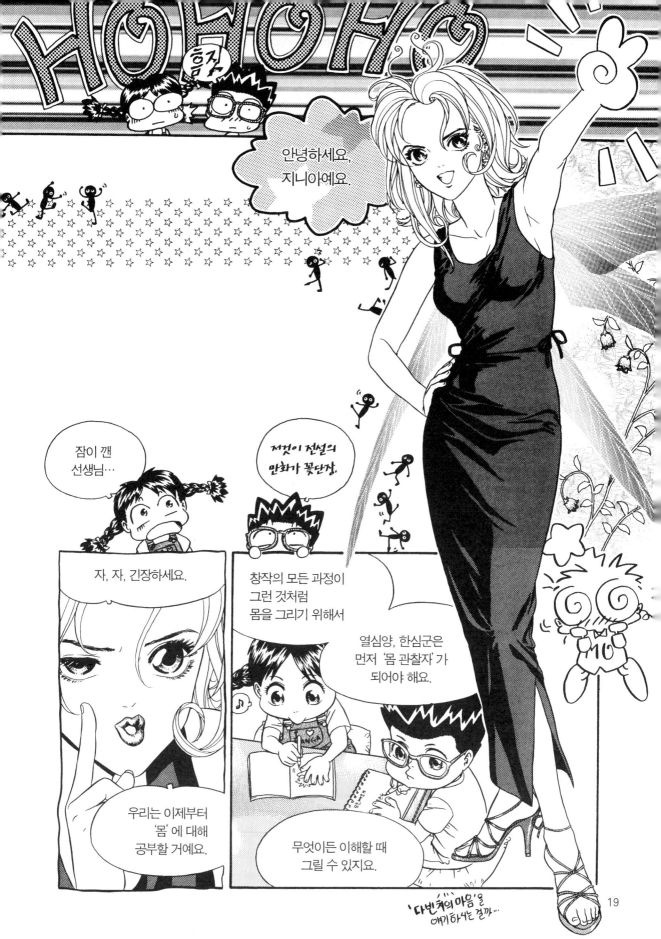

HOHOHO 흠짓

안녕하세요,
지니아예요.

잠이 깬
선생님…

저것이 전설의
만화가 꽃단장.

자, 자, 긴장하세요.

창작의 모든 과정이
그런 것처럼
몸을 그리기 위해서

열심양, 한심군은
먼저 '몸 관찰자' 가
되어야 해요.

우리는 이제부터
'몸' 에 대해
공부할 거예요.

무엇이든 이해할 때
그릴 수 있지요.

'다빈치의 마음'을
얘기하시는 걸까…

19

여러분들이
'몸 관찰자' 가 될 때

일반인은 결코 느낄 수 없는
인체의 아름다움을
발견하실 수 있을 거예요.

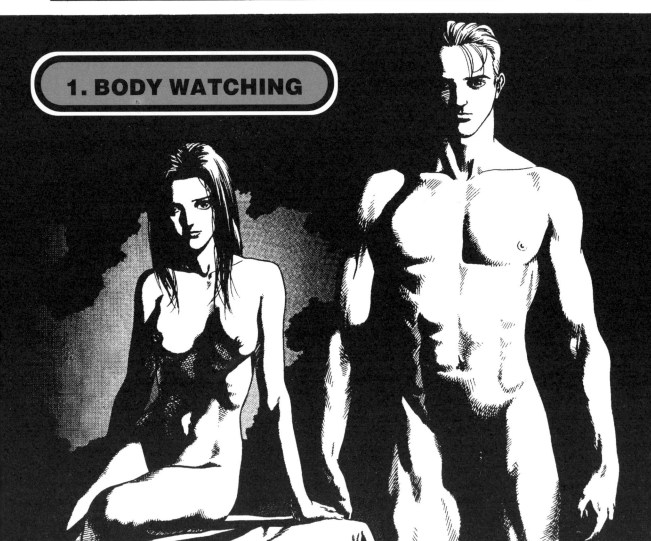

1. BODY WATCHING

아름다움을
발견하기 위한…

몸 관찰자의
첫 번째 탐구 대상은
'해부학' 입니다.

해부학 중에서도
미술 해부학

서기 661년

끙끙

당나라로 떠난 원효대사는

해골에 든 물을 마시고
깨닫고야 말았다!

오잉?

뻥

데생이 틀린
해골이잖아!

2. 인체를 이루는 것 | 골격

자, 오늘은 뼈에 대해
공부해봐요. 뼈는 반드시
그려보셔야 해요.

뼈를 그려보지 않았다면
인체를 그릴 자격이 없다고까지
말할 수 있는 거예요.

펙

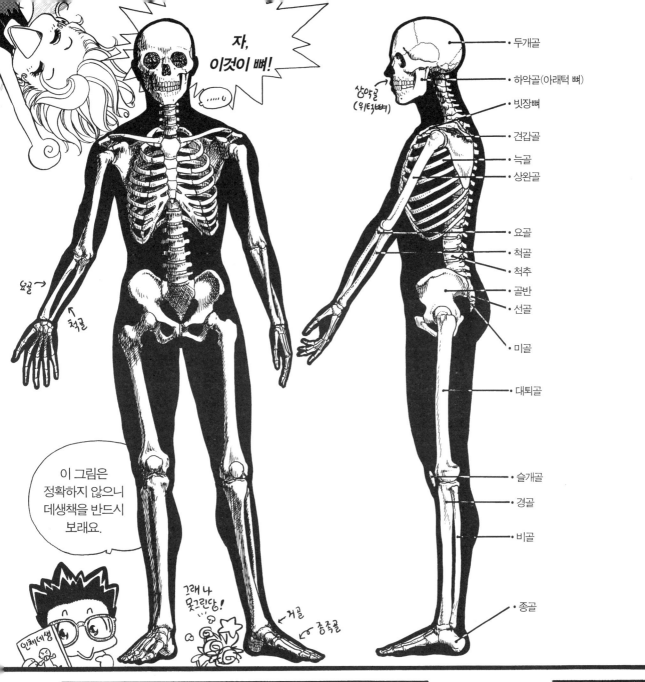

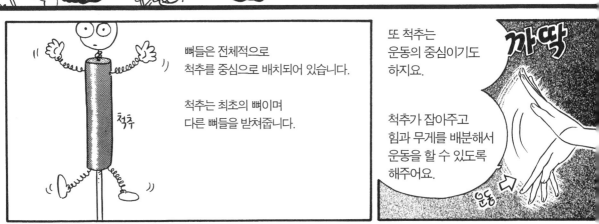

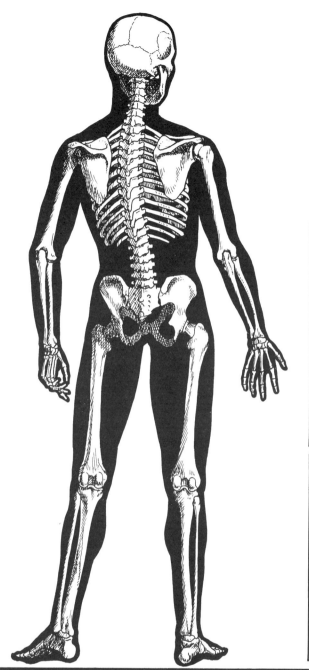

뼈는 사람을 사람 모양으로 만들어주는
틀입니다. 단일한 뼈는 구부러지거나
모양이 변하지 않습니다.

골격근이 뼈에 튼튼하게 부착되어
뼈를 움직여줍니다.
이것이 '운동' 입니다.

운동을 할 때에도 뼈들은 그대로입니다.
길이가 변하거나 하지 않지요.

예를 들어 척추의 길이는
변하지 않습니다.

또 뼈는 생명과 관련된
중요한 장기들을 둘러싸서
보호해줍니다.

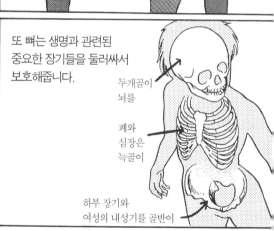

두개골이
뇌를

폐와
심장은
늑골이

하부 장기와
여성의 내성기를 골반이

척추 — 중심선의
중요함은 앞으로
계속 얘기될 거예요.

근육의 연결과
힘의 배분

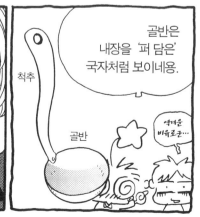

골반은
내장을 '퍼 담은'
국자처럼 보이네용.

척추

골반

여겨운
비유로군…

아니, 발 달린
그릇처럼 보이기도…

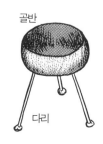

골반

다리

잘 보이는 뼈들

밖으로 모양을 드러내는
귀여운 뼈들이 있어서
고대 그리스 시대부터
예술가들의 관심을 끌었어요.

이 뼈들은
인체를 그리거나
감상할 때의 즐거움♥

차근차근
살펴보지요.

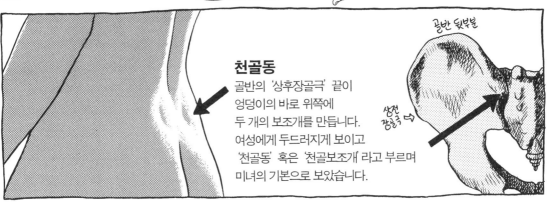

골반 뒷부분

천골동

골반의 '상후장골극' 끝이
엉덩이의 바로 위쪽에
두 개의 보조개를 만듭니다.
여성에게 두드러지게 보이고
'천골동' 혹은 '천골보조개' 라고 부르며
미녀의 기본으로 보았습니다.

상전
장골극 ↲

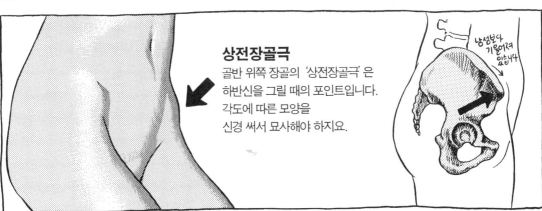

남성보다
기울어져
있습니다

상전장골극

골반 위쪽 장골의 '상전장골극' 은
하반신을 그릴 때의 포인트입니다.
각도에 따른 모양을
신경 써서 묘사해야 하지요.

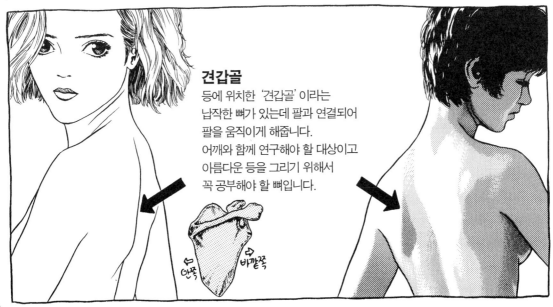

견갑골

등에 위치한 '견갑골' 이라는
납작한 뼈가 있는데 팔과 연결되어
팔을 움직이게 해줍니다.
어깨와 함께 연구해야 할 대상이고
아름다운 등을 그리기 위해서
꼭 공부해야 할 뼈입니다.

← 안쪽

→
바깥쪽

뼈들은 '관절'로 연결되어 있습니다.

근육과 인대는 관절에서 뼈가 벗어나지 않게 합니다. 또 관절은 운동이 일어나는 곳이고 움직임의 축이 됩니다.

2. 인체를 이루는 것 | 관절

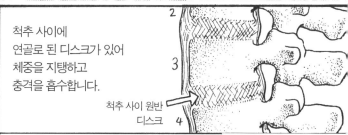

운동에 따라 관절은 여러 모양으로 바뀝니다.

운동
운동축
관절

 섬유관절

 섬유연골관절 관절 사이에 섬유연골이 있습니다. 약간 움직입니다.

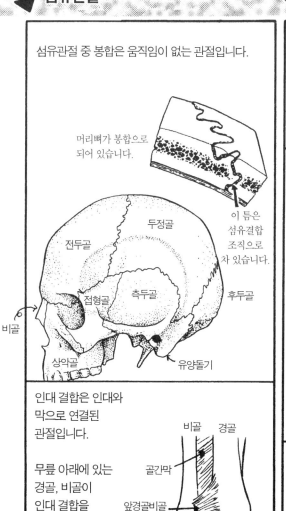

섬유관절 중 봉합은 움직임이 없는 관절입니다.

머리뼈가 봉합으로 되어 있습니다.

이 틈은 섬유결합 조직으로 차 있습니다.

두정골
전두골
접형골
측두골
후두골
비골
상악골
유양돌기

인대 결합은 인대와 막으로 연결된 관절입니다.

무릎 아래에 있는 경골, 비골이 인대 결합을 하고 있습니다.

비골 경골
골간막
앞경골비골
인대

척추 사이에 연골로 된 디스크가 있어 체중을 지탱하고 충격을 흡수합니다.

2
3
척추 사이 원반
디스크 4

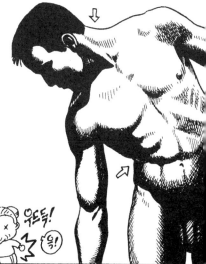

관절 하나의 움직임은 작지만 여러 개가 연결되어 있기 때문에 꽤 자유롭게 움직일 수 있습니다.

허리의 움직임의 정도는 개인 차와 나이 차가 큽니다.

우드득!
윽!

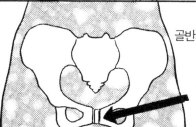

골반의 치골 사이의 '치골결합'도 섬유연골관절입니다. 골반의 관절은 여성만이 일생에 몇 차례 움직입니다. 출산 때만이지요.

섬유관절, 연골관절은 '부동관절' 입니다. 나머지 관절은 '윤활관절' 입니다.

관절 사이에 윤활액이라는 끈끈한 액체가 들어 있지용.

윤활관절은 운동을 하기 위한 관절이야요.

일반적으로 관절이라고 부르는 건 다 윤활관절이야요.

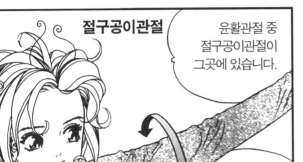

절구공이관절

윤활관절 중 절구공이관절이 그곳에 있습니다.

어깨와 다리,

가장 자유롭고 모든 방향으로의 움직임이 가능하고 운동 폭도 큰 곳입니다.

원돌림 운동(회전)이 되는 곳입니다.

절구공이관절(ball and socket joint)은 말 그대로 공과 그릇 모양을 하고 있습니다.

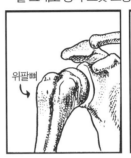

위팔뼈

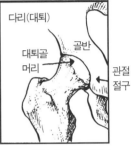

다리(대퇴)

대퇴골 머리

골반

관절 절구

특히 어깨 관절은 몸통이 아니라 견갑골과 빗장뼈에 연결되어 흉곽 위에 '떠' 있습니다.

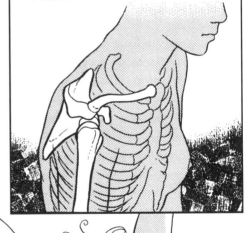

관절 자체가 자유롭게 움직일 수 있습니다.

팔의 움직임은 어깨와 빗장뼈, 견갑골의 움직임과 함께 일어나요.

그래서 복잡하면서도 흥미롭고 아름다운 동작과 모양을 만들지요.

?

로봇과는 다르지요.

중쇠관절

목뼈의 맨 위 1, 2번 뼈는
각각 환추골과
축추골이라고 부릅니다.

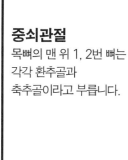

환추골 → 1
축추골 → 2
3
4
5
6
7

이 뼈는 회전을 담당하고 있습니다.
모양도 베어링처럼 생겼지요.

환추횡인대

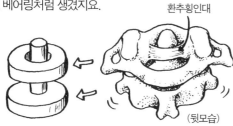

(뒷모습)

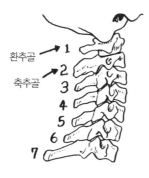

주의! 목의 회전은 중쇠관절
혼자 하는 것이 아니라
다른 목뼈들과 함께
하는 것입니다.

자연스럽게
머리를 돌릴 때는
허리까지의 움직임을
동반합니다.

서 있을 땐 골반과
다리까지 움직입니다.

?

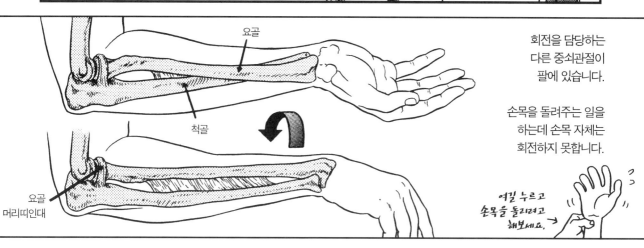

요골

척골

요골
머리띠인대

회전을 담당하는
다른 중쇠관절이
팔에 있습니다.

손목을 돌려주는 일을
하는데 손목 자체는
회전하지 못합니다.

여길 누르고
손목을 돌리려고
해보세요.

경첩관절

이 관절은 팔꿈치와
무릎에 위치합니다.
굽혔다 폈다 하는
운동을 합니다.

경첩

이곳은
로봇과 비슷...

끼익

끼익

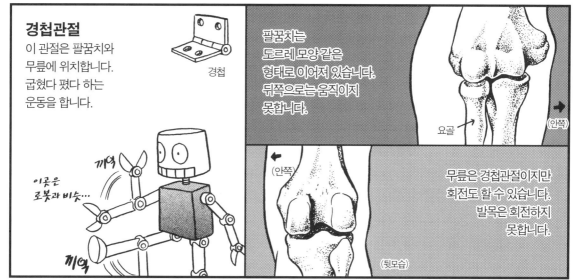

팔꿈치는
도르레모양 같은
형태로 이어져 있습니다.
뒤쪽으로는 움직이지
못합니다.

요골

(안쪽)

(안쪽)

무릎은 경첩관절이지만
회전도 할 수 있습니다.
발목은 회전하지
못합니다.

(뒷모습)

잘 보이는 뼈들

루이스 씨 각

가슴 가운데 위쪽의 흉골병과 흉골체가
만나는 곳이 있는데 이곳이 튀어나와 있습니다.
이것을 흉골각이라고 하는데
루이스 씨 각(the sternal angel of Louis)
이라고 부르며 옆모습을 그릴 때 특히 중요합니다.

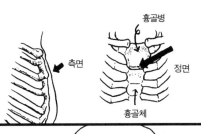

측면

흉골병

정면

흉골체

7번째 목뼈

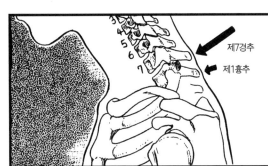

제7경추

제1흉추

7개로 된 목뼈의 마지막 뼈는
유달리 튀어나와 외부에
흔적을 남깁니다.

천골동은
약간 살이 있어야
잘 보이고

다른
'잘 보이는 뼈' 는
마를수록 잘
보인다…

넌 천골동안 보이겠네!

빗장뼈

빗장뼈는 어깨를 그릴 때 꼭 묘사되는 곳입니다.
빗장뼈 위에는 피하지방이 잘 쌓이지 않으며
뼈의 양 끝단이 튀어나와 있기 때문에 잘 보입니다.
이 뼈도 움직이는 뼈이기 때문에
이 움직임이 또한 관심거리입니다.

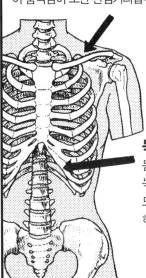

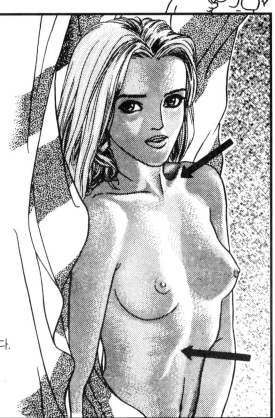

늑골연

몸을 그릴 때 중요한 부분이
늑골을 만드는 삼각형
모양입니다. 보였다 안 보였다
하는데 잘 관찰해 두어야 합니다.

근육

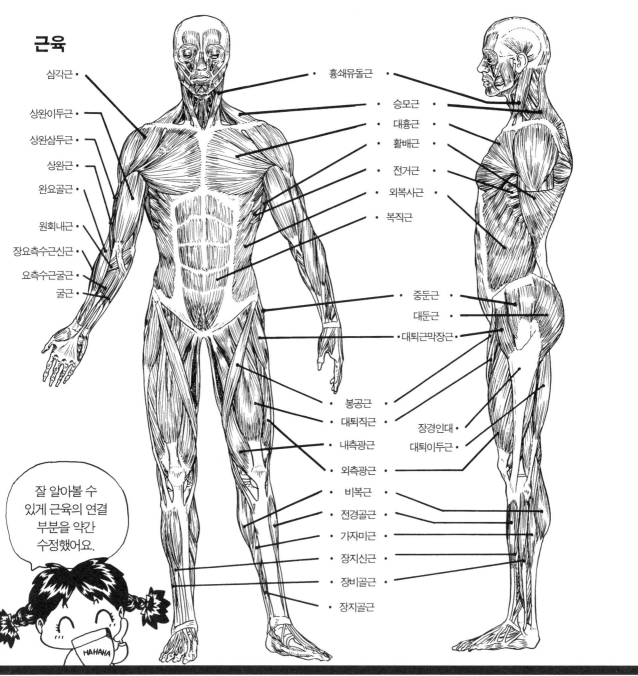

삼각근 ·
상완이두근 ·
상완삼두근 ·
상완근 ·
완요골근 ·
원회내근 ·
장요측수근신근 ·
요측수근굴근 ·
굴근 ·

· 흉쇄유돌근 ·
· 승모근 ·
· 대흉근 ·
· 활배근 ·
· 전거근 ·
· 외복사근 ·
· 복직근

· 중둔근 ·
· 대둔근 ·
· 대퇴근막장근 ·

봉공근 ·
대퇴직근 ·
내측광근 ·
외측광근 ·
비복근 ·
전경골근 ·
가자미근 ·
장지신근 ·
장비골근 ·
장지골근 ·

장경인대 ·
대퇴이두근 ·

잘 알아볼 수 있게 근육의 연결 부분을 약간 수정했어요.

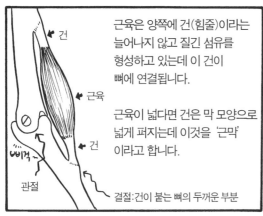

근육은 양쪽에 건(힘줄)이라는 늘어나지 않고 질긴 섬유를 형성하고 있는데 이 건이 뼈에 연결됩니다.

근육이 넓다면 건은 막 모양으로 넓게 퍼지는데 이것을 '근막' 이라고 합니다.

건

근육

건

관절

결절:건이 붙는 뼈의 두꺼운 부분

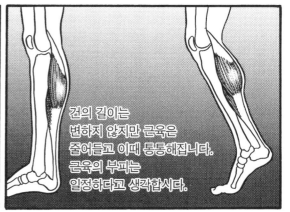

건의 길이는 변하지 않지만 근육은 줄어들고 이때 통통해집니다. 근육의 부피는 일정하다고 생각합시다.

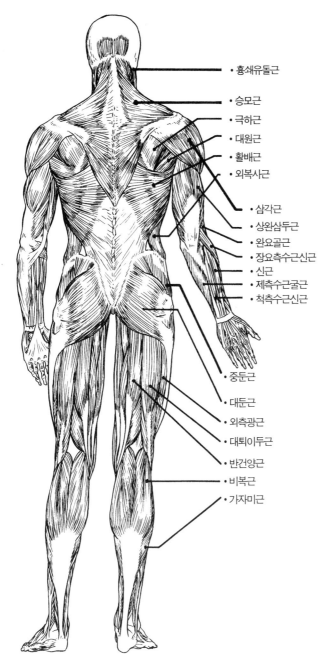

- 흉쇄유돌근
- 승모근
- 극하근
- 대원근
- 활배근
- 외복사근

- 삼각근
- 상완삼두근
- 완요골근
- 장요측수근신근
- 신근
- 제측수근굴근
- 척측수근신근

- 중둔근
- 대둔근
- 외측광근
- 대퇴이두근
- 반건양근
- 비복근
- 가자미근

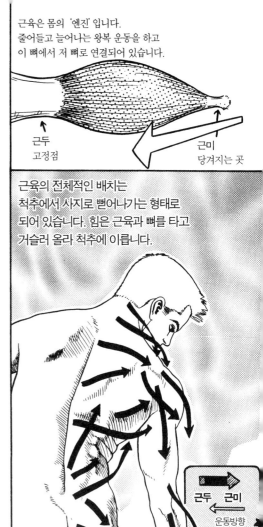

근육은 몸의 '엔진' 입니다.
줄어들고 늘어나는 왕복 운동을 하고
이 뼈에서 저 뼈로 연결되어 있습니다.

근두
고정점

근미
당겨지는 곳

근육의 전체적인 배치는
척추에서 사지로 뻗어나가는 형태로
되어 있습니다. 힘은 근육과 뼈를 타고
거슬러 올라 척추에 이릅니다.

근두　근미
운동방향

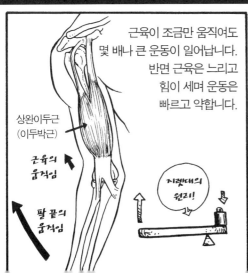

근육이 조금만 움직여도
몇 배나 큰 운동이 일어납니다.
반면 근육은 느리고
힘이 세며 운동은
빠르고 약합니다.

상완이두근
(이두박근)

근육의
움직임

팔 끝의
움직임

지렛대의
원리!

어디선가
본 것 같아.

맞아!

굴착기 팔과
비슷한 것 같아.

정확하게
본 거야요.

잘 보이는 건들

보통 근육까지만 공부하고 다 했다고 생각해버리곤 하죵?

그러나 무시해버리기 쉬운 '건'도 중요한 관심거리지용.

자 예쁜 건들을 보시와요.

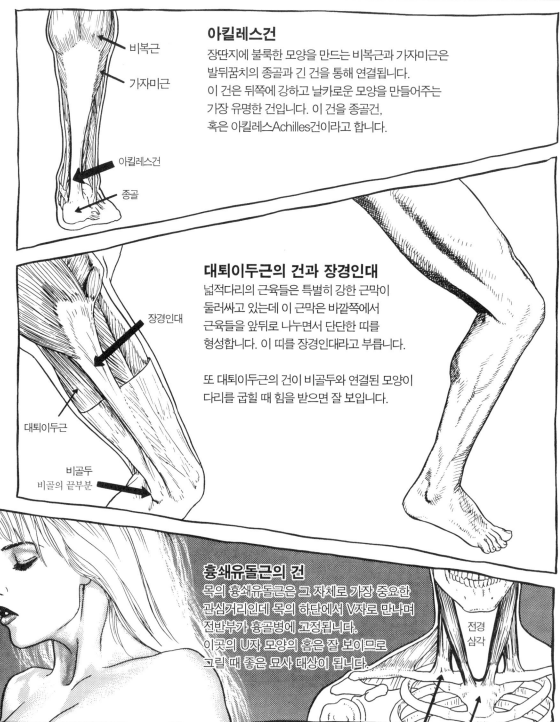

아킬레스건

장딴지에 불룩한 모양을 만드는 비복근과 가자미근은 발뒤꿈치의 종골과 긴 건을 통해 연결됩니다. 이 건은 뒤쪽에 강하고 날카로운 모양을 만들어주는 가장 유명한 건입니다. 이 건을 종골건, 혹은 아킬레스Achilles건이라고 합니다.

비복근

가자미근

아킬레스건

종골

대퇴이두근의 건과 장경인대

넓적다리의 근육들은 특별히 강한 근막이 둘러싸고 있는데 이 근막은 바깥쪽에서 근육들을 앞뒤로 나누면서 단단한 띠를 형성합니다. 이 띠를 장경인대라고 부릅니다.

또 대퇴이두근의 건이 비골두와 연결된 모양이 다리를 굽힐 때 힘을 받으면 잘 보입니다.

장경인대

대퇴이두근

비골두
비골의 끝부분

흉쇄유돌근의 건

목의 흉쇄유돌근은 그 자체로 가장 중요한 관심거리인데 목의 하단에서 V자로 만나며 전반부가 흉골병에 고정됩니다. 이곳의 U자 모양의 홈은 잘 보이므로 그릴 때 좋은 묘사 대상이 됩니다.

전경삼각

빗장뼈

흉골병

후우―

힘들었지만 근육을 마스터했어.

공부 후의 뜨거운 땀은 아름다워…

그런데 팔의 바깥쪽에 있는 상완근은 작고 묘한 것 같아.

요기

오잉?

어? 팔 안쪽에 작은 상완근이 있는걸?

요기

맞아, 맞아.

HAHA

상완근은 작은 근육 2개야.

HOHO

오잉?

상완근은 하나야요.

2. 인체를 이루는 것 | 심층근육

무서운 근육… 그곳은 깊은 수렁이다…

HELP

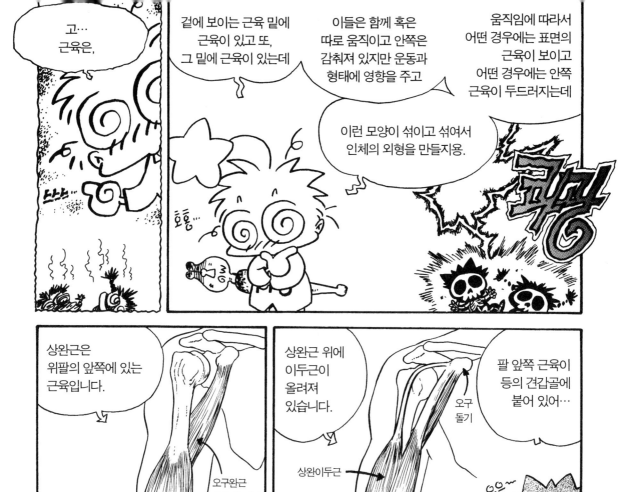

고…
근육은,

겉에 보이는 근육 밑에 근육이 있고 또, 그 밑에 근육이 있는데

이들은 함께 혹은 따로 움직이고 안쪽은 감춰져 있지만 운동과 형태에 영향을 주고

움직임에 따라서 어떤 경우에는 표면의 근육이 보이고 어떤 경우에는 안쪽 근육이 두드러지는데

이런 모양이 섞이고 섞여서 인체의 외형을 만들지용.

상완근은 위팔의 앞쪽에 있는 근육입니다.

오구완근 팔을 들 때만 보입니다.

상완근

요골조면

상완근 위에 이두근이 올려져 있습니다.

상완이두근

상완근은 양쪽으로 조금만 보입니다.

건막

오구 돌기

팔 앞쪽 근육이 등의 견갑골에 붙어 있어…

위쪽이 두 갈래로 되어 있네… 그래서 이두근인가?

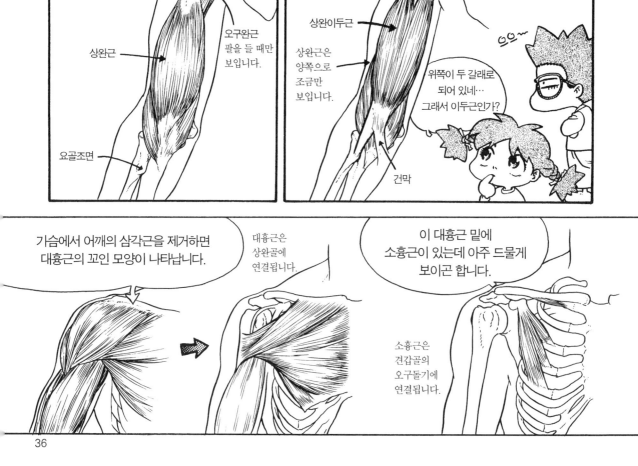

가슴에서 어깨의 삼각근을 제거하면 대흉근의 꼬인 모양이 나타납니다.

대흉근은 상완골에 연결됩니다.

이 대흉근 밑에 소흉근이 있는데 아주 드물게 보이곤 합니다.

소흉근은 견갑골의 오구돌기에 연결됩니다.

우웅…

견갑골은 등에 있지만
팔의 일부분처럼 보여.

근육의 연결을 보니까
팔에 있어서 견갑골의
중요성을 알 것 같아.

재미없어 지겨워
근육~

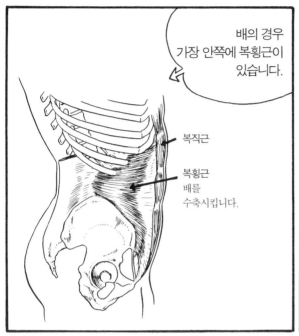

배의 경우
가장 안쪽에 복횡근이
있습니다.

복직근

복횡근
배를
수축시킵니다.

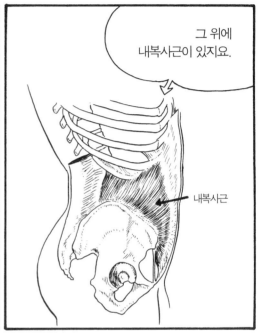

그 위에
내복사근이 있지요.

내복사근

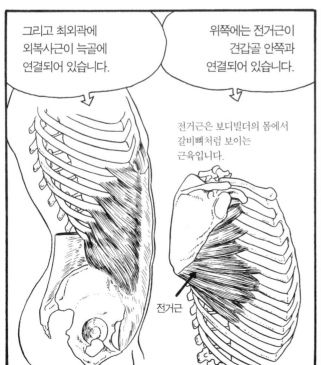

그리고 최외곽에
외복사근이 늑골에
연결되어 있습니다.

위쪽에는 전거근이
견갑골 안쪽과
연결되어 있습니다.

전거근은 보디빌더의 몸에서
갈비뼈처럼 보이는
근육입니다.

전거근

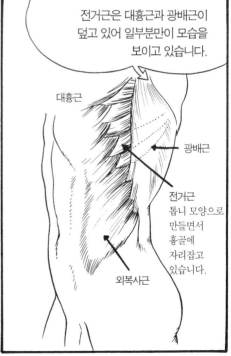

전거근은 대흉근과 광배근이
덮고 있어 일부분만이 모습을
보이고 있습니다.

대흉근

광배근

전거근
톱니 모양으로
만들면서
흉골에
자리잡고
있습니다.

외복사근

37

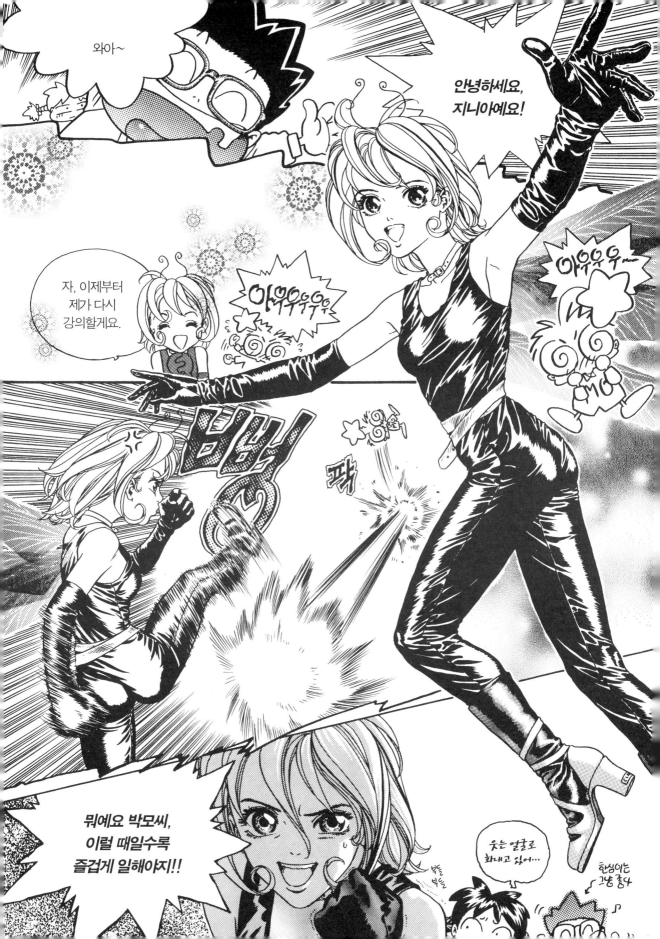

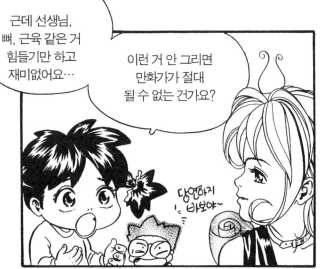

근데 선생님, 뼈, 근육 같은 거 힘들기만 하고 재미없었어요…

이런 거 안 그리면 만화가가 절대 될 수 없는 건가요?

당연하지 바보야~

아뇨~ ♬ 뼈 같은 것 하나도 그리지 않고도 예쁘게 그릴 수 있고 만화가도 얼마든지 될 수 있어요.

다만,

기형아 를

그리게 되죠.

기형아…

내 아이들이 기형아…

지니아 미워잉. 예쁜 얼굴로 무서운 소릴…

흑흑

찌글 찌글

게으른 만화가의 말로로군.

자, 공부, 공부.

웃으면서 화내는 분위기지?

40

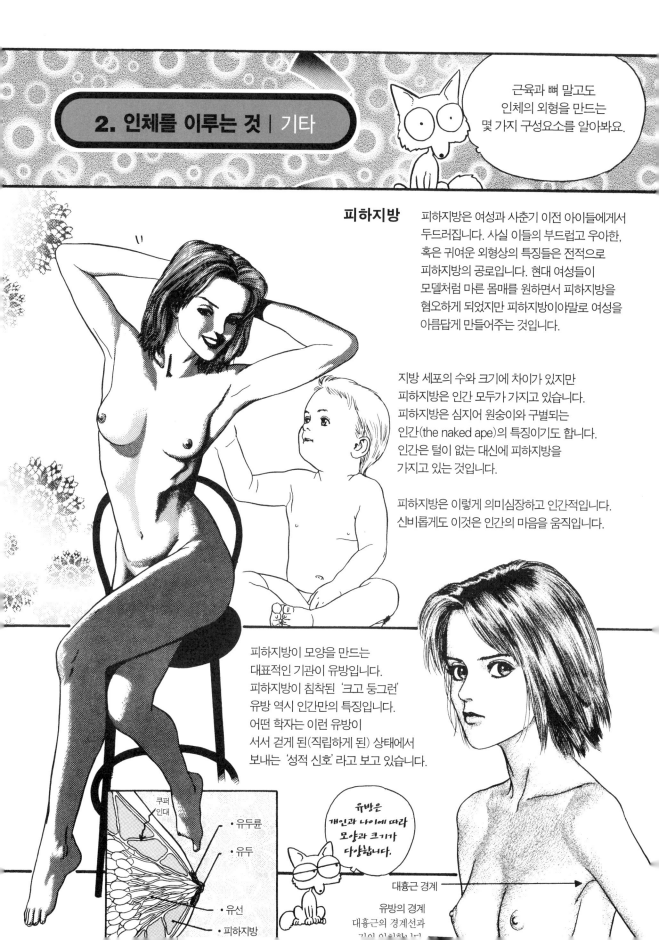

근육과 뼈 말고도
인체의 외형을 만드는
몇 가지 구성요소를 알아봐요.

피하지방

피하지방은 여성과 사춘기 이전 아이들에게서
두드러집니다. 사실 이들의 부드럽고 우아한,
혹은 귀여운 외형상의 특징들은 전적으로
피하지방의 공로입니다. 현대 여성들이
모델처럼 마른 몸매를 원하면서 피하지방을
혐오하게 되었지만 피하지방이야말로 여성을
아름답게 만들어주는 것입니다.

지방 세포의 수와 크기에 차이가 있지만
피하지방은 인간 모두가 가지고 있습니다.
피하지방은 심지어 원숭이와 구별되는
인간(the naked ape)의 특징이기도 합니다.
인간은 털이 없는 대신에 피하지방을
가지고 있는 것입니다.

피하지방은 이렇게 의미심장하고 인간적입니다.
신비롭게도 이것은 인간의 마음을 움직입니다.

피하지방이 모양을 만드는
대표적인 기관이 유방입니다.
피하지방이 침착된 '크고 둥그런'
유방 역시 인간만의 특징입니다.
어떤 학자는 이런 유방이
서서 걷게 된(직립하게 된) 상태에서
보내는 '성적 신호'라고 보고 있습니다.

쿠퍼
인대

• 유두륜
• 유두

• 유선
• 피하지방

유방은
개인과 나이에 따라
모양과 크기가
다양합니다.

대흉근 경계

유방의 경계
대흉근의 경계선과

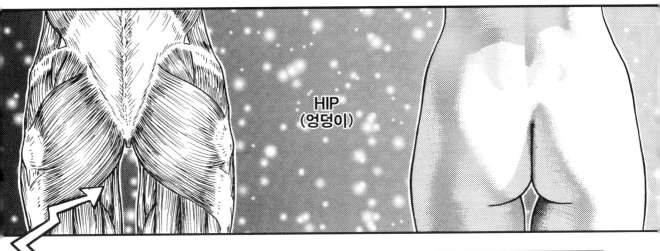

HIP
(엉덩이)

엉덩이도 피하지방이 많이
침착된 곳 중 하나입니다.

특히 대둔근 아래쪽과 안쪽은
거의 피하지방이 차지하고 있구요.

이 지방이
'쿠션' 역할도
해준다는 건
눈치채셨죠?

또 아랫배 밑 부분은
골반의 치골결합이 있어
불룩한 데다 피하지방까지
특별히 침착되어 있어요.

이곳을 '비너스의 언덕' 이라고
부르지요.

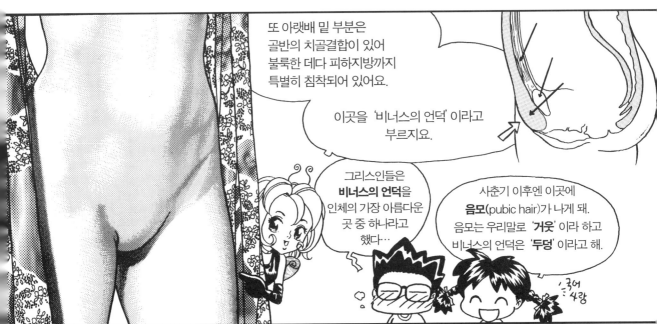

그리스인들은
비너스의 언덕을
인체의 가장 아름다운
곳 중 하나라고
했다…

사춘기 이후엔 이곳에
음모(pubic hair)가 나게 돼.
음모는 우리말로 **'거웃'** 이라 하고
비너스의 언덕은 **'두덩'** 이라고 해.

국어
사랑

↑음모를 무시하고 형태를 일부 변형시킨 그림(만화가들을 러스킨으로 만들 수야 없지…)

참고로 남성의 외성기도 뼈나 근육 이외의
것들로 구성된 외형상 중요한 기관입니다.
앞쪽의 음경은 해면체로 되어 있고
피의 압력에 의해 변하는 독특한 구조를 가집니다.
(이것 역시 다른 유인원과 다른 특징입니다.)
뒤의 음낭은 고환이 들어 있고 온도 등등의 이유에 따라
수축, 또는 이완합니다.

남성 역시
외성기 위쪽에 지방이
쌓여
있습니다.

혈관

만화가들은 보통 혈관을 잘 그리지 않습니다.
한 가지 경우만 빼고 말이죠.

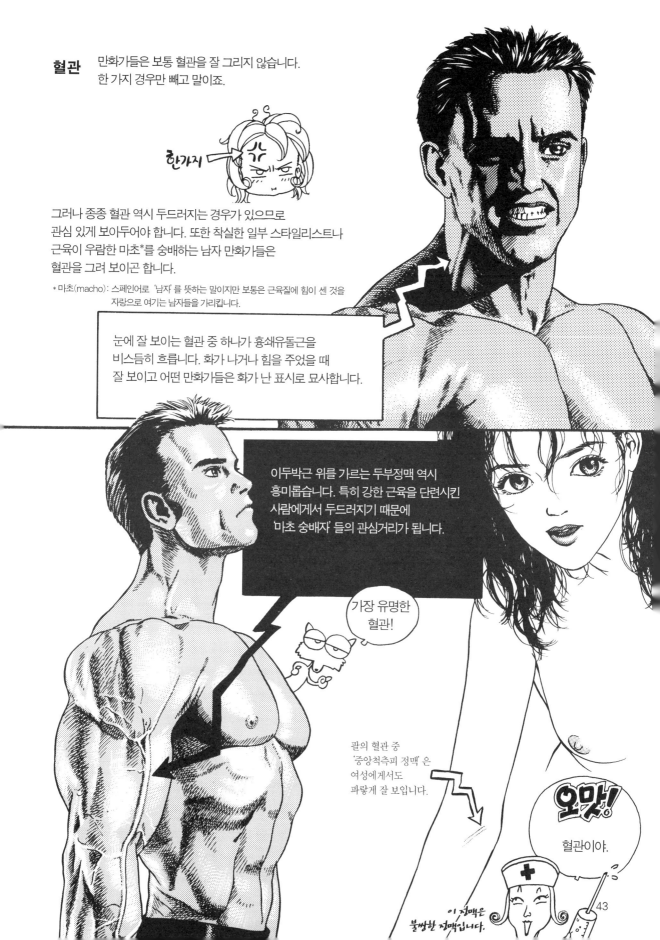

한가지

그러나 종종 혈관 역시 두드러지는 경우가 있으므로
관심 있게 보아두어야 합니다. 또한 착실한 일부 스타일리스트나
근육이 우람한 마초*를 숭배하는 남자 만화가들은
혈관을 그려 보이곤 합니다.

*마초(macho): 스페인어로 '남자' 를 뜻하는 말이지만 보통은 근육질에 힘이 센 것을
자랑으로 여기는 남자들을 가리킵니다.

눈에 잘 보이는 혈관 중 하나가 흉쇄유돌근을
비스듬히 흐릅니다. 화가 나거나 힘을 주었을 때
잘 보이고 어떤 만화가들은 화가 난 표시로 묘사합니다.

이두박근 위를 가르는 두부정맥 역시
흥미롭습니다. 특히 강한 근육을 단련시킨
사람에게서 두드러지기 때문에
'마초 숭배자' 들의 관심거리가 됩니다.

가장 유명한
혈관!

팔의 혈관 중
'중앙척측피 정맥' 은
여성에게서도
파랗게 잘 보입니다.

오맛!

혈관이야.

이 정맥은
불쌍한 정맥입니다.

43

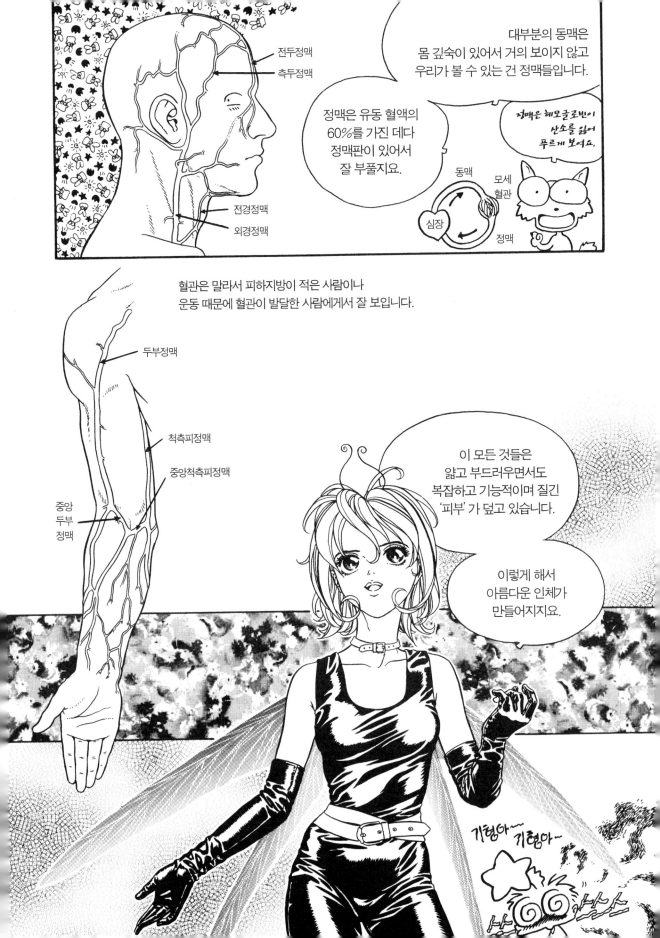

호홍…

드디어 출연!
열심이 한심이
엄마

열 & 한심아.

으, 응? 엄마.

←땀만
흘린다

ㄸ끔

←안경바꿈

휴~~

만화 배우는 거
들킨 줄 알았어.

미술학원 조심해서 가고
서예, 컴퓨터 학원,
수영장을 경유해서
귀가하거라.

이 엄만 너희 때
항상 1등만 했어.
시대가 어려워
더 배우지
못했단다.

10년만
젊었어도…
호홍

아이들이 나가자
방을 뒤져보는
엄마.

호홍

45

아니 이건!
우리
한심이가…

지니아의 권유로 산
누드 자료집
(보통 비싸다)

오옹?

일기

충격을 받은 엄마
미술학원에 문의한다.

그래요,
선생님.

마다암~
누드 자료집은
정신 건강에
원더풀합니다.

호홍 그렇군요.

그나저나
요즘 열심, 한심이가
학원을 잘…

딸 칵

뚜~~~

역시 역시
내 자식이야.

이럴 게 아니라
포즈집을 좀 더 사서
자식들도 위하고
앞서 가는 부모가 돼야지.

호홍

BOOK

계, 계산해 주시어용…

모두
불사르거라!

NUDE
DRAWING

3. 프로포션 (비례)

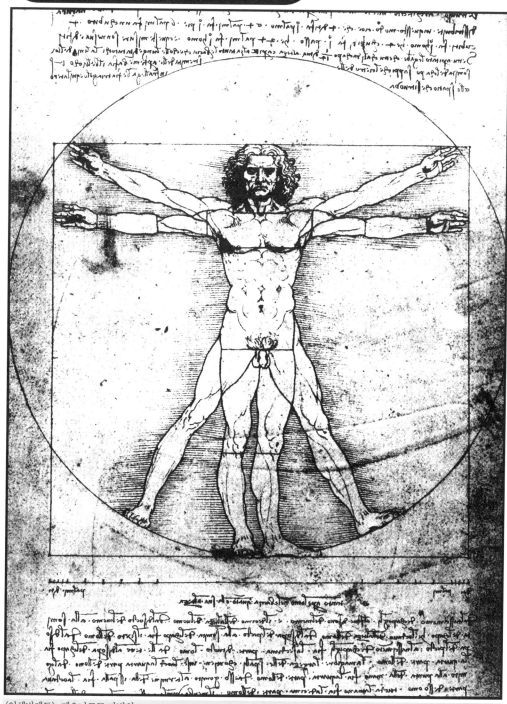

〈인체비례도〉, 레오나르도 다빈치
이 유명하고 아름다운 그림은 고전적인 인체 프로포션을 보여준다. 즉 8등신에 팔을 뻗으면 정사각형을 이루고 있고 이것은 또 배꼽을 중심으로 돌린 원을 이룬다. 이 비례도는 인간을 가장 잘 보여준 그림 중 하나이며 나사(NASA, 미항공우주국)의 마크로도 사용되고 있다. 단, 나사의 마크엔 위의 벌거벗은 남성이 아니라 우주복을 입은 인간을 사용했다.

스케일과 프로포션은 차이가 있습니다. 스케일이 크기를 나타내는 데 반해 프로포션 즉, 비례는 어떤 부분과 다른 부분과의 크기 관계를 나타냅니다. 이 프로포션은 원근법과 함께 수학적인 원리로 개발되었습니다. 그러나 수학적인 원근법이 르네상스 시대에 개발된 데 반해 프로포션은 고대 이집트에서도 발견됩니다. 물론 프로포션을 정리한 곳은 고대 그리스입니다. 8등신, 황금비로 대변되는 그리스의 프로포션은 실재 현실을 반영한 것처럼 보이나 사실은 그렇지 않습니다. 그것은 이상적인 완벽성의 추구이며 기하학적으로 완전한 인체 즉, '이데아' 입니다.

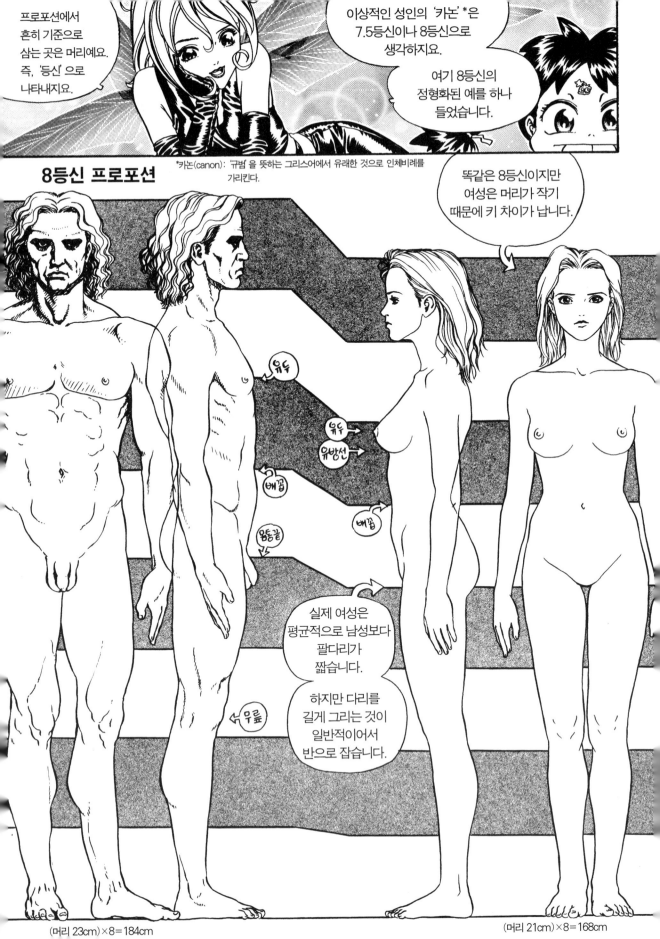

어깨 폭은 남성이 약 2.3등신 정도이며 여성은 2등신 정도로 그려집니다. 남성은 골반이 좁고 어깨가 넓은 역삼각형(▽)이고 여성은 골반이 넓은 삼각형(△)의 모습을 나타냅니다.

화장실 표시같아!

역삼각형과 삼각형은 남녀를 구분하는 외형상의 특징이고 젠더(gender)*의 표시이자 일종의 사회적 코드입니다. 이 모양은 만화와 미술에서뿐 아니라 사진, 패션, 사회 전반의 문화, 인간의 행동에까지 다양한 영역에서 과장되거나 혹은 은폐되어 왔습니다.

나중에 자세히

*젠더: 사회적인 의미에서 남녀의 성 역할을 가리키는 용어

유아는 약 4등신으로 표현됩니다.

유아와 성인은 키(스케일)에서 큰 차이가 나는데 상대적으로 머리의 크기 차는 작습니다. (이것도 사회적 코드로 사용됩니다.)

난 2.5등신 이야!

23cm

21cm

15cm

8등신 성인은 노인이 되면 7.5등신 정도로 변합니다.

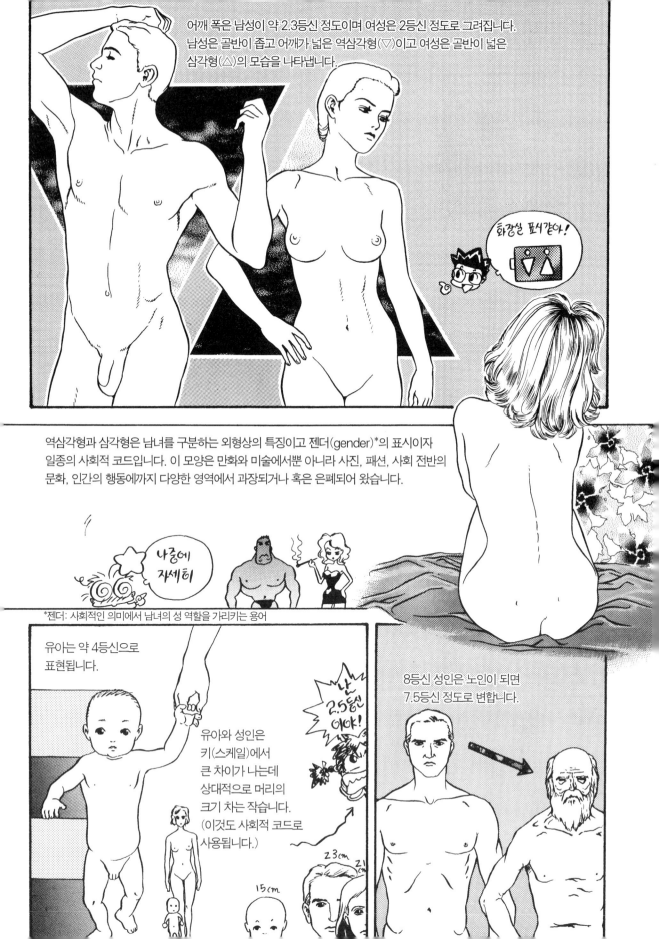

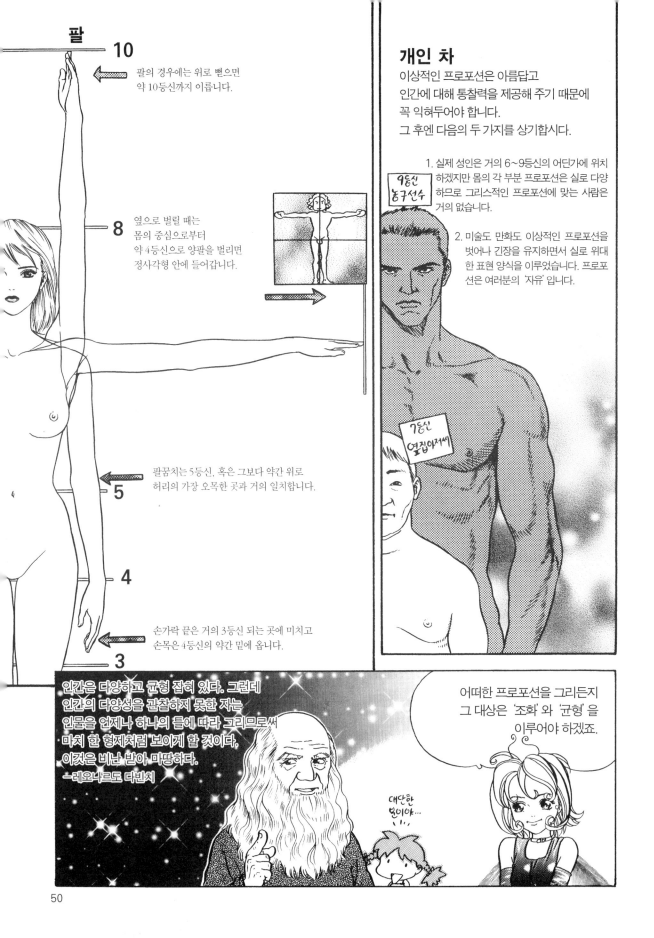

팔

10

팔의 경우에는 위로 뻗으면 약 10등신까지 이릅니다.

8

옆으로 벌릴 때는 몸의 중심으로부터 약 4등신으로 양팔을 벌리면 정사각형 안에 들어갑니다.

5

팔꿈치는 5등신, 혹은 그보다 약간 위로 허리의 가장 오목한 곳과 거의 일치합니다.

4

3

손가락 끝은 거의 3등신 되는 곳에 미치고 손목은 4등신의 약간 밑에 옵니다.

개인 차

이상적인 프로포션은 아름답고 인간에 대해 통찰력을 제공해 주기 때문에 꼭 익혀두어야 합니다. 그 후엔 다음의 두 가지를 상기합시다.

9등신 농구선수

1. 실제 성인은 거의 6~9등신의 어딘가에 위치 하겠지만 몸의 각 부분 프로포션은 실로 다양 하므로 그리스적인 프로포션에 맞는 사람은 거의 없습니다.

2. 미술도 만화도 이상적인 프로포션을 벗어나 긴장을 유지하면서 실로 위대 한 표현 양식을 이루었습니다. 프로포 션은 여러분의 '자유' 입니다.

7등신 옆집아저씨

인간은 다양하고 균형 잡혀 있다. 그런데 인간의 다양성을 관찰하지 못한 자는 인물을 언제나 하나의 틀에 따라 그리므로써 마치 한 형제처럼 보이게 할 것이다. 이것은 비난 받아 마땅하다.
ㅡ레오나르도 다빈치

어떠한 프로포션을 그리든지 그 대상은 '조화' 와 '균형' 을 이루어야 하겠죠.

대단한 분이야...

4. 명암

만화의 세계 속에 있는 우리는 단지 외곽선만으로도 얼마나 아름답고 완벽한 작품이
나올 수 있는지 알고 있습니다. 그러나 인체 데생은 빛과 빛의 반사 즉 명암에 의해
완성됩니다. 사람은 빛을 통해 사물의 형태와 입체를 인식합니다. 이 명암은 다양하고
무궁무진하여 끝이 없는 바다와 같지만 다행스럽게도 우리는 그동안 —예술가들이
수천 년에 걸쳐 골라낸—전형적인 빛의 각도와 포즈를 몇 개 가지고 있습니다.
더 넓은 바다로 가기 전에 일단 여기서 안심할 수 있습니다.
여기에서는 우선 빛의 각도와 종류만 몇 가지 알아보겠습니다.

하이라이트

중간톤

그림자

반사광

A. 그라데이션

그라데이션은 광원이 하나이고 부드러우며 주위에 반사광이 없는 경우입니다.
쉽고, 부드럽고 여성에게 어울립니다.

플랫라이팅
정면에서 비추는
광원이고
평면적입니다.
하지만
매혹적인 느낌을
줍니다.

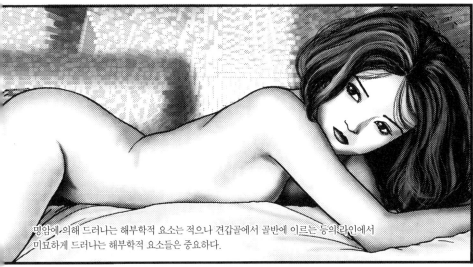

명암에 의해 드러나는 해부학적 요소는 적으나 견갑골에서 골반에 이르는 등의 라인에서
미묘하게 드러나는 해부학적 요소들은 중요하다.

부드러운 그라데이션도 사실 반사광이 아주 없지는 않다는 것이 체크 포인트입니다.
우주 공간처럼 반사체가 존재하지 않는 곳이라도 자신의 팔 등에 의해 반사광이 드리워집니다.
혹은 아주 부드럽고 커다란 반사광이 있습니다.

정측면 광원
가장 표준적이고 입체적이며
윤곽을 잘 보여줍니다.

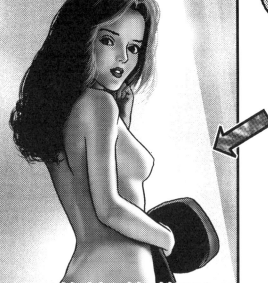

견갑골과 견거근이 만드는 라인, 골반의 중둔근이
빛의 각도에 따라 어떻게 표현되는지 살펴볼 것.

뒤측면 라이팅
이것 역시 표준적이고
윤곽을 잘 보여줍니다.
또한 더 환상적이고 유혹적입니다.
그림에선 희미하고 넓은
반사광이 보입니다.

표준적인 광원의 방향에 의해 흉곽과
복직근, 상전장골극이 어떻게 드러나는지
유심히 볼 것. 이 형태와 명암은 매우
전형적이다.

B. 반사광

반사광이 있으면 인체의 입체감이 아주 뚜렷해집니다.

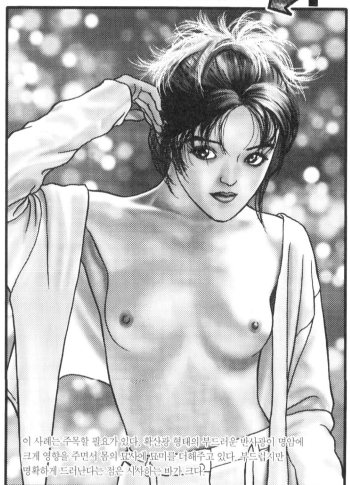

이 사례는 주목할 필요가 있다. 확산광 형태의 부드러운 반사광이 명암에 크게 영향을 주면서 몸의 묘사에 묘미를 더해주고 있다. 부드럽지만 명확하게 드러난다는 점은 시사하는 바가 크다.

광원이 2개

반사광도 하나의 광원이므로 원칙적으로는
광원 2개나 반사광이나 효과는 같습니다.
빛이 두 곳이라도 기본적으로는 한쪽을
강하게 하여 '키라이팅(주광원)' 으로 하고
한쪽은 약하게 해서 뒤로 빼 '보조광원' 으로 합니다.

그림에서는 보조광원이
'엣지라이팅(윤곽조명)' 으로 쓰였습니다.

부드러운 반사광 + 윗면 조명

반사광을 공부하는 것은 흥미롭지만 어렵습니다.
그림에서는 태양이 위에서 강하고 선명한 빛을 드리워
종교적인 신선함을 인체에 부여하고 있습니다.
거기에 밝고 부드러운 반사광이 인체의 매력에
매혹적인 빛을 뿌려줍니다.

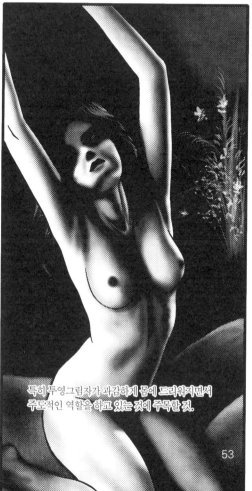

특히 투영그림자가 과감하게 몸에 드리워지면서
주도적인 역할을 하고 있는 것에 주목할 것.

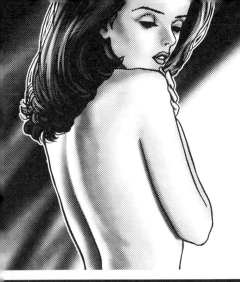

같은 광원 2개

같은 크기와 위치의 광원이 2개인 것은
명암이 흔적이 되어 인체 표면을 기어가게 하므로 보통은
좋지 않습니다. 이것은 조심해서 써야 합니다.
그림은 광원이 완전히 동등하지는 않습니다.

C. 콘트라스트

콘트라스트가 강한 조명은 선명하고 만화적이어서
쓰기 편리합니다. 이 조명은 인체를 감추고 드러내어
인체에 기하학적인 조형성을 줍니다.
이때 빛은 마술이 됩니다.

측면광원 + 반사광

콘트라스트가 강한 빛으로 인체의
반을 어둠에 잠기게 했지만
부분적인 반사광을 주어 여성의 매력이
어둠에 삼켜지지는 않게 했습니다.

양쪽 어깨와 상완의 라인과 명암은
데생에서 중요한 포인트들을 잘 보여주고 있다.

엣지라이팅 2개

뒤쪽으로 2개의 광원을 주면
인체가 어둠에 잠겨 신비로우면서도
인체의 윤곽은 모두 살릴 수 있습니다.
현대 만화에서는 웬일인지 남성적인 힘과
분노 등을 표현하기 위해 사용합니다.
혹은 공포 등을 나타냅니다.

이런 빛의 방향에서 꺾여 있는 팔을 과감하게 묘사하는 건
쉬운 일이 아니다. 사례에서 팔과 팔의 해부학적 요소들에
명암이 어떻게 작용하는지 빛의 방향과 인체 면의 방향을
고려하면서 살펴볼 필요가 있다. 그림은 사진을 충실히
재현한 것이지만 실제 작품을 만들 때는 이런 경우
필요에 따라 명암을 일부 왜곡시키기도 한다.

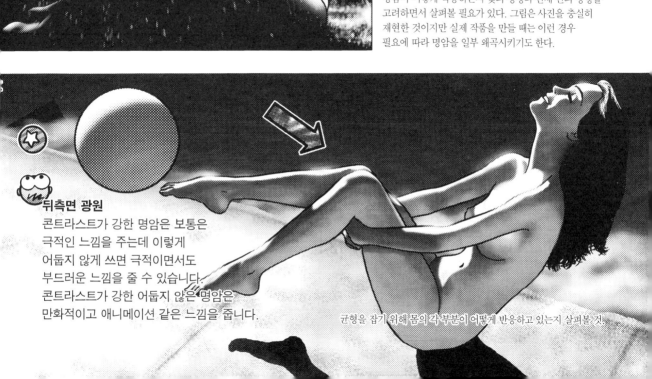

뒤측면 광원
콘트라스트가 강한 명암은 보통은
극적인 느낌을 주는데 이렇게
어둡지 않게 쓰면 극적이면서도
부드러운 느낌을 줄 수 있습니다.
콘트라스트가 강한 어둡지 않은 명암은
만화적이고 애니메이션 같은 느낌을 줍니다.

균형을 잡기 위해 몸의 각 부분이 어떻게 반응하고 있는지 살펴볼 것.

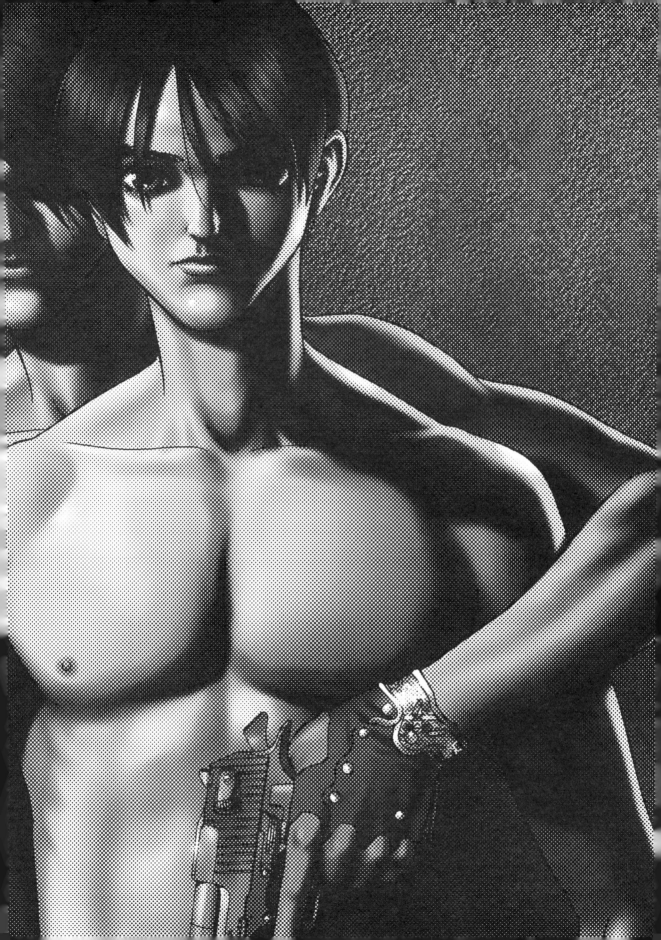

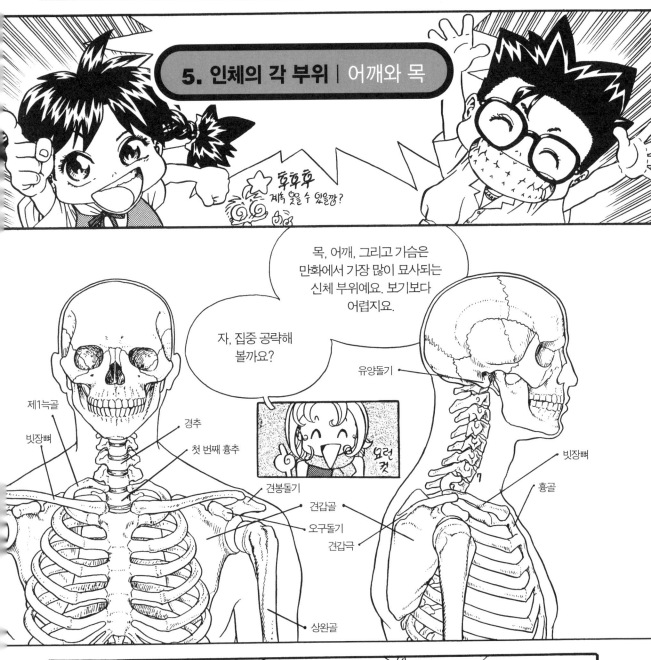

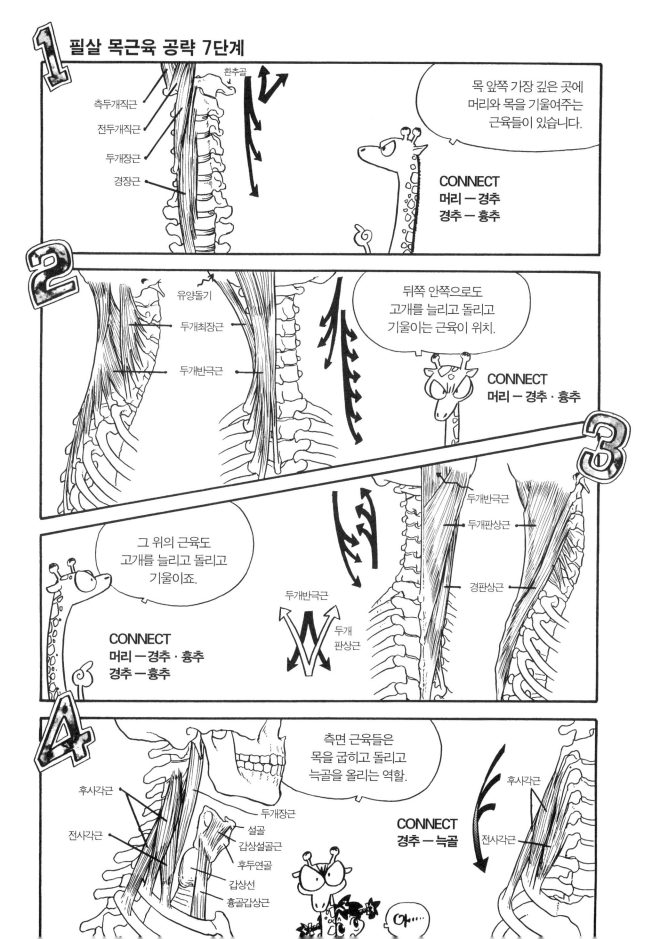

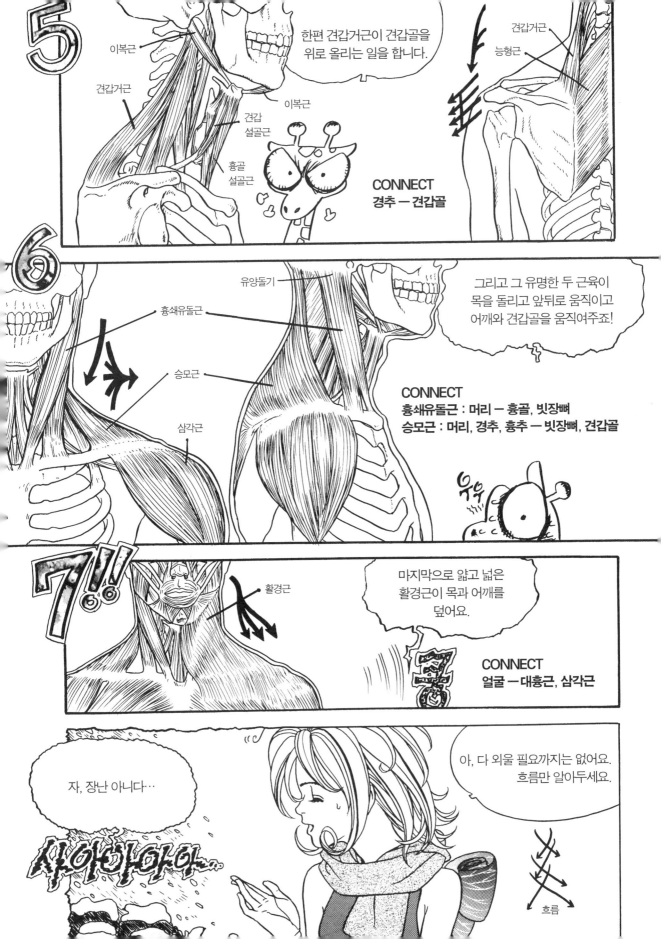

5

이복근

견갑거근

이복근

견갑
설골근

흉골
설골근

한편 견갑거근이 견갑골을
위로 올리는 일을 합니다.

견갑거근

능형근

CONNECT
경추 — 견갑골

6

유양돌기

흉쇄유돌근

승모근

삼각근

그리고 그 유명한 두 근육이
목을 돌리고 앞뒤로 움직이고
어깨와 견갑골을 움직여주죠!

CONNECT
흉쇄유돌근 : 머리 — 흉골, 빗장뼈
승모근 : 머리, 경추, 흉추 — 빗장뼈, 견갑골

우우

7!!

활경근

마지막으로 얇고 넓은
활경근이 목과 어깨를
덮어요.

CONNECT
얼굴 — 대흉근, 삼각근

자, 장난 아니다…

아, 다 외울 필요까지는 없어요.
흐름만 알아두세요.

사이아아아아…

흐름

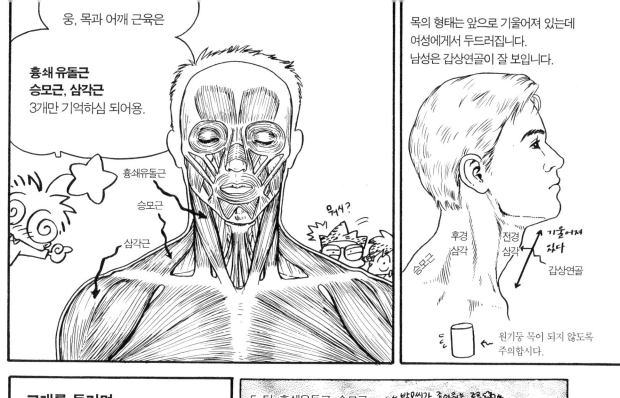

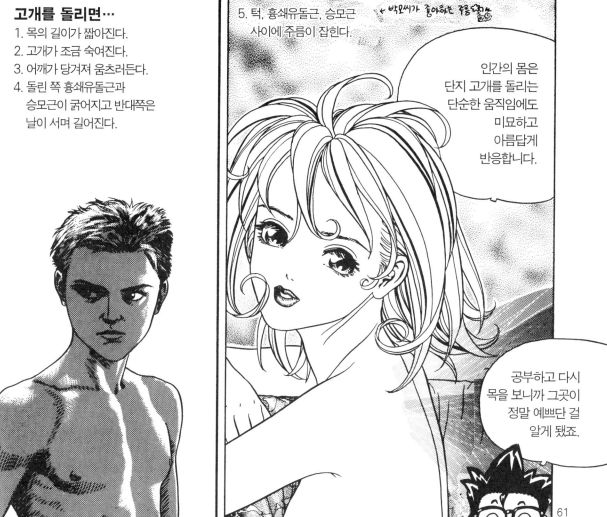

어깨 묘사의 포인트

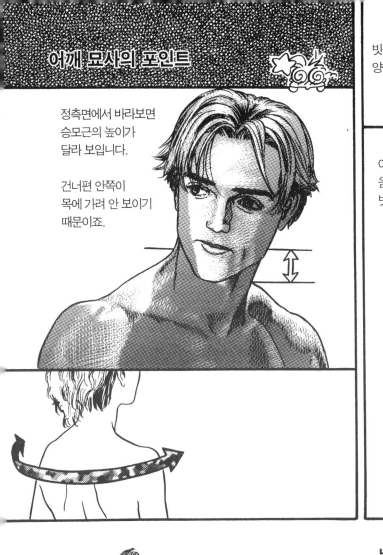

정측면에서 바라보면
승모근의 높이가
달라 보입니다.

건너편 안쪽이
목에 가려 안 보이기
때문이죠.

빗장뼈의 S자 모양과
양쪽의 형태에도 주의하세요.

우아한 커브

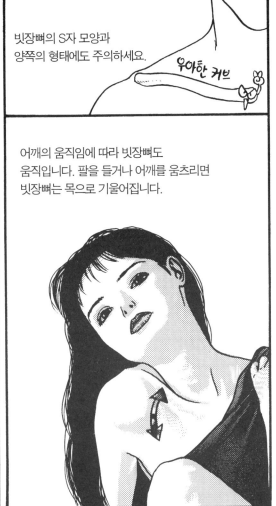

어깨의 움직임에 따라 빗장뼈도
움직입니다. 팔을 들거나 어깨를 움츠리면
빗장뼈는 목으로 기울어집니다.

남녀 차

어깨 역시 남녀 차가 두드러지는 곳입니다.
이상적인 프로포션은 남성에게 넓고 두껍게,
여성은 좁고 가늘게 잡는 것입니다.

운동을 해서 삼각근을 키우거나
혹은 지방 침착으로 어깨가 두꺼운 여성이라도
그리 넓어 보이지는 않는데 이는 여성의
넓은 골반 때문에 상대적으로
좁아 보이는 것입니다.

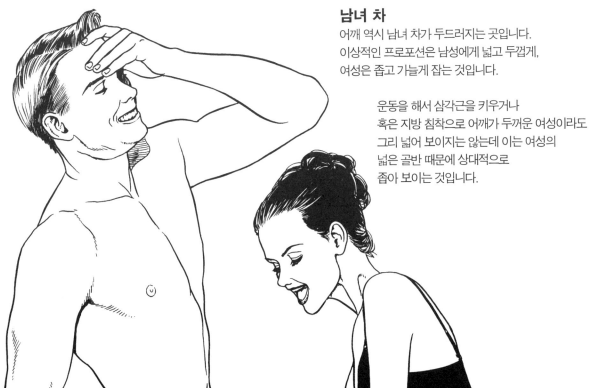

뭐야… 뭐야…

이렇게 한심한 집은…

돔 천장은 고사하고…

이건 욕실도 없고!
무슬림 최악의 거처로군.

지니아
선생니임~

랄랄라 랄랄랄 ♪

아앙?

지니아
선생님…?

이… 이…
오잉?

당신은
누구세요?

인사해.
이쪽은 동생.

마리드
'이프리타'
빈트 디미르야트시다.

이프리타~

이이잉

꺼져!

······

흐흠···

자매라구···

반갑구나

아빠가
보고싶어 하셔···

왕자와
거지 같아.

HOHOHO

이게 저 꼬마들이
그린 거야?

헤헤 보면 안 되는데..

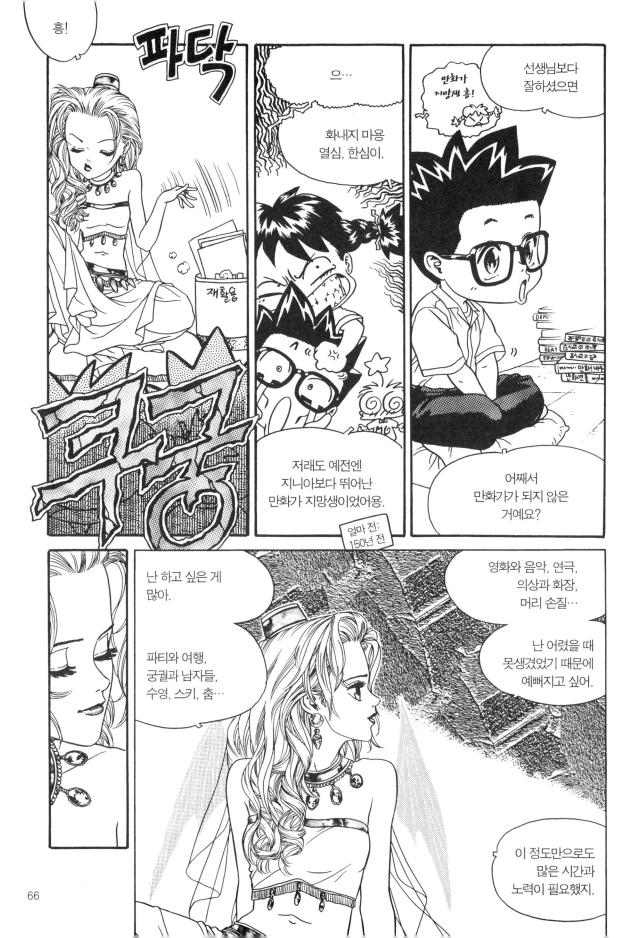

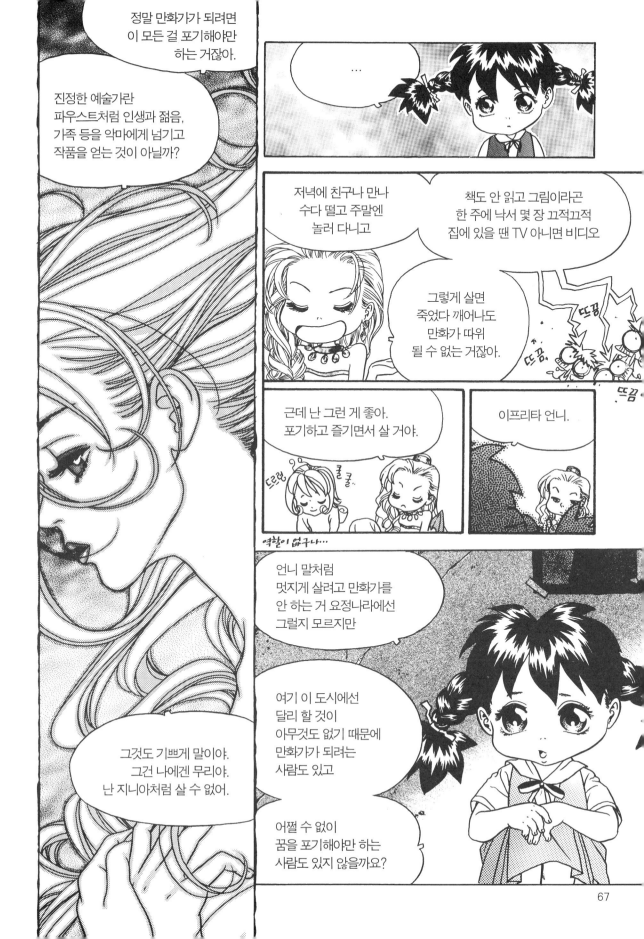

정말 만화가가 되려면
이 모든 걸 포기해야만
하는 거잖아.

진정한 예술가란
파우스트처럼 인생과 젊음,
가족 등을 악마에게 넘기고
작품을 얻는 것이 아닐까?

...

저녁에 친구나 만나
수다 떨고 주말엔
놀러 다니고

책도 안 읽고 그림이라곤
한 주에 낙서 몇 장 끄적끄적
집에 있을 땐 TV 아니면 비디오

그렇게 살면
죽었다 깨어나도
만화가 따위
될 수 없는 거잖아.

뜨끔

뜨끔

뜨끔

근데 난 그런 게 좋아.
포기하고 즐기면서 살 거야.

이프리타 언니.

드르렁

쿨쿨

역할이 없구나...

언니 말처럼
멋지게 살려고 만화가를
안 하는 거 요정나라에선
그럴지 모르지만

여기 이 도시에선
달리 할 것이
아무것도 없기 때문에
만화가가 되려는
사람도 있고

그것도 기쁘게 말이야.
그건 나에겐 무리야.
난 지니아처럼 살 수 없어.

어쩔 수 없이
꿈을 포기해야만 하는
사람도 있지 않을까요?

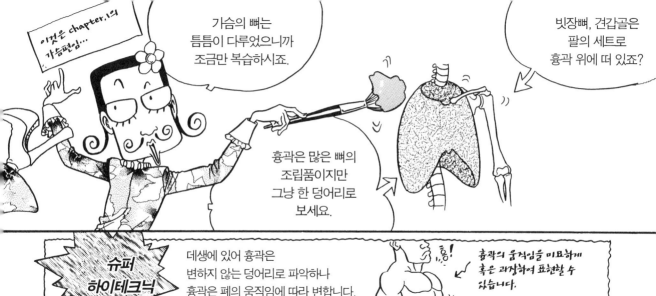

이것은 chapter.1의 가슴편임...

가슴의 뼈는 틈틈이 다루었으니까 조금만 복습하시죠.

흉곽은 많은 뼈의 조립품이지만 그냥 한 덩어리로 보세요.

빗장뼈, 견갑골은 팔의 세트로 흉곽 위에 떠 있죠?

슈퍼 하이테크닉

데생에 있어 흉곽은 변하지 않는 덩어리로 파악하나 흉곽은 폐의 움직임에 따라 변합니다.

흐응!

흉곽의 움직임을 미묘하게 혹은 과장하여 표현할 수 있습니다.

대흉근

가슴의 대표적인 근육은 뭐니 뭐니 해도 대흉근입니다.

대흉근은 빗장뼈에 붙은 부분과 흉골에 붙은 부분으로 나눌 수 있고 서로 다른 역할을 합니다.
이들은 '엇갈려' 상완에 연결됩니다.

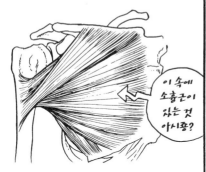

이 속에 소흉근이 있는 것 아시죵?

이 엇갈림이 풀리면서 대흉근이 팔을 올려줍니다.

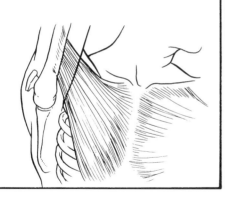

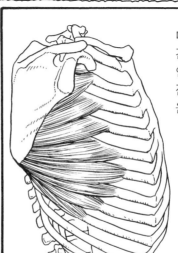

대흉근 밑에는 전거근이 견갑골과 흉곽에 연결되어 있습니다.
전거근은 견갑골을 움직여줍니다.

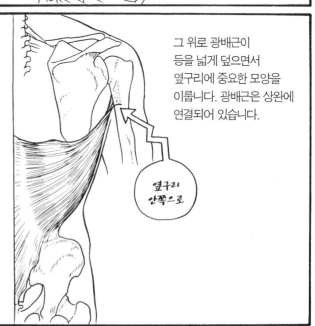

그 위로 광배근이 등을 넓게 덮으면서 옆구리에 중요한 모양을 이룹니다. 광배근은 상완에 연결되어 있습니다.

옆구리 안쪽으로

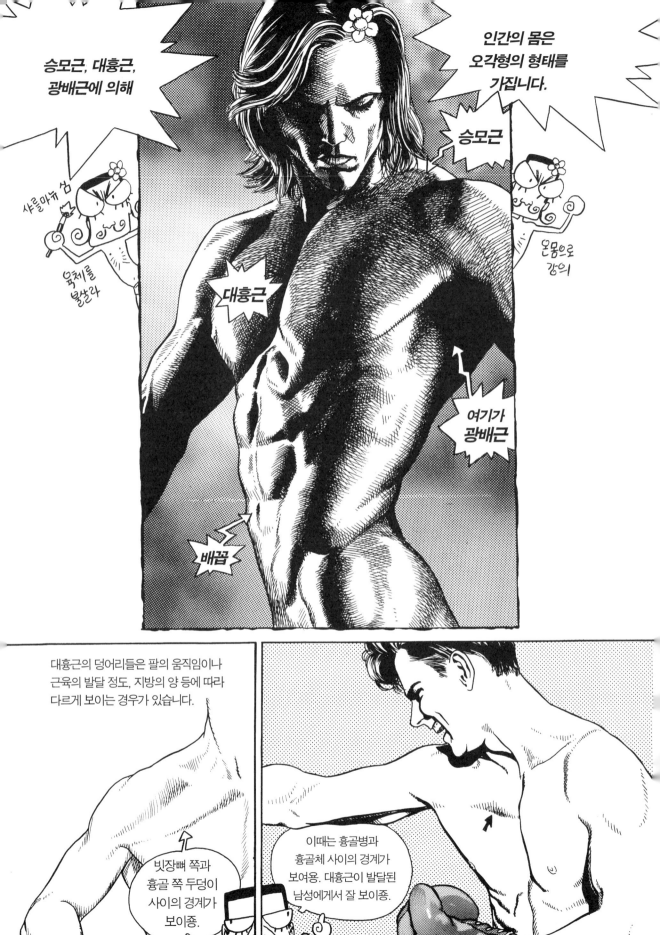

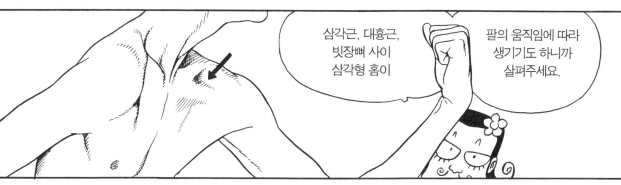

삼각근, 대흉근, 빗장뼈 사이 삼각형 홈이

팔의 움직임에 따라 생기기도 하니까 살펴주세요.

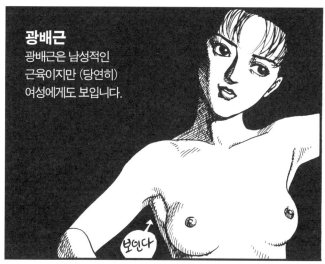

광배근
광배근은 남성적인 근육이지만 (당연히) 여성에게도 보입니다.

보인다

또 팔의 움직임에 따라 광배근은 모양과 크기가 달라집니다. 신중하게 관찰하여 묘사해야 할 부분입니다.

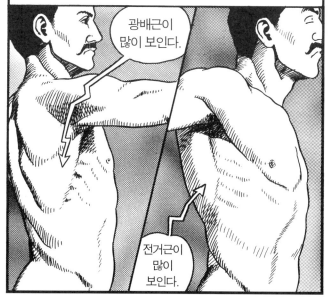

광배근이 많이 보인다.

전거근이 많이 보인다.

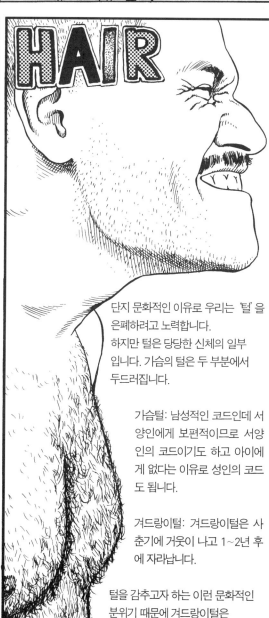

HAIR

단지 문화적인 이유로 우리는 '털'을 은폐하려고 노력합니다.
하지만 털은 당당한 신체의 일부 입니다. 가슴의 털은 두 부분에서 두드러집니다.

가슴털: 남성적인 코드인데 서 양인에게 보편적이므로 서양 인의 코드이기도 하고 아이에 게 없다는 이유로 성인의 코드 도 됩니다.

겨드랑이털: 겨드랑이털은 사 춘기에 거웃이 나고 1~2년 후 에 자라납니다.

털을 감추고자 하는 이런 문화적인 분위기 때문에 겨드랑이털은 만화에서 '반사회적' 혹은 '문화적 조롱'의 목적으로 묘사됩니다.

73

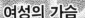

여성의 가슴

유방은 여성의 신체 중
개인별 편차가 가장 큰 부분 중
하나입니다.

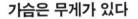

그 차이는 유두와 유륜*의 모양 차이를 빼면 대부분
지방에 의한 것으로 유선의 양은 거의 비슷하다고 합니다.

*유륜(젖꽃판) : 유두를 둘러싼 원형의 짙은 색 피부

가슴은 무게가 있다

유방은 움직임보다는
중력과 압력의 영향을 많이 받습니다.

유방은 아래로 처지는데
그 정도는 나이에 따라
다릅니다.

유두는 바깥쪽을 향하고
있습니다.

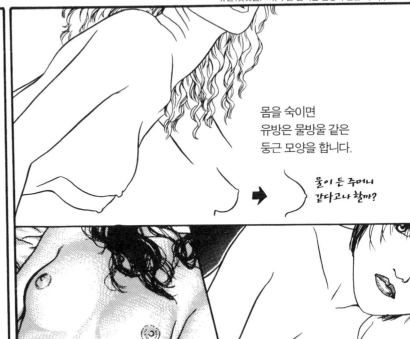

몸을 숙이면
유방은 물방울 같은
둥근 모양을 합니다.

물이 든 주머니
같다고나 할까?

누우면 낮고
넓게 퍼지며 양쪽으로
흘러내립니다.

흉곽

골

팔을 모으면
유방은 안쪽으로 모여
서로 눌리면서 사이에
고랑을 만듭니다.

넌 고랑이 안 생기지?

유방은 개인별 차이 외에 나이의 영향을 많이 받습니다. 어린 소녀의 가슴을 크게 그리는
만화도 있지만(예를 들어 미야자키 하야오의 〈라퓨타〉) 유방은 사춘기 이후 발달합니다.
그 후 계속 커지면서 처지다가 노년기에 쪼그라듭니다. 처지는 속도는 살이 찐 사람일수록 빠릅니다.

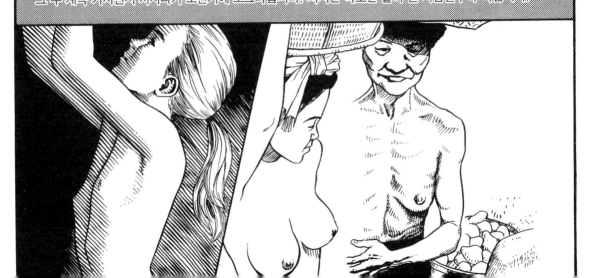

샤를마뉴 심
첫 강의 후 인기 쾌속 상승

샤를마뉴

지니아
이프리타

여세를 몰아

5. 인체의 각 부위 | 등

오빠 오빠 오빠 오빠 오빠 오빠 오빠 오빠

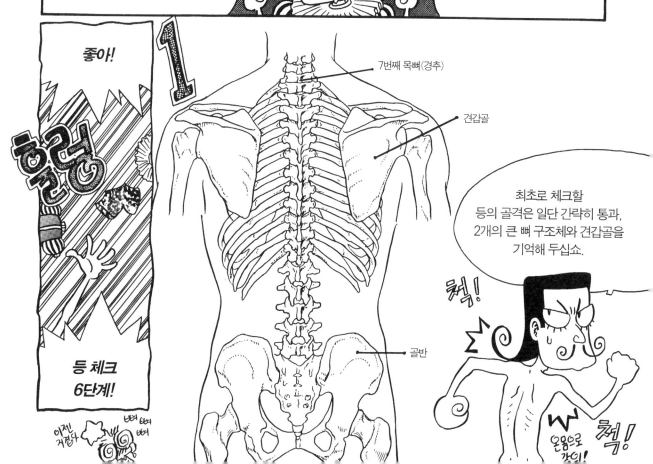

많은 만화가 지망생들이
등에는 별로 관심을 두지 않아요.
그저 판판한 곳으로 여기고
쉽게 그려버리죠.

그러나 NO! NO!
등도 다른 부위와 같이
복잡하고 다이내믹한
곳이라는 사실.

좋아!

등 체크
6단계!

이젠 거렵다

7번째 목뼈(경추)

견갑골

골반

최초로 체크할
등의 골격은 일단 간략히 통과,
2개의 큰 뼈 구조체와 견갑골을
기억해 두십쇼.

뭣!

온몸으로
강의!

척!

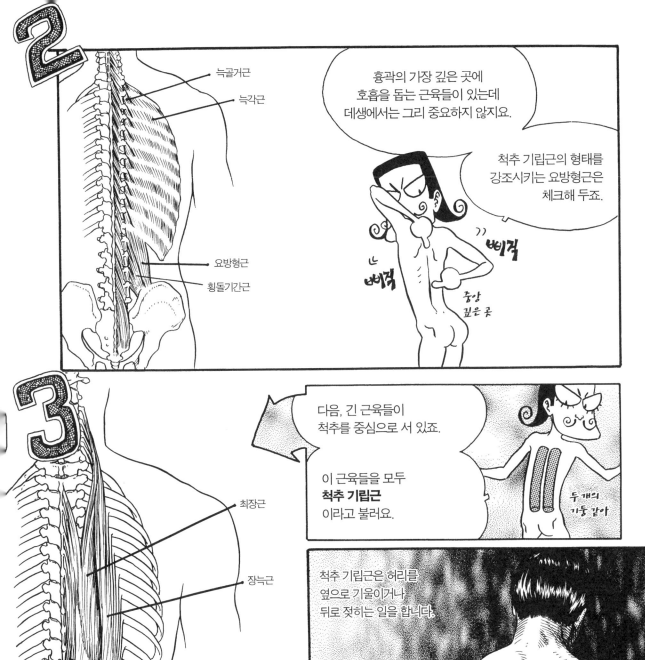

2

늑골거근

늑각근

흉곽의 가장 깊은 곳에
호흡을 돕는 근육들이 있는데
데생에서는 그리 중요하지 않지요.

척추 기립근의 형태를
강조시키는 요방형근은
체크해 두죠.

삐걱

삐걱

중앙
깊은 곳

요방형근

횡돌기간근

3

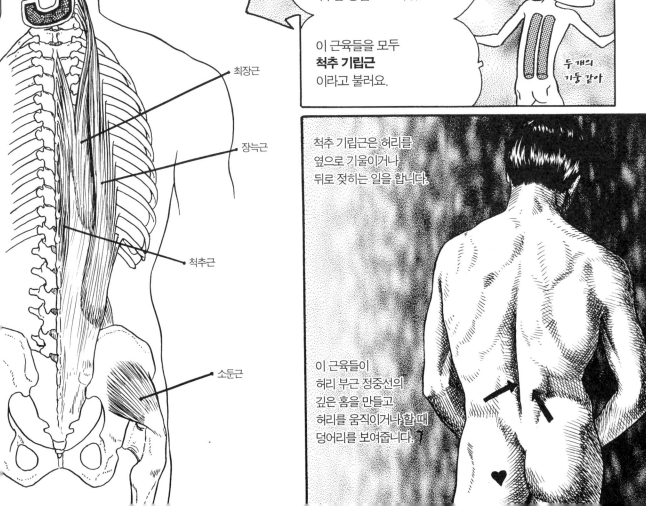

다음, 긴 근육들이
척추를 중심으로 서 있죠.

이 근육들을 모두
척추 기립근
이라고 불러요.

두 개의
기둥 같아

최장근

장늑근

척추근

소둔근

척추 기립근은 허리를
옆으로 기울이거나
뒤로 젖히는 일을 합니다.

이 근육들이
허리 부근 정중선의
깊은 홈을 만들고
허리를 움직이거나할때
덩어리를 보여줍니다.

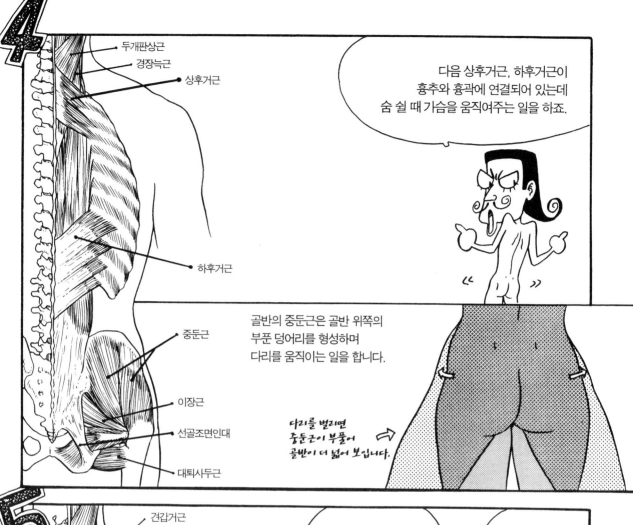

다음 상후거근, 하후거근이
흉추와 흉곽에 연결되어 있는데
숨 쉴 때 가슴을 움직여주는 일을 하죠.

골반의 중둔근은 골반 위쪽의
부푼 덩어리를 형성하며
다리를 움직이는 일을 합니다.

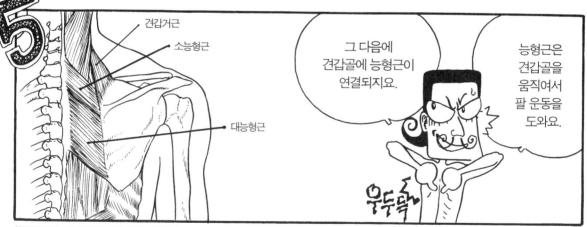

다리를 벌리면
중둔근이 부풀어
골반이 더 넓어 보입니다.

그 다음에
견갑골에 능형근이
연결되지요.

능형근은
견갑골을
움직여서
팔 운동을
도와요.

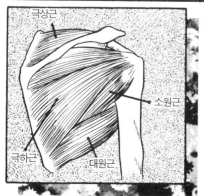

견갑골 위엔
몇 개의 근육들이
올라타 있어
상완을 움직여
줍니다.

삼각근 역시
견갑골의
견갑극에
연결되어
있습니다.

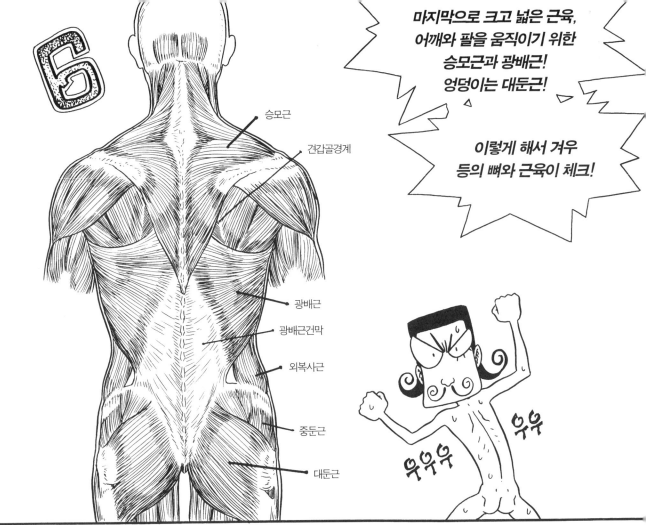

마지막으로 크고 넓은 근육,
어깨와 팔을 움직이기 위한
승모근과 광배근!
엉덩이는 대둔근!

이렇게 해서 겨우
등의 뼈와 근육이 체크!

승모근
견갑골경계
광배근
광배근건막
외복사근
중둔근
대둔근

우우우 우우

누가 감히
등을 우습게
보는가?

등 이야기는
계속된다!

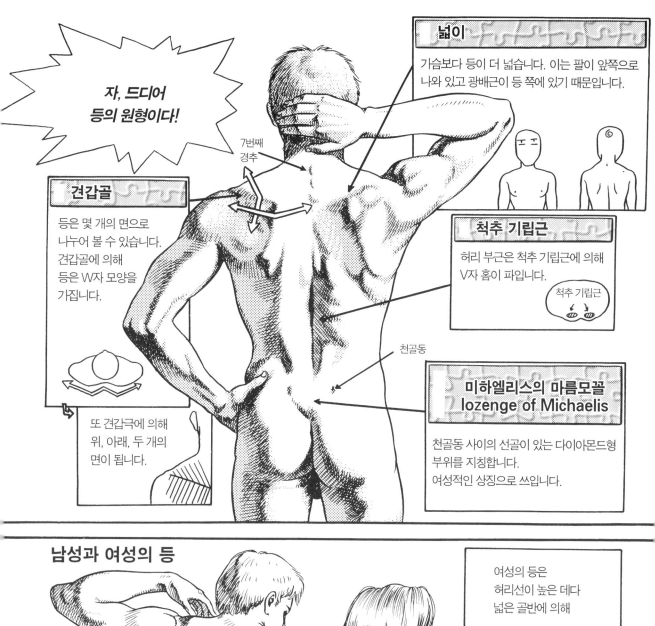

자, 드디어 등의 원형이다!

넓이

가슴보다 등이 더 넓습니다. 이는 팔이 앞쪽으로 나와 있고 광배근이 등 쪽에 있기 때문입니다.

7번째 경추

견갑골

등은 몇 개의 면으로 나누어 볼 수 있습니다. 견갑골에 의해 등은 W자 모양을 가집니다.

또 견갑극에 의해 위, 아래, 두 개의 면이 됩니다.

척추 기립근

허리 부근은 척추 기립근에 의해 V자 홈이 파입니다.

척추 기립근

천골동

미하엘리스의 마름모꼴 lozenge of Michaelis

천골동 사이의 선골이 있는 다이아몬드형 부위를 지칭합니다. 여성적인 상징으로 쓰입니다.

남성과 여성의 등

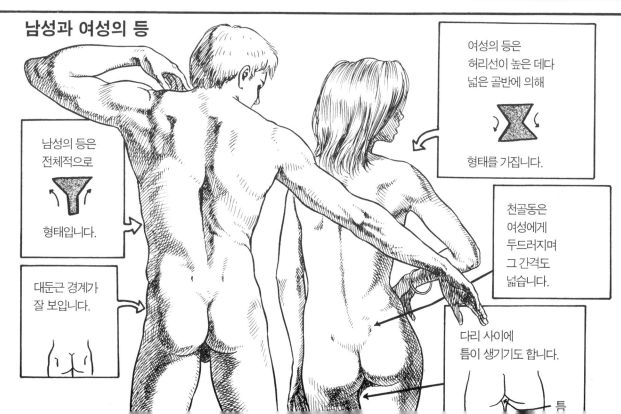

남성의 등은 전체적으로

형태입니다.

대둔근 경계가 잘 보입니다.

여성의 등은 허리선이 높은 데다 넓은 골반에 의해

형태를 가집니다.

천골동은 여성에게 두드러지며 그 간격도 넓습니다.

다리 사이에 틈이 생기기도 합니다.

틈

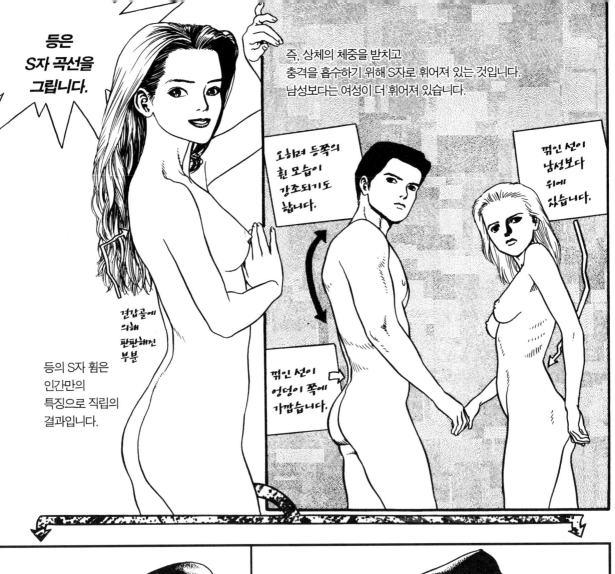

등은
S자 곡선을
그립니다.

즉, 상체의 체중을 받치고
충격을 흡수하기 위해 S자로 휘어져 있는 것입니다.
남성보다는 여성이 더 휘어져 있습니다.

오히려 등쪽의
휜 모습이
강조되기도
합니다.

꺾인 선이
남성보다
위에
있습니다.

견갑골에
의해
판판해진
부분

등의 S자 휨은
인간만의
특징으로 직립의
결과입니다.

꺾인 선이
엉덩이 쪽에
가깝습니다.

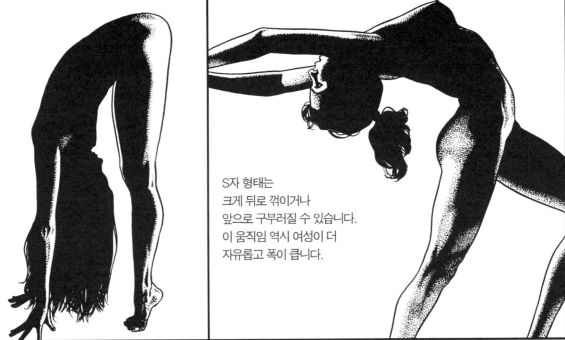

S자 형태는
크게 뒤로 꺾이거나
앞으로 구부러질 수 있습니다.
이 움직임 역시 여성이 더
자유롭고 폭이 큽니다.

몸통의 움직임은 오직 허리 부근에 의한 것입니다.
우리는 몸통을 흉곽과 골반이라는 상자와 그 사이를 연결하는 유연한
요추라는 관계로 이해할 수 있습니다. 허리의 움직임은 '힘'과 '무게'의
영향을 받습니다. 이 허리의 미묘한 움직임을 잘 이해해야 효과적인 데생을
할 수 있습니다.

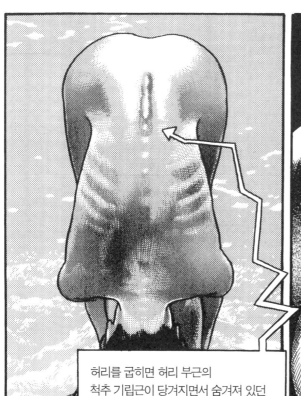

허리를 굽히면 허리 부근의
척추 기립근이 당겨지면서 숨겨져 있던
요추가 튀어나와 보입니다.

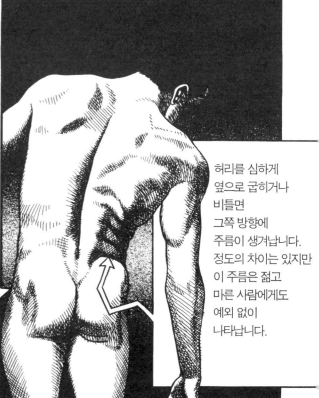

허리를 심하게
옆으로 굽히거나
비틀면
그쪽 방향에
주름이 생겨납니다.
정도의 차이는 있지만
이 주름은 젊고
마른 사람에게도
예외 없이
나타납니다.

흉곽과 골반이라는 상자, 그리고 요추라는 개념은 매우 중요합니다.
허리가 깊이 들어가고 꺾인 선과 엉덩이가 강조되기 때문에
너무나 유명하고 자주 묘사되는 이 포즈는 가장 여성스러운 포즈 중 하나입니다.
이 포즈 역시 흉곽·골반 상자, 요추로 파악하면 됩니다.

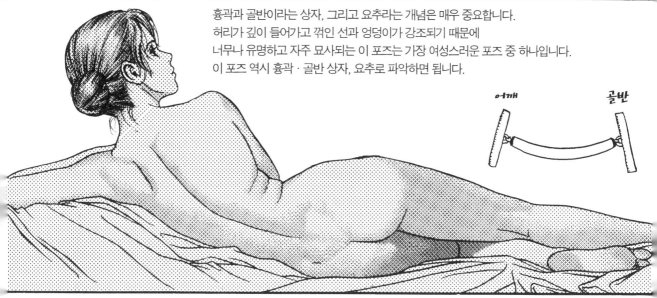

어깨　　　　골반

허리의 움직임과 더불어 관심을 기울여야 할 부분은 견갑골의 움직임입니다. 견갑골은 어깨와 팔의 움직임에 따라 반응합니다. 이 견갑골의 움직임은 매우 재미있기 때문에 예술가들의 관심을 받아왔습니다.

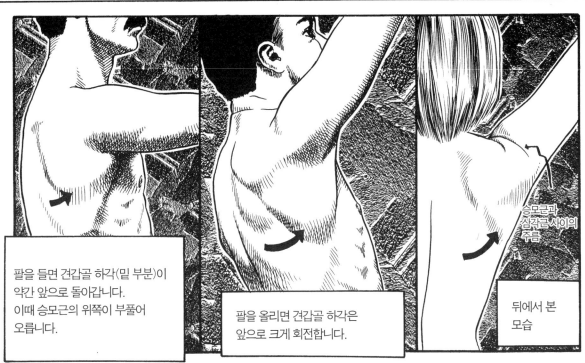

팔을 들면 견갑골 하각(밑 부분)이 약간 앞으로 돌아갑니다. 이때 승모근의 위쪽이 부풀어 오릅니다.

팔을 올리면 견갑골 하각은 앞으로 크게 회전합니다.

승모근과 삼각근 사이의 주름

뒤에서 본 모습

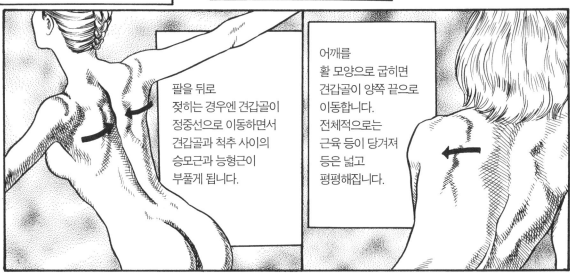

팔을 뒤로 젖히는 경우엔 견갑골이 정중선으로 이동하면서 견갑골과 척추 사이의 승모근과 능형근이 부풀게 됩니다.

어깨를 활 모양으로 굽히면 견갑골이 양쪽 끝으로 이동합니다. 전체적으로는 근육 등이 당겨져 등은 넓고 평평해집니다.

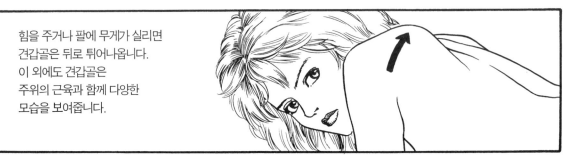

힘을 주거나 팔에 무게가 실리면 견갑골은 뒤로 튀어나옵니다. 이 외에도 견갑골은 주위의 근육과 함께 다양한 모습을 보여줍니다.

휴…

그럭저럭 성공인 걸까…

호호.

당신은 망해버린 학원의 심 원장.

[인생이 가장 쉬웠어요]

자넨…

빗과거울 학원의 강사인 눈초롱군…

호호호 이제 뭐 하시나 했더니…

만화 따위나 하는 거냐, 샤를마뉴.

뭐시? 요놈이!

으다다라당

어쩔 건데, 싸구려 인생.

탁

아야…

똑바로 보고 다녀, 싸구려 인생들 같으니!

…

뭐야…

하찮은 인간 따위가…

잉?

83

혼내줘라.

램프의 카오첸.

끄아아악!

응?

저 사람은 빗과거울 학원 강사…

아아아아아

우… 어쩌지 우리가 모르는 사이에 뭔가 많은 일들이 일어난 듯…

쿠왕

세상 일은 정말 복잡해요.

그렇지? 하지만 난

세상 일엔 별 관심이 없단다.

그림만 맘껏 그릴 수 있다면 만족이야.

좀 무책임한 거겠지?

아뇨.

저희도 그런걸요.

84

자, 이번엔 팔에 대해
생각해봐요.

5. 인체의 각 부위 | 팔

우리가 팔을
그리거나, 관찰하거나
생각할 때,

척추를 염두에
두어야 해요. 팔을
움직이는 근육은 거기서
시작됩니다.

관절의 운동 외에
근육의 부피 변화와
움직임도 보아야죵.

근육을
물이 든 풍선으로
생각해 주세용.

어깨를 움직이는 근육

상완

전완을 움직이는 근육

어깨의 움직임은
복잡하므로 등과 가슴의
근육들도 복잡하게
되어 있지요.

전완

손목과 손가락을
움직이는 근육들

어깨의 형태상
가장 중요한 근육인 삼각근은
빗장뼈와 견갑골에서 시작되어
상완골에 연결됩니다.

견갑골

빗장뼈

← 상완

이 삼각근은 크게
3개의 덩어리로 되어 있고 각각의
역할이 다르며 외형상으로도 중요한
덩어리들을 만듭니다.

때때로 삼각근을
몸통과 비슷한 규모로
그리곤 하는데 이는
큰 실수입니다.

삼각근은 팔의
일부이므로
팔을 벌리면

몸통 밖으로
나와 보입니다.

팔을 위로 올릴 때
팔은 몸통 −흉곽 위로 올라가
얼굴 근처에 위치합니다.
이때 삼각근은 부풀고
위아래로 볼록한 모양을
이룹니다.

삼각근
덩어리들

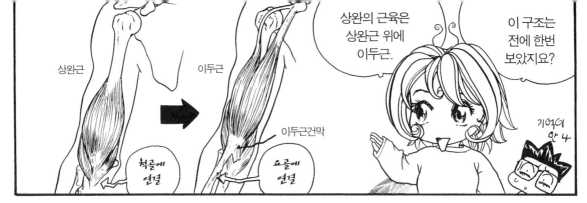

상완근 이두근

상완의 근육은 상완근 위에 이두근.

이 구조는 전에 한번 보았지요?

기억이 안 나

이두근근막

척골에 연결

요골에 연결

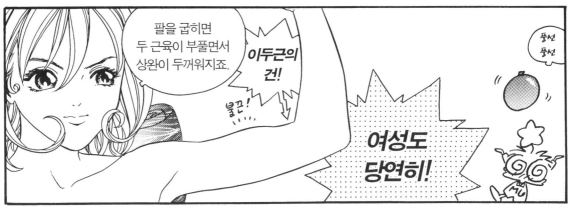

팔을 굽히면 두 근육이 부풀면서 상완이 두꺼워지죠.

불끈!

이두근의 건!

풍선 풍선

여성도 당연히!

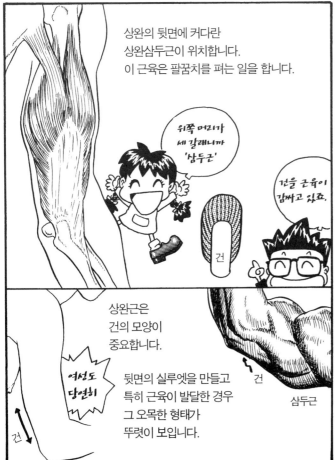

상완의 뒷면에 커다란 상완삼두근이 위치합니다. 이 근육은 팔꿈치를 펴는 일을 합니다.

위쪽 머리가 세 갈래니까 '삼두근'

건을 근육이 감싸고 있죠.

건

상완근은 건의 모양이 중요합니다.

여성도 당연히

뒷면의 실루엣을 만들고 특히 근육이 발달한 경우 그 오목한 형태가 뚜렷이 보입니다.

건

건

삼두근

팔 안쪽에는 오구완근이 있는데 안쪽의 형태에 있어 중요한 근육입니다.

오구완근

상완의 근육들은 비교적 단순하고 수도 적어요. 이건 그 근육들이 하는 일이 단순하기 때문입니다.

팔꿈치를 움직이는 일

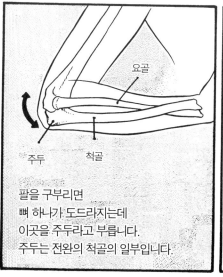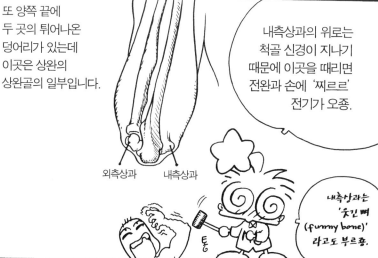

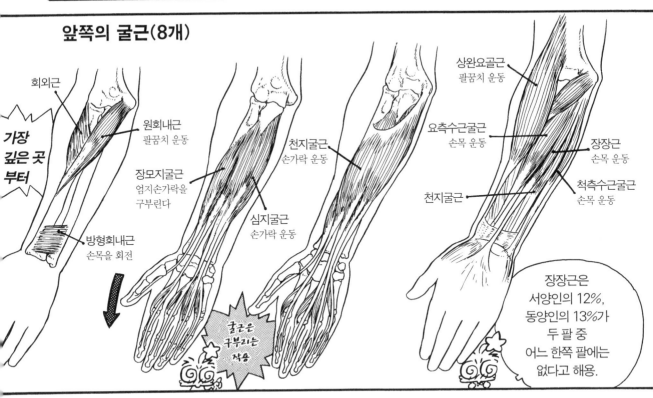

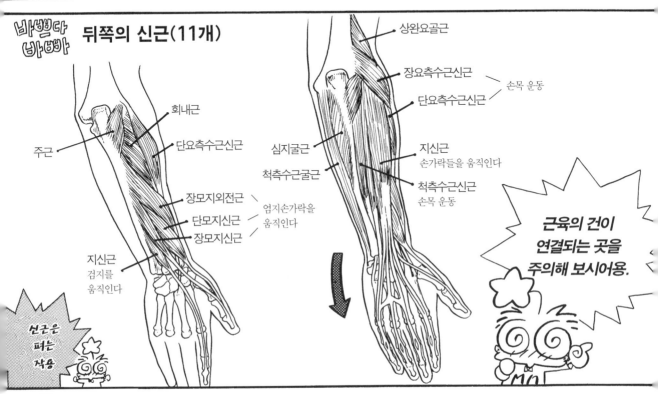

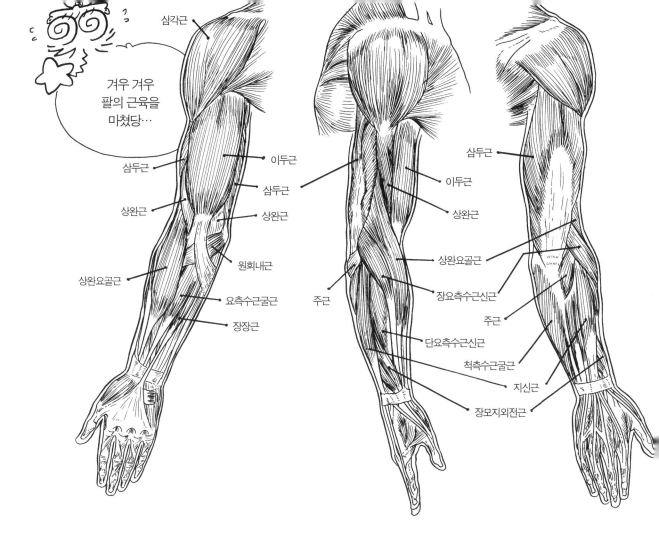

삼각근

겨우 겨우
팔의 근육을
마쳤당…

삼두근

이두근

삼두근

상완근

상완근

원회내근

상완요골근

요측수근굴근

장장근

삼두근

이두근

상완근

상완요골근

주근

장요측수근신근

단요측수근신근

주근

척측수근굴근

지신근

장모지외전근

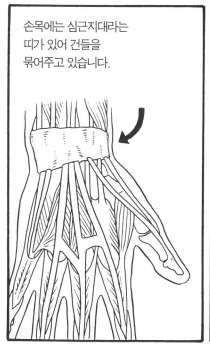

손목에는 심근지대라는
띠가 있어 건들을
묶어주고 있습니다.

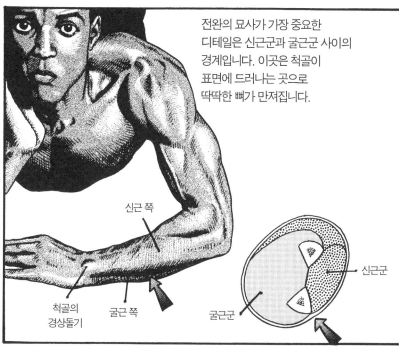

전완의 묘사가 가장 중요한
디테일은 신근군과 굴근군 사이의
경계입니다. 이곳은 척골이
표면에 드러나는 곳으로
딱딱한 뼈가 만져집니다.

신근 쪽

신근군

척골의
경상돌기

굴근 쪽

굴근군

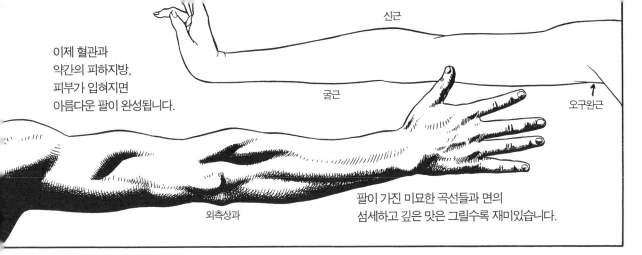

신근

이제 혈관과
약간의 피하지방,
피부가 입혀지면
아름다운 팔이 완성됩니다.

굴근

오구완근

외측상과

팔이 가진 미묘한 곡선들과 면의
섬세하고 깊은 맛은 그릴수록 재미있습니다.

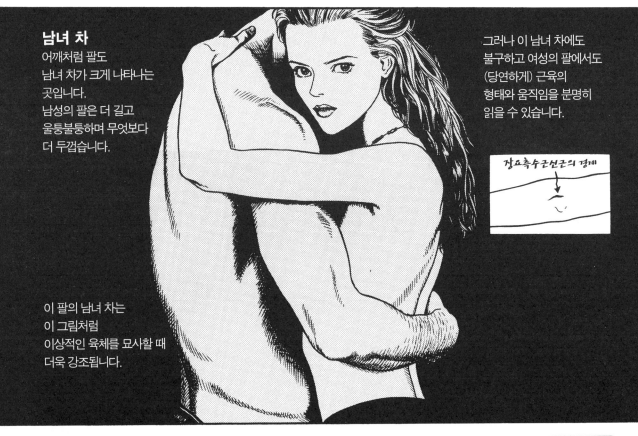

남녀 차
어깨처럼 팔도
남녀 차가 크게 나타나는
곳입니다.
남성의 팔은 더 길고
울퉁불퉁하며 무엇보다
더 두껍습니다.

그러나 이 남녀 차에도
불구하고 여성의 팔에서도
(당연하게) 근육의
형태와 움직임을 분명히
읽을 수 있습니다.

장요측수근신근의 경계

이 팔의 남녀 차는
이 그림처럼
이상적인 육체를 묘사할 때
더욱 강조됩니다.

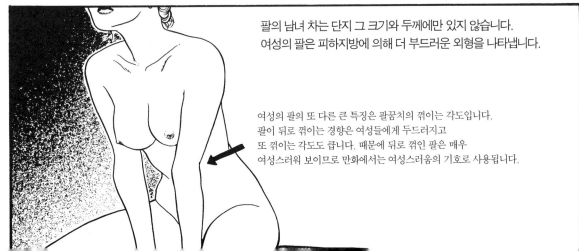

팔의 남녀 차는 단지 그 크기와 두께에만 있지 않습니다.
여성의 팔은 피하지방에 의해 더 부드러운 외형을 나타냅니다.

여성의 팔의 또 다른 큰 특징은 팔꿈치의 꺾이는 각도입니다.
팔이 뒤로 꺾이는 경향은 여성들에게 두드러지고
또 꺾이는 각도도 큽니다. 때문에 뒤로 꺾인 팔은 매우
여성스러워 보이므로 만화에서는 여성스러움의 기호로 사용됩니다.

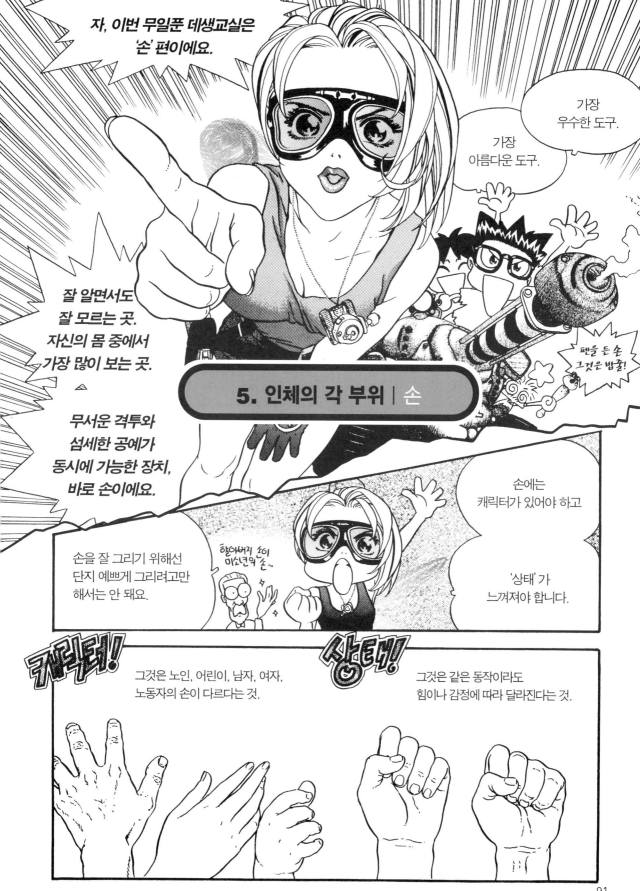

자, 이번 무일푼 데생교실은
'손' 편이에요.

가장
우수한 도구.

가장
아름다운 도구.

잘 알면서도
잘 모르는 곳.
자신의 몸 중에서
가장 많이 보는 곳.

펜을 든 손
그것은 밥줄!

무서운 격투와
섬세한 공예가
동시에 가능한 장치,
바로 손이에요.

5. 인체의 각 부위 | 손

손에는
캐릭터가 있어야 하고

손을 잘 그리기 위해선
단지 예쁘게 그리려고만
해서는 안 돼요.

할아버지 손이
미소년의 손…

'상태' 가
느껴져야 합니다.

캐릭터!

상태!

그것은 노인, 어린이, 남자, 여자,
노동자의 손이 다르다는 것.

그것은 같은 동작이라도
힘이나 감정에 따라 달라진다는 것.

손의 뼈 손 하나에는 무려 27개의 뼈가 있습니다.

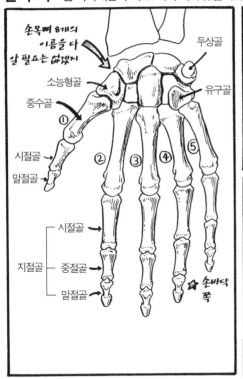

손목뼈 8개의 이름을 다 알 필요는 없겠지

두상골
소능형골
중수골
①
시절골
말절골
②
③
④
⑤
시절골
지절골
중절골
말절골
☆ 손바닥 쪽

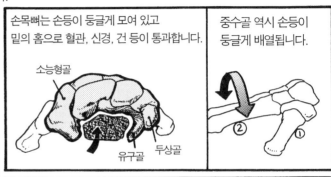

손목뼈는 손등이 둥글게 모여 있고 밑의 홈으로 혈관, 신경, 건 등이 통과합니다.

소능형골
유구골
두상골

중수골 역시 손등이 둥글게 배열됩니다.

②
①

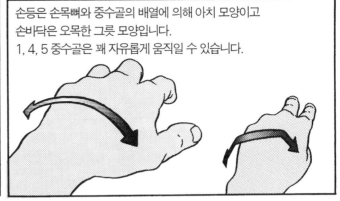

손등은 손목뼈와 중수골의 배열에 의해 아치 모양이고 손바닥은 오목한 그릇 모양입니다.
1, 4, 5 중수골은 꽤 자유롭게 움직일 수 있습니다.

손의 근육

손의 운동은 주로 전완의 근육에 의하지만 손가락을 벌리거나(외전) 모으는(내전) 일은 손 안의 작은 근육들이 합니다. 손의 근육들은 거의 손바닥에 모여 있습니다.

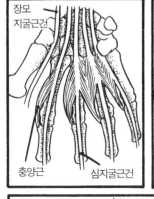

장모 지굴근건
충양근
심지굴근건

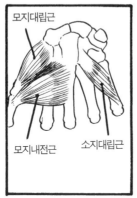

모지대립근
모지내전근
소지대립근

양쪽 대립근은 손바닥을 오므리고 손가락을 모아줍니다.

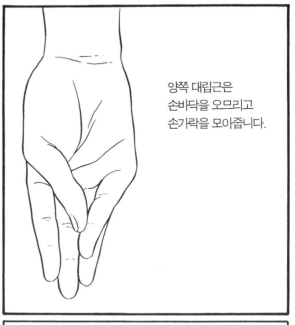

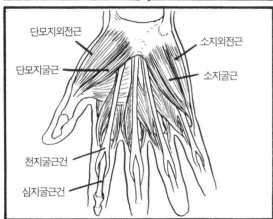

단모지외전근
단모지굴근
소지외전근
소지굴근
천지굴근건
심지굴근건

손가락은 굽히는 일이 벌리는 일보다 쉬운데 근육의 크기 차 때문입니다.

쉽다♪
힘들다

손등의 형태는 뼈와 전완의 건들로 만들어집니다.

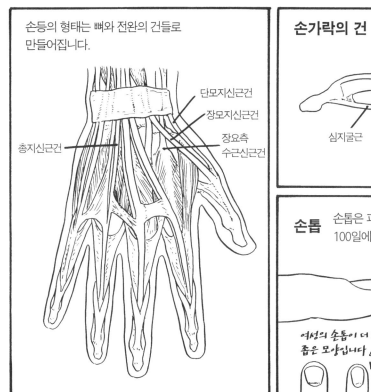

단모지신근건
장모지신근건
장요측 수근신근건
총지신근건

손가락의 건

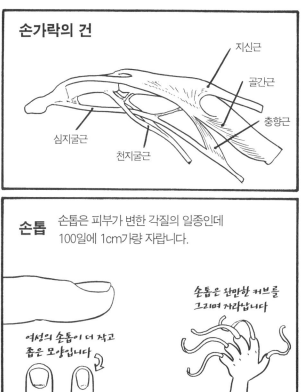

지신근
골간근
충향근
심지굴근
천지굴근

손톱 손톱은 피부가 변한 각질의 일종인데 100일에 1cm가량 자랍니다.

여성의 손톱이 더 작고 좁은 모양입니다

손톱은 완만한 커브를 그리며 자라납니다

손의 주름

손에는 크게 세 가지의 주름이 있습니다. 굴곡선, 할선, 지문이 그것인데 그중 데생에 가장 중요한 것은 굴곡선 즉 손금입니다.

손의 주름은 나이 든 사람에게서 두드러지긴 하지만 움직임을 그릴 때도 중요합니다.

수상학에서 기원한 손금의 이름들은 아리스토텔레스가 지은 것입니다.

1선
2선

Line of Heart 감정선
Line of Head 두뇌선
Line of Life 생명선

손의 주름 잡힘은 옷의 주름과 같은 원리로 이루어집니다.

손바닥에 없는 것 세 가지 : 털, 피지선, 멜라닌 색소

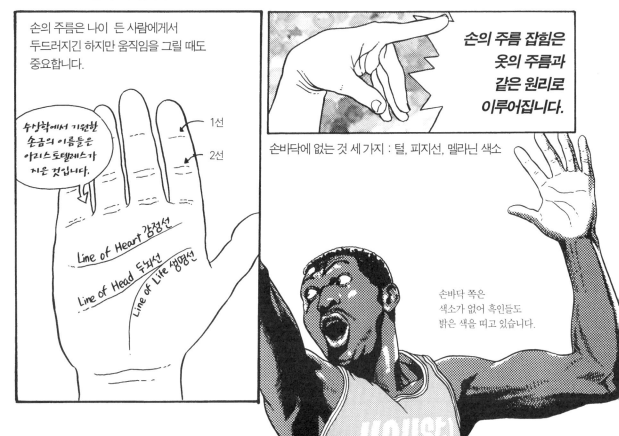

손바닥 쪽은 색소가 없어 흑인들도 밝은 색을 띠고 있습니다.

성 차 다른 모든 곳과 마찬가지로 손에도 성 차가 있습니다. 여성의 손가락은 더 가늘고 길어 보이며 손의 크기도 작습니다. 그리고 이 성 차는 단지 형태에만 있는 것은 아닙니다.

가령 주먹을 꽉 쥐었을 때 남성은
단단하게 뭉쳐지고 강하게 당겨집니다.

반면 여성은 남성보다 성기며
오그리듯이 쥐는
경향이 있습니다.
때때로 상대방을 공격할 때도
그렇게 쥐곤 합니다.

안 돼, 안 돼.
우리도 '꽉' 쥐고
때려주자고요.

손동작 손동작에는 여러 가지가 있습니다.
먼지 쥐기, 긁기, 잡기 등의
보편적인 동작이 있습니다.
또한 방향의 지시, 감정과 사물의 표현,
욕설 등 문화마다 차이가 있는
손동작이 있습니다.
그 외에도 수화나 군대의 수신호, 힌두교와
불교의 무드라 같은, 교육받고 훈련해야 하는
약속으로서의 손동작이 있으며
춤이나 무용의 손동작 같은 미적인
손동작이 있습니다.
손동작은 이렇게 광범위하고 섬세하기 때문에
이를 공부하기 위해선 많은 시간과
관찰력이 필요합니다.

만화가에게는 말할 수 없이 중요한 공부입니다.

94

그래…

그 녀석들 알고 보니 엉뚱한 짓들을 하고 있었어.

FILE
눈초롱 학원강사

이 도시에서 감히 그런 걸 하다니. 간도 크지.

이제 나의 계략으로 녀석들을 도시에서 몰아내버리는 거야… 생각만 해도… 후후.

딸랑

딸랑

후후후.

꽥!

똑바로 보고 다녀, 이 바보놈아!

자아,

이 아이들을
보세요.

이 아이들이 꿈을
이룰 수 있도록
도와주고 싶어요.

난…

이제 더 이상 이것을
그만둘 수 없어요.

지니아 선생님.

응?

국수발 뿜어내고 그런 말
설득력 없어요.

뻥

꺼져!

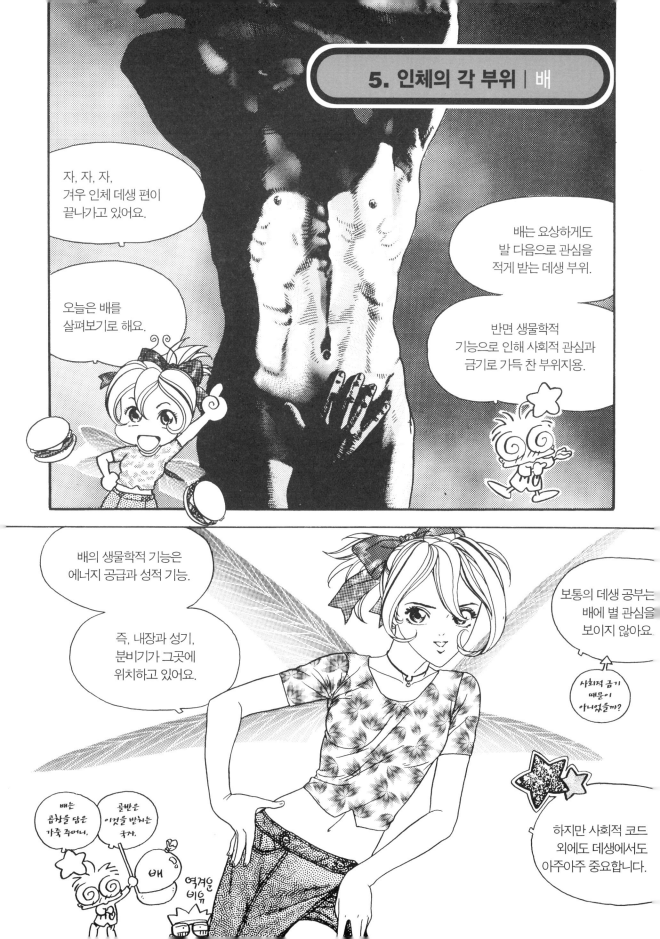

그것은 배에 허리, 즉 요추의 5개 뼈가 위치하기 때문입니다.

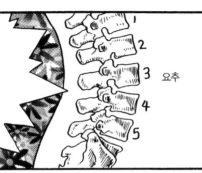

요추

상체와 하체의 연결 부위인 이곳은 힘의 발생지이고 하중의 종착역입니다. 모든 운동은 이곳에서 시작됩니다.

뼈 배는 5개의 요추와 선골, 미골, 좌골, 치골, 장골로 이루어진 골반뼈가 위치하는 곳입니다.

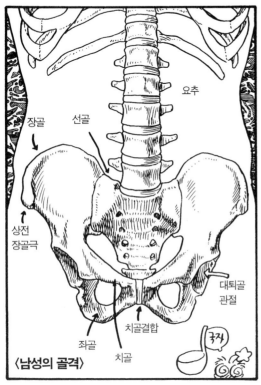

요추

장골

선골

상전 장골극

좌골

치골결합

치골

대퇴골 관절

〈남성의 골격〉

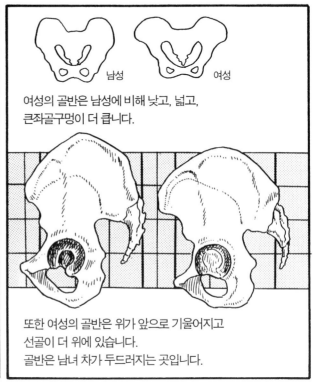

남성　　여성

여성의 골반은 남성에 비해 낮고, 넓고, 큰좌골구멍이 더 큽니다.

또한 여성의 골반은 위가 앞으로 기울어지고 선골이 더 위에 있습니다. 골반은 남녀 차가 두드러지는 곳입니다.

성기

여성의 성기는 외형상으로는 그리 중요하지 않지만 남성의 외성기의 위치와 크기는 데생에 있어 중요합니다.

그림에서 보듯 그 성 차는 옷을 입은 상태에서도 잘 드러납니다.

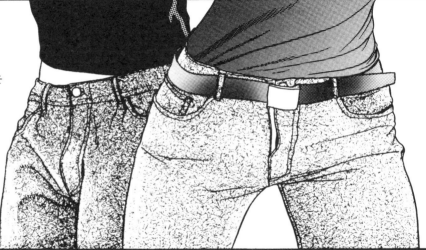

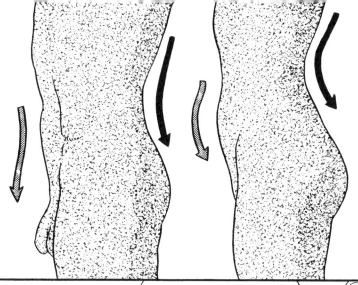

추가로 여성의 아랫배는 남성보다
불룩하고 동그란 형태를 하고 있습니다.
이처럼 남녀의 측면 모습은 많은
차이를 보입니다.
여성은 허리가 더 많이 휘어져 있고
아랫배도 뒤쪽으로 더 기울어져 있습니다.

근육

배의 근육은 '신체를 이루는 것'
중 심층근육에서 보았어요.

이번엔 복직근만
중점적으로 볼게요.

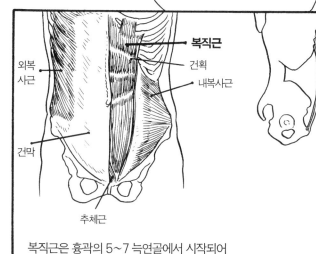

복직근

외복
사근

건획

내복사근

건막

추체근

복직근은 흉곽의 5~7 늑연골에서 시작되어
치골결합 부위에서 끝나는 수직의 근육입니다.
양쪽으로 2열이고 그 위는 측면 근육의 건막이 덮고 있습니다.

건획

건획은 복직근을 몇 개의
덩어리로 나눕니다.
근육이 발달한 경우 배에
소위 王자 모양을 만드는데
건획은 총 3개지만
4개인 경우도
있습니다.

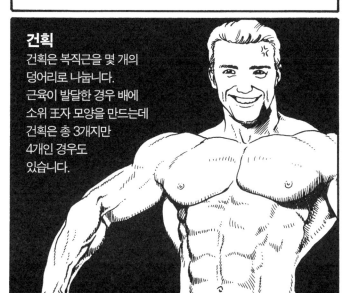

백선linea alba

백선은 배의 중심을 가로지르고
복직근을 2열로 나누어줍니다.

백선은 배꼽 근처에서
끝나고 그 아래로는
흔적만을 남깁니다.

101

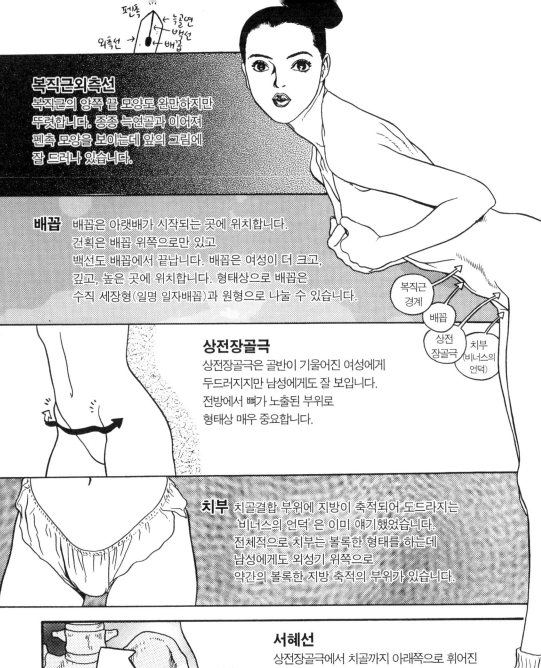

복직근외측선

복직근의 양쪽 끝 모양도 원만하지만
뚜렷합니다. 종종 늑연골과 이어져
펜촉 모양을 보이는데 앞의 그림에
잘 드러나 있습니다.

배꼽

배꼽은 아랫배가 시작되는 곳에 위치합니다.
건획은 배꼽 위쪽으로만 있고
백선도 배꼽에서 끝납니다. 배꼽은 여성이 더 크고,
깊고, 높은 곳에 위치합니다. 형태상으로 배꼽은
수직 세장형(일명 일자배꼽)과 원형으로 나눌 수 있습니다.

복직근
경계

배꼽

상전
장골극

치부
(비너스의
언덕)

상전장골극

상전장골극은 골반이 기울어진 여성에게
두드러지지만 남성에게도 잘 보입니다.
전방에서 뼈가 노출된 부위로
형태상 매우 중요합니다.

치부

치골결합 부위에 지방이 축적되어 도드라지는
비너스의 언덕 은 이미 얘기했었습니다.
전체적으로 치부는 볼록한 형태를 하는데
남성에게도 외성기 위쪽으로
약간의 볼록한 지방 축적의 부위가 있습니다.

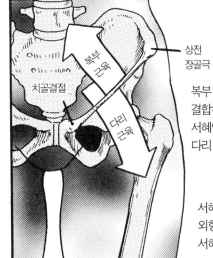

상전
장골극

복부
근육

치골결절

다리
근육

서혜선

상전장골극에서 치골까지 아래쪽으로 휘어진
인대가 있으며 이를 서혜인대라고 부릅니다.

복부 근육은 서혜인대에
결합해 끝나며
서혜인대 밑으로
다리 근육이 지나갑니다.

서혜인대는 배와 다리를 가르는 경계선으로
외형상 보이는 경계를 서혜선이라 부릅니다.
서혜선은 뚱뚱한 사람과 여성에게 잘 보이며 다리를 굽히면 주름이 잡힙니다.

우리가 몸에 대해 알고자 하는 것은
단지 잘 그리기 위해서만은 아닙니다.

만화는 다른 모든 예술과 마찬가지로
인간을 노래하는 시입니다.
몸에 대해 아는 것, 그것은 인간을 알기 위한
노력의 하나입니다.

이것으로 만화가는
인간과 세상을 바라봅니다.

만화가가 몸을 그릴 때 그는
그가 바라보았고 또 그가 알고 있는
인간을 그리는 것입니다.

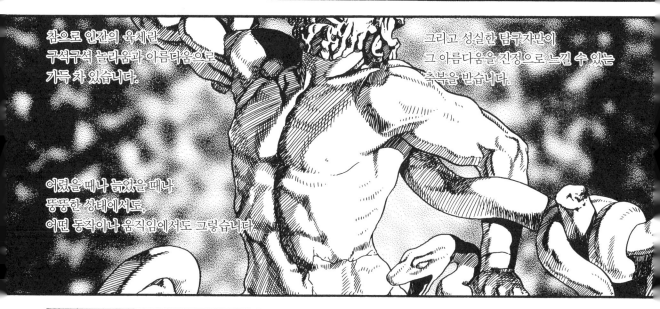

참으로 인간의 육체란
구석구석 놀라움과 아름다움으로
가득 차 있습니다.

그리고 성실한 탐구자만이
그 아름다움을 진정으로 느낄 수 있는
축복을 받습니다.

어렸을 때나 늙었을 때나
뚱뚱한 상태에서도,
어떤 동작이나 움직임에서도 그렇습니다.

만화의 세계 또한
순정만화나 성인만화, 아동만화도
독특한 매력을 가집니다.

훌륭한 만화는 훌륭한 시,
인간의 노래이기 때문입니다.

우리는 이제 목에서 시작하여 다리까지 왔습니다.
직립보행을 하는 유일한 생물인 인간의 다리는
가장 아름다우면서도 가장 '기괴'한 형태를 하고 있습니다.

다리의 근육은 골반과 척추에 단단하게 결합되어 시작됩니다.
이곳의 근육들은 길고 강하며 힘차게 움직입니다.
실로 이 근육들은 인간 체중의 몇 배나 되는 힘에도 저항합니다.

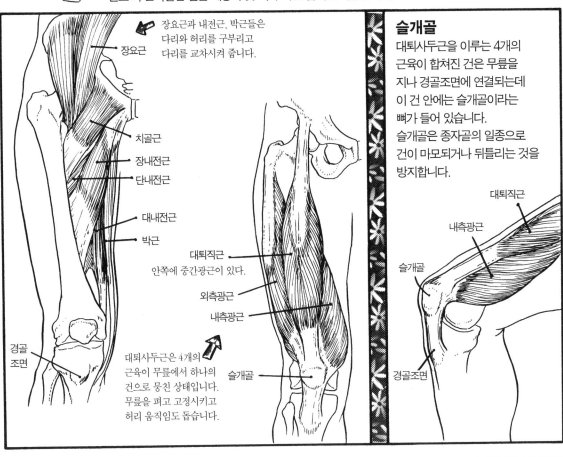

장요근과 내전근, 박근들은
다리와 허리를 구부리고
다리를 교차시켜 줍니다.

장요근

치골근

장내전근

단내전근

대내전근

박근

대퇴직근
안쪽에 중간광근이 있다.

외측광근

내측광근

경골
조면

대퇴사두근은 4개의
근육이 무릎에서 하나의
건으로 뭉친 상태입니다.
무릎을 펴고 고정시키고
허리 움직임도 돕습니다.

대퇴직근

슬개골

슬개골

대퇴사두근을 이루는 4개의
근육이 합쳐진 건은 무릎을
지나 경골조면에 연결되는데
이 건 안에는 슬개골이라는
뼈가 들어 있습니다.
슬개골은 종자골의 일종으로
건이 마모되거나 뒤틀리는 것을
방지합니다.

대퇴직근

내측광근

슬개골

경골조면

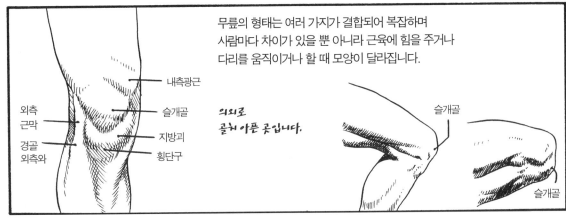

무릎의 형태는 여러 가지가 결합되어 복잡하며
사람마다 차이가 있을 뿐 아니라 근육에 힘을 주거나
다리를 움직이거나 할 때 모양이 달라집니다.

내측광근

슬개골

지방괴

횡단구

외측
근막

경골
외측와

의외로
골치 아픈 곳입니다.

슬개골

슬개골

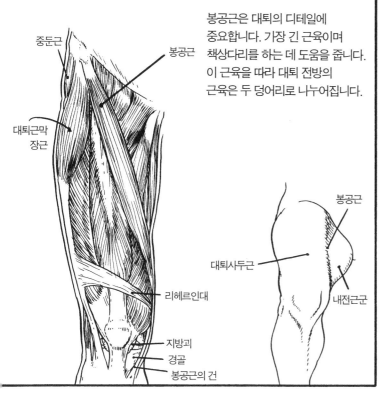

봉공근은 대퇴의 디테일에 중요합니다. 가장 긴 근육이며 책상다리를 하는 데 도움을 줍니다. 이 근육을 따라 대퇴 전방의 근육은 두 덩어리로 나누어집니다.

중둔근
봉공근
대퇴근막장근
리헤르인대
지방괴
경골
봉공근의 건
대퇴사두근
봉공근
내전근군

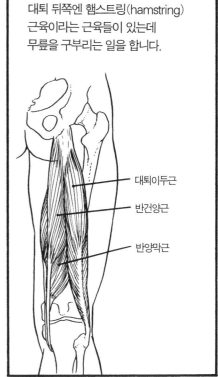

대퇴 뒤쪽엔 햄스트링(hamstring) 근육이라는 근육들이 있는데 무릎을 구부리는 일을 합니다.

대퇴이두근
반건양근
반양막근

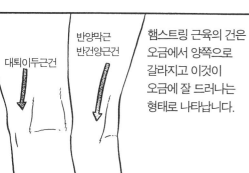

대퇴이두근건
반양막근 반건양근건

햄스트링 근육의 건은 오금에서 양쪽으로 갈라지고 이것이 오금에 잘 드러나는 형태로 나타납니다.

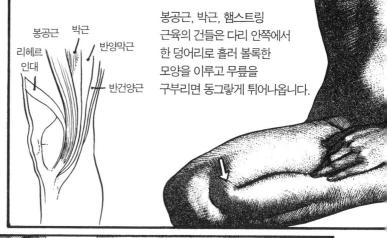

봉공근
박근
리헤르인대
반양막근
반건양근

봉공근, 박근, 햄스트링 근육의 건들은 다리 안쪽에서 한 덩어리로 흘러 볼록한 모양을 이루고 무릎을 구부리면 동그랗게 튀어나옵니다.

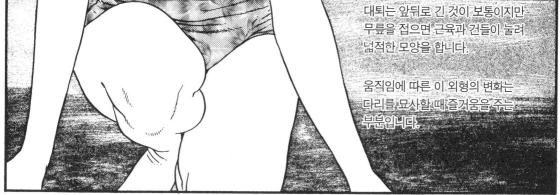

대퇴는 앞뒤로 긴 것이 보통이지만 무릎을 접으면 근육과 건들이 눌려 넓적한 모양을 합니다.

움직임에 따른 이 외형의 변화는 다리를 묘사할 때 즐거움을 주는 부분입니다.

Chapter 2. 만화 데생

인체 데생을 이용하여 만화적으로 데포르망하는 방법과 원리에 대한 장이다. 주로 프로포션과 프로포션으로 나누어지는 '장르' 의 관점에서 대략적으로 살펴보았다. 장르의 구분 기준은 보다 다양하며 제시된 이야기들은 '장르의 경향' 이지 '원칙'이 아니라는 것을 이해하고 읽어주기를 바란다. 물론 그것은 '원칙' 이 존재하지 않는다는 의미는 아니다.

자! 드디어
Chapter 2!
"만화 데생!!"

예!!

오랜만이야
열심이, 한심이.

저희는
준비가
됐어요!

언제나요.

정신 차리고
열심히 공부하자.

※'박무직 무일푼 데생교실'은 1997년 청소년보호법에 항의하면서 작업이 중단되었습니다. 여기서부터는 새로 작업한 부분이고 그 이전은 1997년까지 그렸던 부분입니다.

1. 프로포션과 디테일

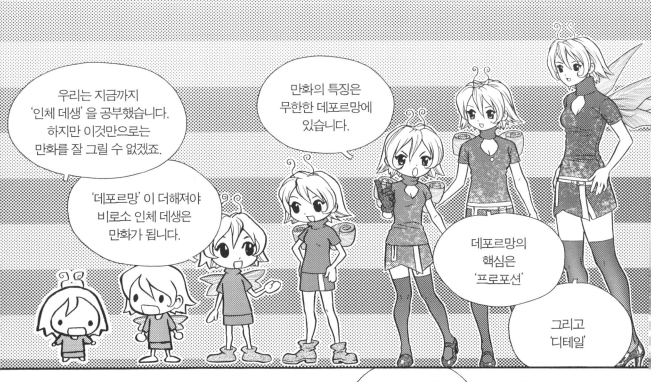

우리는 지금까지
'인체 데생'을 공부했습니다.
하지만 이것만으로는
만화를 잘 그릴 수 없겠죠.

만화의 특징은
무한한 데포르망에
있습니다.

'데포르망'이 더해져야
비로소 인체 데생은
만화가 됩니다.

데포르망의
핵심은
'프로포션'

그리고
'디테일'

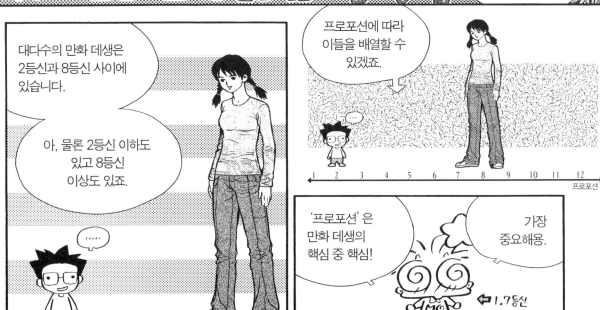

대다수의 만화 데생은
2등신과 8등신 사이에
있습니다.

아, 물론 2등신 이하도
있고 8등신
이상도 있죠.

프로포션에 따라
이들을 배열할 수
있겠죠.

......

1 2 3 4 5 6 7 8 9 10 11 12
프로포션

'프로포션'은
만화 데생의
핵심 중 핵심!

가장
중요해용.

⇐ 1.7등신

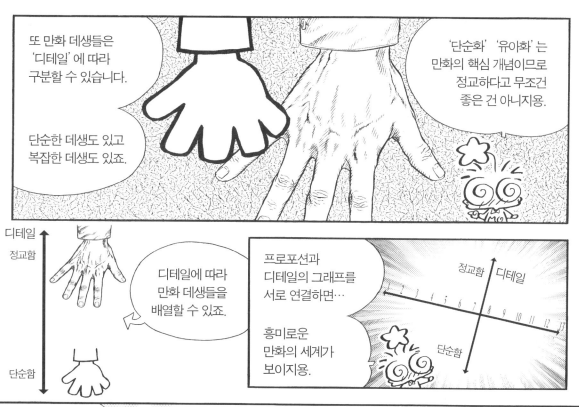

또 만화 데생들은 '디테일' 에 따라 구분할 수 있습니다.

단순한 데생도 있고 복잡한 데생도 있죠.

'단순화' '유아화' 는 만화의 핵심 개념이므로 정교하다고 무조건 좋은 건 아니지용.

디테일
정교함

단순함

디테일에 따라 만화 데생들을 배열할 수 있죠.

프로포션과 디테일의 그래프를 서로 연결하면…

흥미로운 만화의 세계가 보이지용.

정교함 / 디테일

단순함

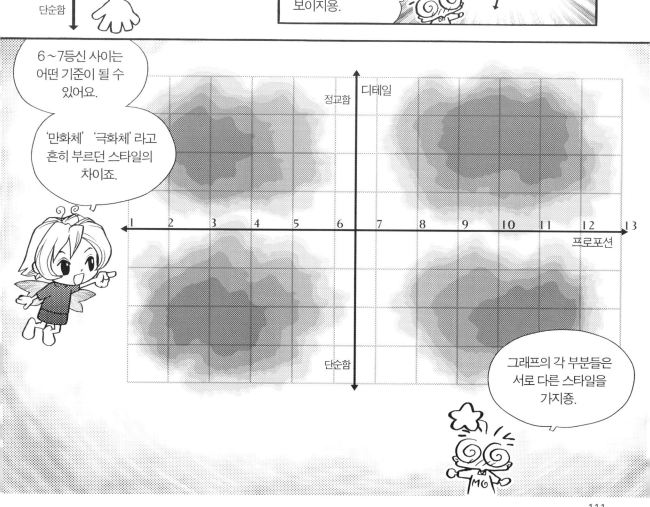

6~7등신 사이는 어떤 기준이 될 수 있어요.

'만화체' '극화체' 라고 흔히 부르던 스타일의 차이죠.

정교함 / 디테일

단순함

프로포션

그래프의 각 부분들은 서로 다른 스타일을 가지죵.

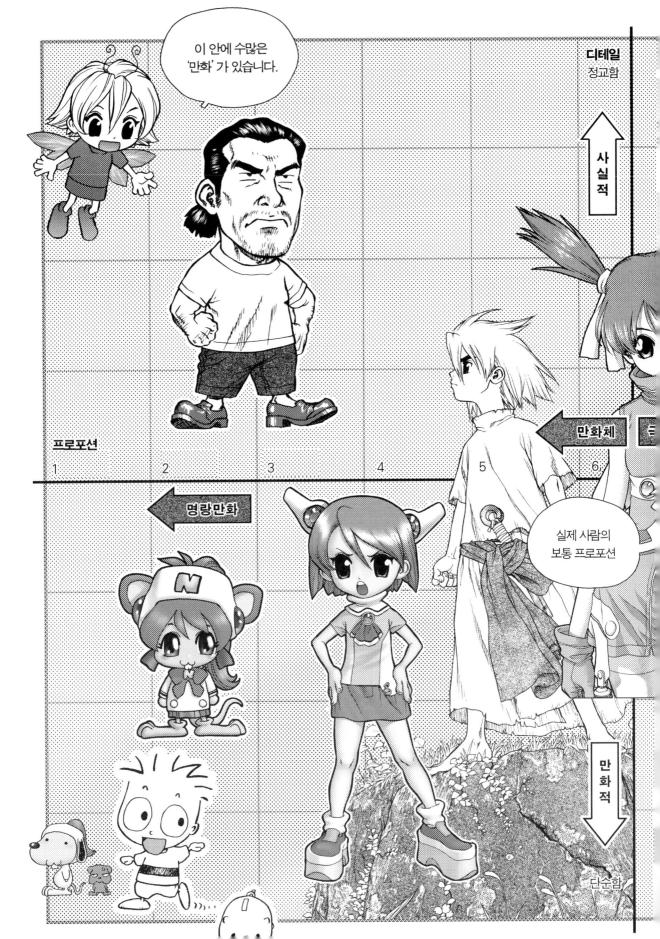

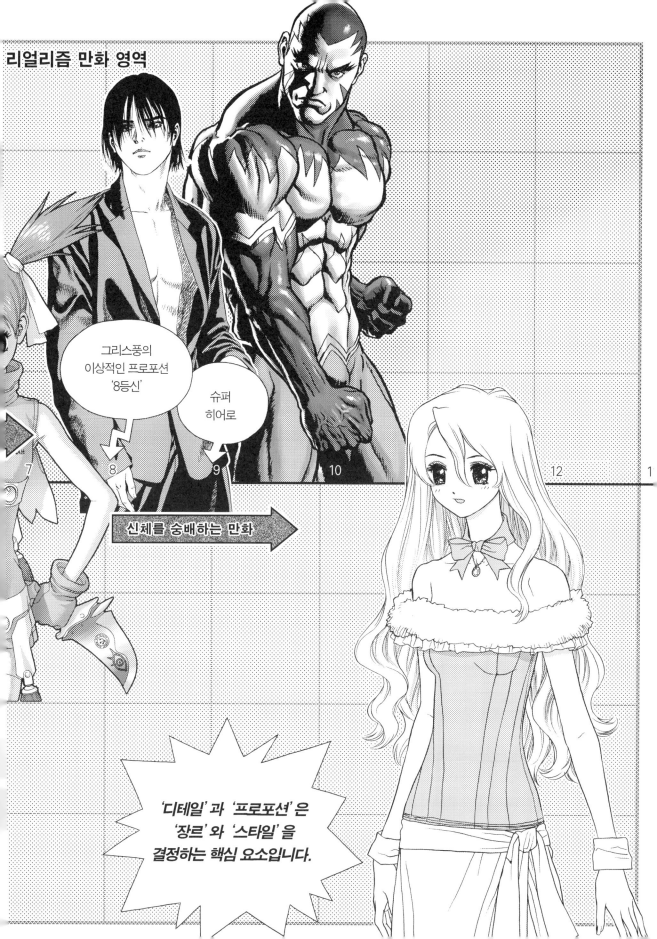

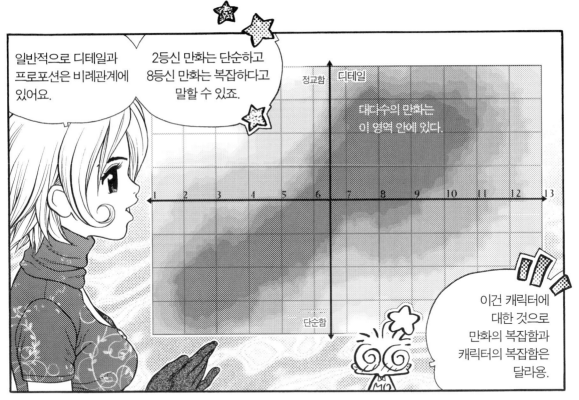

일반적으로 디테일과 프로포션은 비례관계에 있어요.

2등신 만화는 단순하고 8등신 만화는 복잡하다고 말할 수 있죠.

정교함 디테일

대다수의 만화는 이 영역 안에 있다.

1 2 3 4 5 6 7 8 9 10 11 12 13

단순함

이건 캐릭터에 대한 것으로 만화의 복잡함과 캐릭터의 복잡함은 달라용.

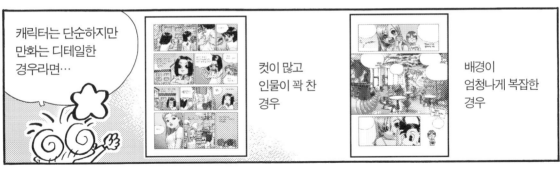

캐릭터는 단순하지만 만화는 디테일한 경우라면…

컷이 많고 인물이 꽉 찬 경우

배경이 엄청나게 복잡한 경우

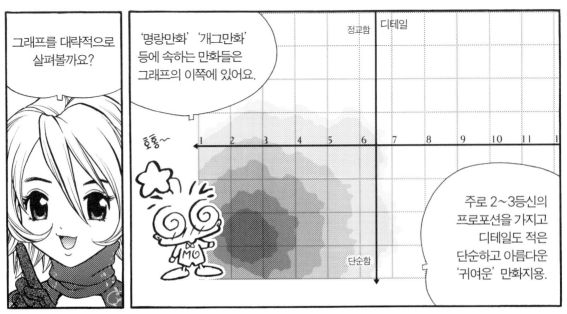

그래프를 대략적으로 살펴볼까요?

'명랑만화' '개그만화' 등에 속하는 만화들은 그래프의 이쪽에 있어요.

정교함 디테일

호롱~

1 2 3 4 5 6 7 8 9 10 11 1

단순함

주로 2~3등신의 프로포션을 가지고 디테일도 적은 단순하고 아름다운 '귀여운' 만화지용.

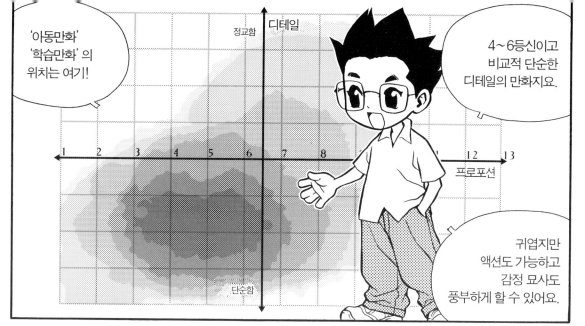

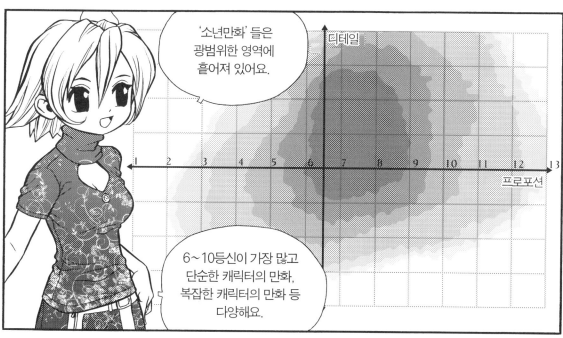

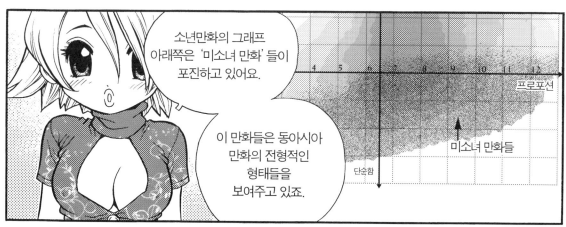

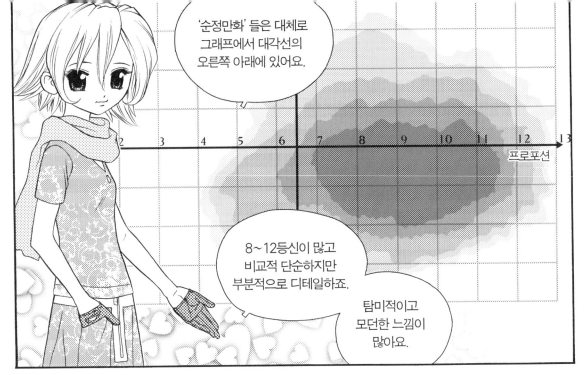

'순정만화' 들은 대체로 그래프에서 대각선의 오른쪽 아래에 있어요.

8~12등신이 많고 비교적 단순하지만 부분적으로 디테일하죠.

탐미적이고 모던한 느낌이 많아요.

프로포션

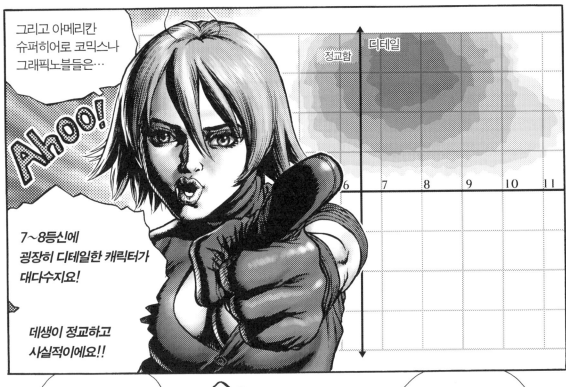

그리고 아메리칸 슈퍼히어로 코믹스나 그래픽노블들은…

Ahoo!

7~8등신에 굉장히 디테일한 캐릭터가 대다수지요!

데생이 정교하고 사실적이에요!!

디테일

정교함

자아, 그럼 이제부터…

프로포션별로 만화 데생을 공부해 봐용~ ♬

음… 인체 데생도 끝났고…

이제 내가 낄 자리는 없는 걸까…

훌쩍

여기서 뭐 하세요, 심 원장님?

에그머니나!

아, 아니 난 그저…

허둥 지둥

심 원장님은 학생들을 가르치고 싶으신 거죠?

만화에 대해서도 아신다면 같이 가르쳐요.

예술은 모두 한 가족이니까요.

앙?

뭐, 뭐야?
저 분위기는?!

믿을 수
없어

자, 지금부터
프로포션별
만화 데생!

분위기
정리인가

2. 2~3등신

'만화체' '카툰체'
'명랑만화체' 등
여러 가지로 불리는
2~3등신의 만화 데생.

만화의 꽃이라
불리는 프로포션을
공부해 보아용.

이 등신대의 캐릭터와 만화를
'만화의 기본' 이라고 많이
이야기하죠.

기본인지는 몰라도
가장 만화적이고
또 가장 만화의 진수를
보여주는 건 맞아요.

2~3등신이 보여주는
만화의 진수는
'단순화' '유아화'
입니다.

현대의 메이저 만화에서는
예전만큼의 인기가 없어서
'위기론' 이 일기도 했어용.

하지만 2~3등신은
만화의 진수!
언제나 일정한 수요가 있고
진출 분야도 다양해용.
또 거대한 캐릭터 산업을
이끌지용!

캐릭터 산업

'유아화' 와 '단순화' 는 만화 데포르망의 핵심이지만 2~3등신에선 절대적이에요.

이미 살펴보았듯이 가능한 한 단순하게 그리는 것이 기본이지용.

작은 등신

단순화

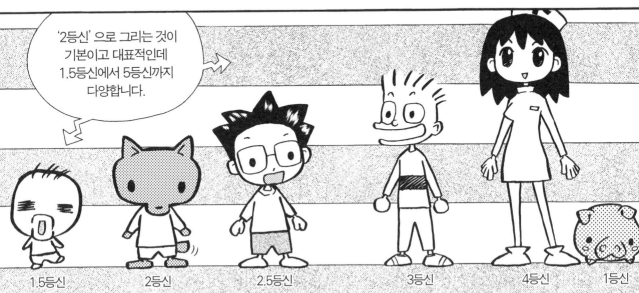

'2등신' 으로 그리는 것이 기본이고 대표적인데 1.5등신에서 5등신까지 다양합니다.

1.5등신 2등신 2.5등신 3등신 4등신 1등신

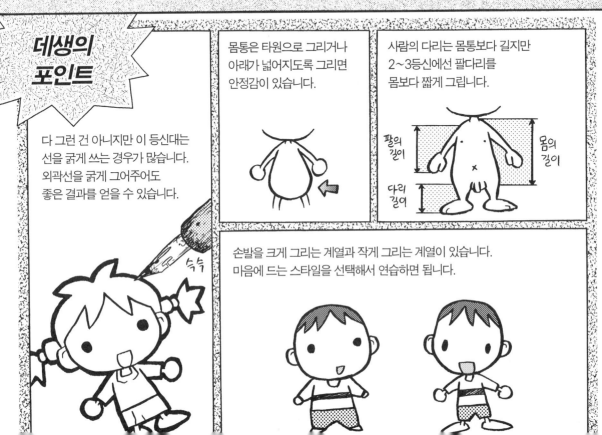

데생의 포인트

몸통은 타원으로 그리거나 아래가 넓어지도록 그리면 안정감이 있습니다.

사람의 다리는 몸통보다 길지만 2~3등신에선 팔다리를 몸보다 짧게 그립니다.

다 그런 건 아니지만 이 등신대는 선을 굵게 쓰는 경우가 많습니다. 외곽선을 굵게 그어주어도 좋은 결과를 얻을 수 있습니다.

팔의 길이

몸의 길이

다리 길이

손발을 크게 그리는 계열과 작게 그리는 계열이 있습니다. 마음에 드는 스타일을 선택해서 연습하면 됩니다.

무엇으로
그릴까?

2~3등신 캐릭터를 그릴 때는 빠르고 자유롭게 펜터치하며 다른 등신대보다 굵은 선을 쓰는 것이 일반적입니다. 따라서 펜 역시 그런 도구를 선택하면 됩니다. 로트링펜, 심지어 매직 역시 가능한데 여기서는 몇 가지 사례들을 알아보도록 하겠습니다.

G펜

G펜은 굵은 선을 힘들이지 않고 자유롭게 그을 수 있어서 좋은 선택입니다. G펜 중에서도 특별히 낡은 펜을 선택하면 됩니다.

G펜은 굵고 정교합니다

붓, 붓펜

세필붓이나 적당한 종류의 붓펜은 부드럽고 정감 있으며 고전적인 느낌의 캐릭터를 그려낼 수 있습니다.

자작 대나무펜

대나무펜

굵고 부드러운 선이 나와서 2~3등신 데생에 적당합니다. 선이 굵어 큰 그림밖에 그릴 수 없습니다.

대나무펜은 투박한 서정성의 맛

붓은 부드럽고 우아합니다

붓펜은 새로운 도구의 강력한 후보입니다.

이쑤시개

박모씨는 이쑤시개를 쓰곤 합니다. 연필심을 꽂아 쓰는 도구에 끼워 쓰면 됩니다. 자장면 한 그릇 시켜 먹으면 평생 쓸 이쑤시개 '펜' 을 구할 수 있습니다.

저렴

성냥개비

성냥개비로 그리는 만화가도 있습니다.

성냥개비는 독창적이고 철학적입니다

일러스트레이터나 플래시 같은 벡터방식의 CG툴도 인기를 얻어가고 있습니다.

2~3등신 캐릭터는 매우 귀엽고 굉장한 인지력을 보여주지만 동작을 묘사하기는 힘듭니다. 때문에 만화가들은 두 가지 기술을 발전시켰습니다.

팔다리 길이를 마음대로 변화시킵니다. 2~3등신에서만 가능한 만화적 허용입니다.

몸 전체를 이용한 액션을 묘사하고 각종 만화 기호를 사용합니다.

SD(Super Deformation)

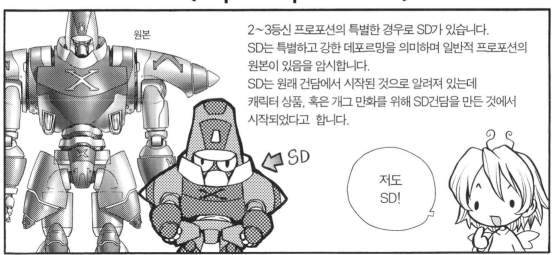

원본

2~3등신 프로포션의 특별한 경우로 SD가 있습니다.
SD는 특별하고 강한 데포르망을 의미하며 일반적 프로포션의
원본이 있음을 암시합니다.
SD는 원래 건담에서 시작된 것으로 알려져 있는데
캐릭터 상품, 혹은 개그 만화를 위해 SD건담을 만든 것에서
시작되었다고 합니다.

← SD

저도
SD!

현재 SD는 게임 캐릭터를
중심으로 전통적인 2~3등신
프로포션 캐릭터들과
다른 전략과 방식을
발전시켜나가고 있습니다.

가장 큰 차이라면 SD는
상당히 디테일하단 것이죠.

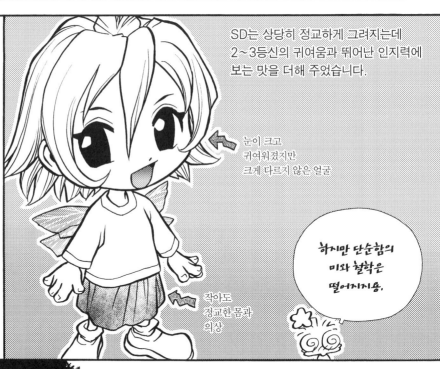

SD는 상당히 정교하게 그려지는데
2~3등신의 귀여움과 뛰어난 인지력에
보는 맛을 더해 주었습니다.

← 눈이 크고
귀여워졌지만
크게 다르지 않은 얼굴

작아도
정교한 몸과
의상

하지만 단순함의
미와 철학은
떨어지지용,

그 외에 사실적인 얼굴로 2~3등신을
그리는 방법이 있습니다. 귀엽다기보단
엽기적이고 풍자적인 방식입니다.

2~3등신의 세계도
넓고 풍부하죵!

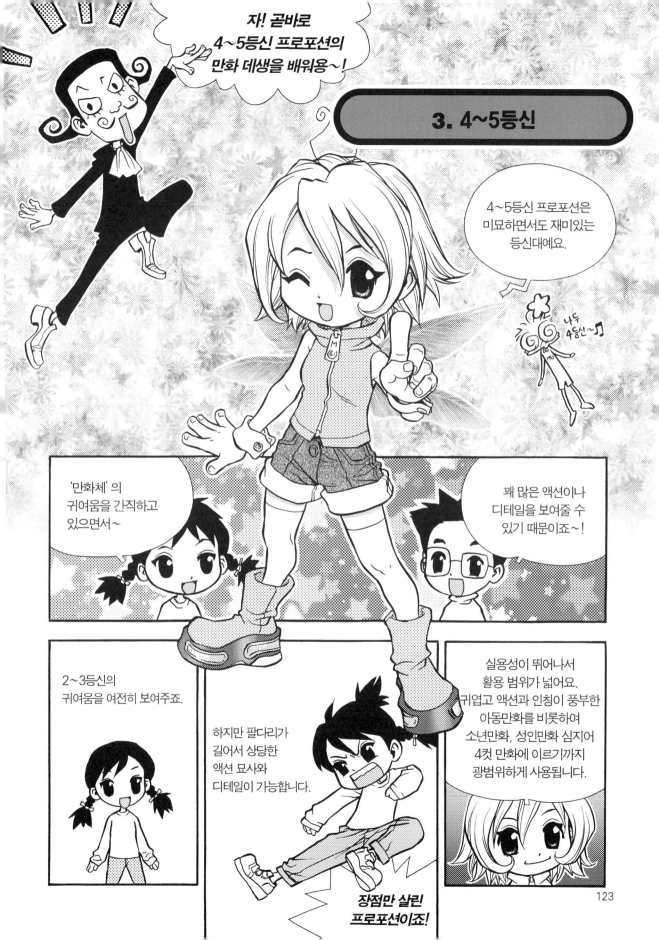

자! 곧바로
4~5등신 프로포션의
만화 데생을 배워요~!

3. 4~5등신

4~5등신 프로포션은
미묘하면서도 재미있는
등신대예요.

나두
4등신~♪

'만화체'의
귀여움을 간직하고
있으면서~

꽤 많은 액션이나
디테일을 보여줄 수
있기 때문이죠~!

2~3등신의
귀여움을 여전히 보여주죠.

하지만 팔다리가
길어서 상당한
액션 묘사와
디테일이 가능합니다.

실용성이 뛰어나서
활용 범위가 넓어요.
귀엽고 액션과 인칭이 풍부한
아동만화를 비롯하여
소년만화, 성인만화 심지어
4컷 만화에 이르기까지
광범위하게 사용됩니다.

장점만 살린
프로포션이죠!

123

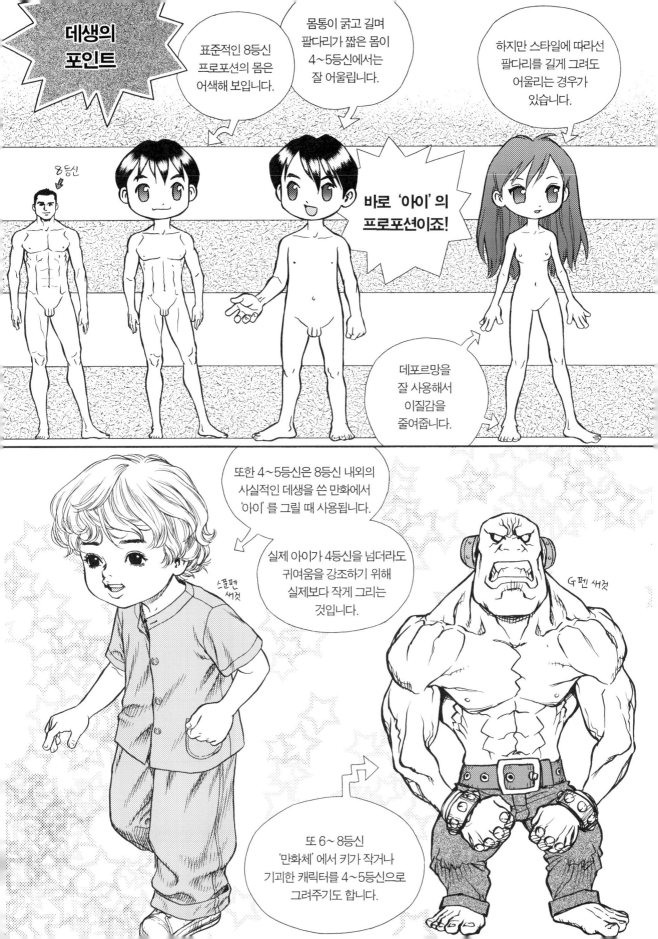

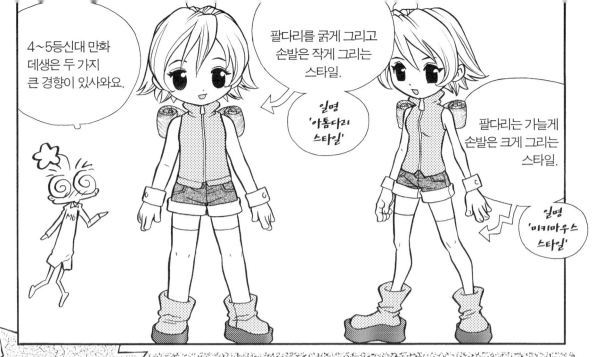

4~5등신대 만화 데생은 두 가지 큰 경향이 있사와요.

팔다리를 굵게 그리고 손발은 작게 그리는 스타일.

일명 '아톰다리 스타일'

팔다리는 가늘게 손발은 크게 그리는 스타일.

일명 '미키마우스 스타일'

굉장한 과장!

4~5등신은 얼굴과 마찬가지로 손을 그릴 때도 단순화, 과장, 유아화의 원리를 따라갑니다. 짧고 굵게 그리는 것이 원칙입니다.

데생 포인트는 유행에 따라 달라집니다

이 등신대의 캐릭터 디자인은 마음껏 과장하고 과감하게 그려주어야 어울립니다. 머리카락을 단단하게 덩어리 지우고 헤어스타일을 강조할 곳을 과장해줍니다.

단순

과장

의상 역시 마찬가지죠. '과감' 하게 디자인하고 묘사합니다.

꽤 디테일하게 묘사할 수 있어서 매력적입니다.

귀엽고 예쁜 것을 강조한 데생이다 보니 아무래도 표정 묘사에 여러 가지 한계가 있습니다. 과장되고 단순화된 표정들, 흔히 '개그컷' 이라고 불리는 방식을 통해 유능한 만화가들은 단점을 장점으로 승화시킵니다.

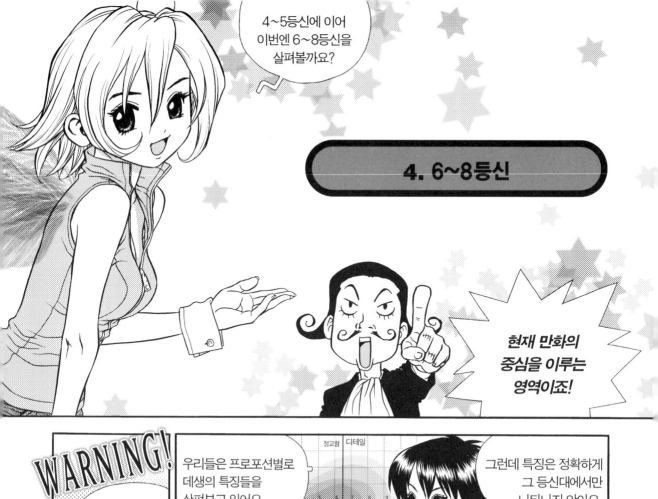

4~5등신에 이어 이번엔 6~8등신을 살펴볼까요?

4. 6~8등신

현재 만화의 중심을 이루는 영역이죠!

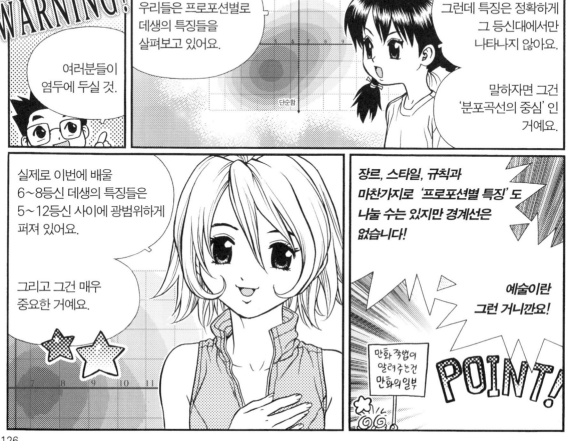

WARNING!

여러분들이 염두에 두실 것.

우리들은 프로포션별로 데생의 특징들을 살펴보고 있어요.

정교함 디테일

단순함

그런데 특징은 정확하게 그 등신대에서만 나타나지 않아요.

말하자면 그건 '분포곡선의 중심' 인 거예요.

실제로 이번에 배울 6~8등신 데생의 특징들은 5~12등신 사이에 광범위하게 퍼져 있어요.

그리고 그건 매우 중요한 거예요.

장르, 스타일, 규칙과 마찬가지로 '프로포션별 특징' 도 나눌 수는 있지만 경계선은 없습니다!

예술이란 그런 거니까요!

만화 작법이 알려주는건 만화의 일부

POINT!

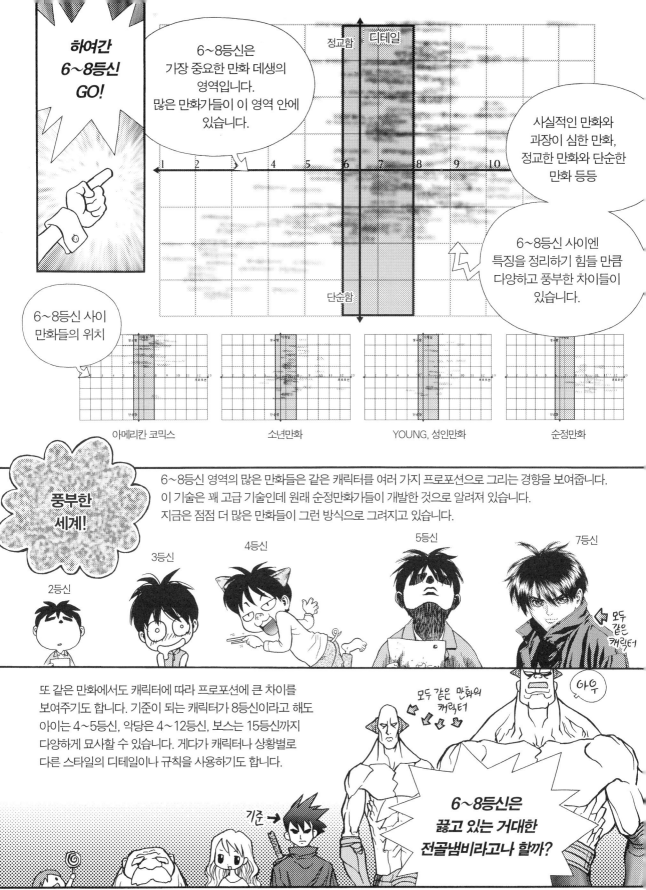

하여간 6~8등신 GO!

6~8등신은 가장 중요한 만화 데생의 영역입니다. 많은 만화가들이 이 영역 안에 있습니다.

정교함 디테일

단순함

사실적인 만화와 과장이 심한 만화, 정교한 만화와 단순한 만화 등등

6~8등신 사이엔 특징을 정리하기 힘들 만큼 다양하고 풍부한 차이들이 있습니다.

6~8등신 사이 만화들의 위치

아메리칸 코믹스 소년만화 YOUNG, 성인만화 순정만화

풍부한 세계!

6~8등신 영역의 많은 만화들은 같은 캐릭터를 여러 가지 프로포션으로 그리는 경향을 보여줍니다. 이 기술은 꽤 고급 기술인데 원래 순정만화가들이 개발한 것으로 알려져 있습니다. 지금은 점점 더 많은 만화들이 그런 방식으로 그려지고 있습니다.

2등신 3등신 4등신 5등신 7등신

모두 같은 캐릭터

또 같은 만화에서도 캐릭터에 따라 프로포션에 큰 차이를 보여주기도 합니다. 기준이 되는 캐릭터가 8등신이라고 해도 아이는 4~5등신, 악당은 4~12등신, 보스는 15등신까지 다양하게 묘사할 수 있습니다. 게다가 캐릭터나 상황별로 다른 스타일의 디테일이나 규칙을 사용하기도 합니다.

모두 같은 만화의 캐릭터

아우

기준 →

6~8등신은 끓고 있는 거대한 전골냄비라고나 할까?

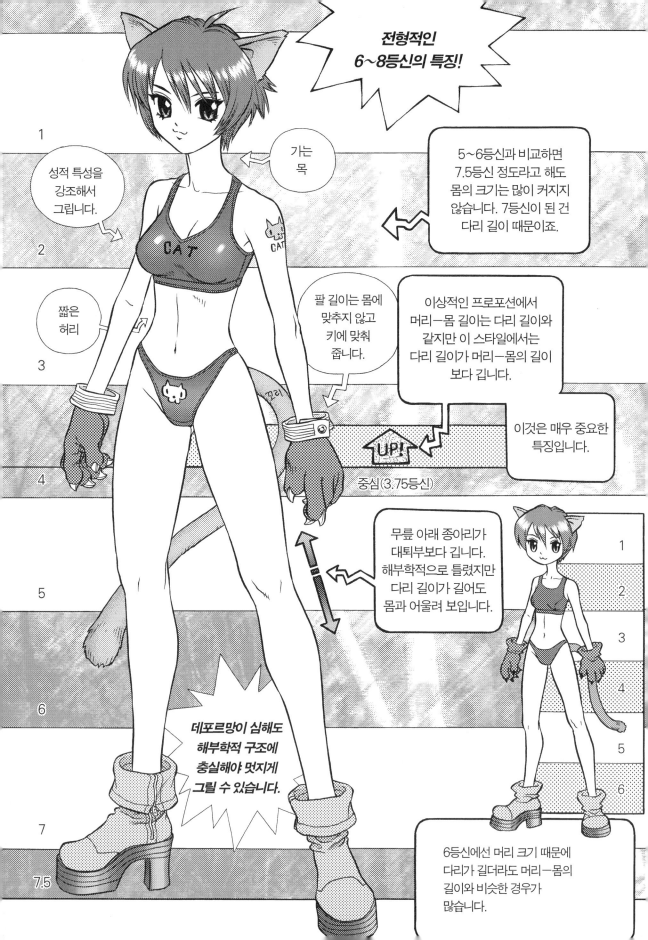

전형적인
6~8등신의 특징!

가는
목

성적 특성을
강조해서
그립니다.

5~6등신과 비교하면
7.5등신 정도라고 해도
몸의 크기는 많이 커지지
않습니다. 7등신이 된 건
다리 길이 때문이죠.

짧은
허리

팔 길이는 몸에
맞추지 않고
키에 맞춰
줍니다.

이상적인 프로포션에서
머리―몸 길이는 다리 길이와
같지만 이 스타일에서는
다리 길이가 머리―몸의 길이
보다 깁니다.

이것은 매우 중요한
특징입니다.

UP!

중심(3.75등신)

무릎 아래 종아리가
대퇴부보다 깁니다.
해부학적으로 틀렸지만
다리 길이가 길어도
몸과 어울려 보입니다.

데포르망이 심해도
해부학적 구조에
충실해야 멋지게
그릴 수 있습니다.

6등신에선 머리 크기 때문에
다리가 길더라도 머리―몸의
길이와 비슷한 경우가
많습니다.

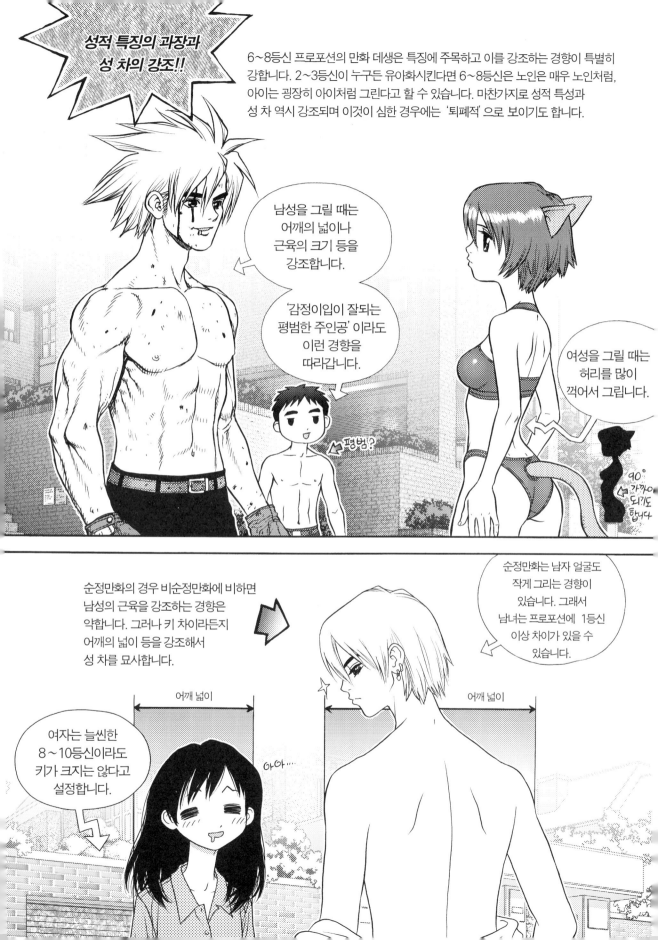

성적 특징의 과장과 성 차의 강조!!

6~8등신 프로포션의 만화 데생은 특징에 주목하고 이를 강조하는 경향이 특별히 강합니다. 2~3등신이 누구든 유아화시킨다면 6~8등신은 노인은 매우 노인처럼, 아이는 굉장히 아이처럼 그린다고 할 수 있습니다. 마찬가지로 성적 특성과 성 차 역시 강조되며 이것이 심한 경우에는 '퇴폐적' 으로 보이기도 합니다.

남성을 그릴 때는 어깨의 넓이나 근육의 크기 등을 강조합니다.

'감정이입이 잘되는 평범한 주인공' 이라도 이런 경향을 따라갑니다.

←평범?

여성을 그릴 때는 허리를 많이 꺾어서 그립니다.

90°가까이 되기도 합니다

순정만화의 경우 비순정만화에 비하면 남성의 근육을 강조하는 경향은 약합니다. 그러나 키 차이라든지 어깨의 넓이 등을 강조해서 성 차를 묘사합니다.

순정만화는 남자 얼굴도 작게 그리는 경향이 있습니다. 그래서 남녀는 프로포션에 1등신 이상 차이가 있을 수 있습니다.

어깨 넓이

어깨 넓이

여자는 늘씬한 8~10등신이라도 키가 크지는 않다고 설정합니다.

아아....

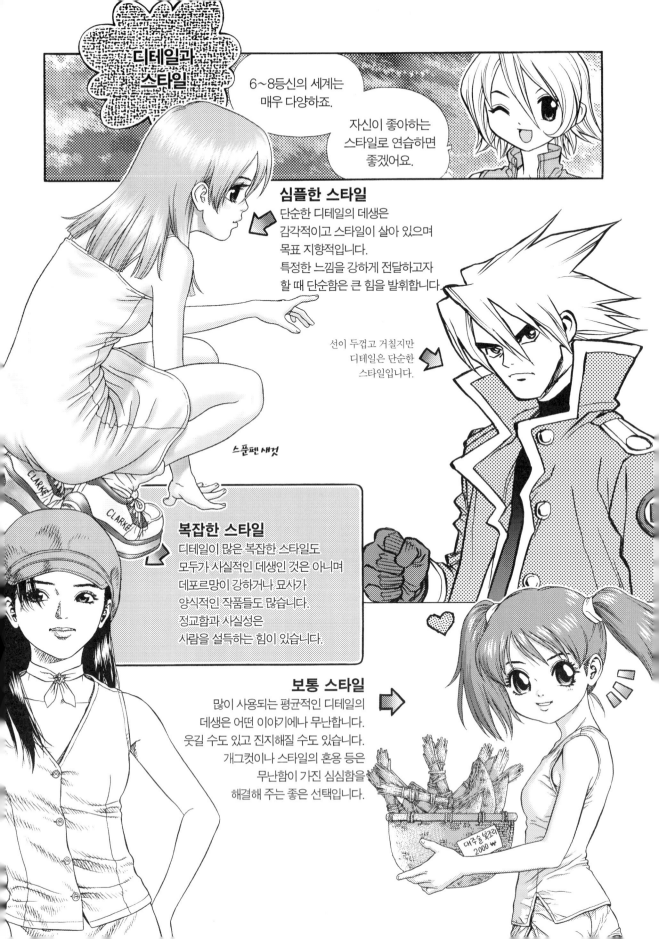

디테일과 스타일

6~8등신의 세계는 매우 다양하죠.

자신이 좋아하는 스타일로 연습하면 좋겠어요.

심플한 스타일

단순한 디테일의 데생은 감각적이고 스타일이 살아 있으며 목표 지향적입니다.
특정한 느낌을 강하게 전달하고자 할 때 단순함은 큰 힘을 발휘합니다.

선이 두껍고 거칠지만 디테일은 단순한 스타일입니다.

스푼펜 새것

복잡한 스타일

디테일이 많은 복잡한 스타일도 모두가 사실적인 데생인 것은 아니며 데포르망이 강하거나 묘사가 양식적인 작품들도 많습니다.
정교함과 사실성은 사람을 설득하는 힘이 있습니다.

보통 스타일

많이 사용되는 평균적인 디테일의 데생은 어떤 이야기에나 무난합니다.
웃길 수도 있고 진지해질 수도 있습니다.
개그컷이나 스타일의 혼용 등은 무난함이 가진 심심함을 해결해 주는 좋은 선택입니다.

대추술 묶음 2000₩

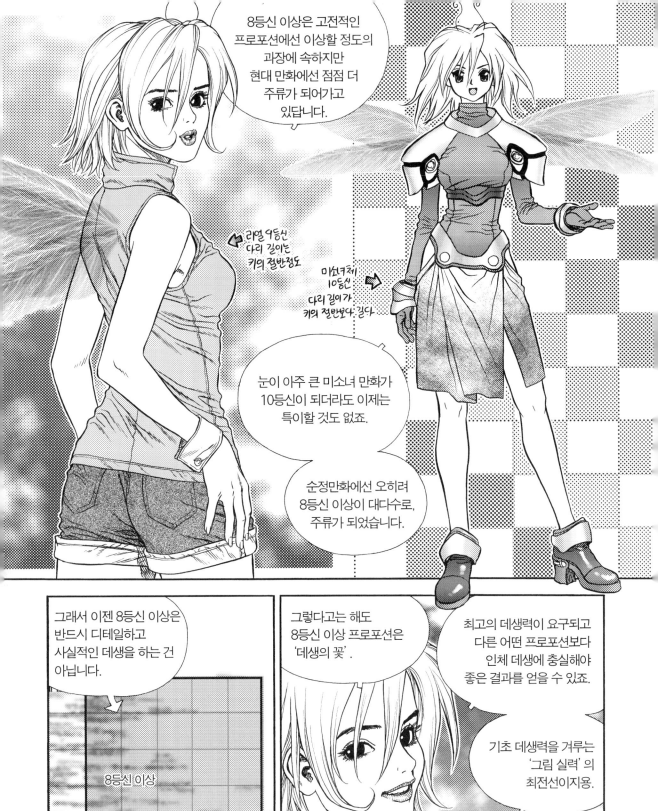

8등신 이상은 고전적인 프로포션에선 이상할 정도의 과장에 속하지만 현대 만화에선 점점 더 주류가 되어가고 있답니다.

리얼 9등신
다리 길이는
키의 절반정도

미소녀체 10등신
다리 길이가
키의 절반보다 길다

눈이 아주 큰 미소녀 만화가 10등신이 되더라도 이제는 특이할 것도 없죠.

순정만화에선 오히려 8등신 이상이 대다수로, 주류가 되었습니다.

그래서 이젠 8등신 이상은 반드시 디테일하고 사실적인 데생을 하는 건 아닙니다.

8등신 이상

7 8 9 10 11 12

프로포션

여전히 평균적으로는 정교한 편에 속하지만 편차가 크지요.

그렇다고는 해도 8등신 이상 프로포션은 '데생의 꽃'.

최고의 데생력이 요구되고 다른 어떤 프로포션보다 인체 데생에 충실해야 좋은 결과를 얻을 수 있죠.

기초 데생력을 겨루는 '그림 실력' 의 최전선이지용.

10등신

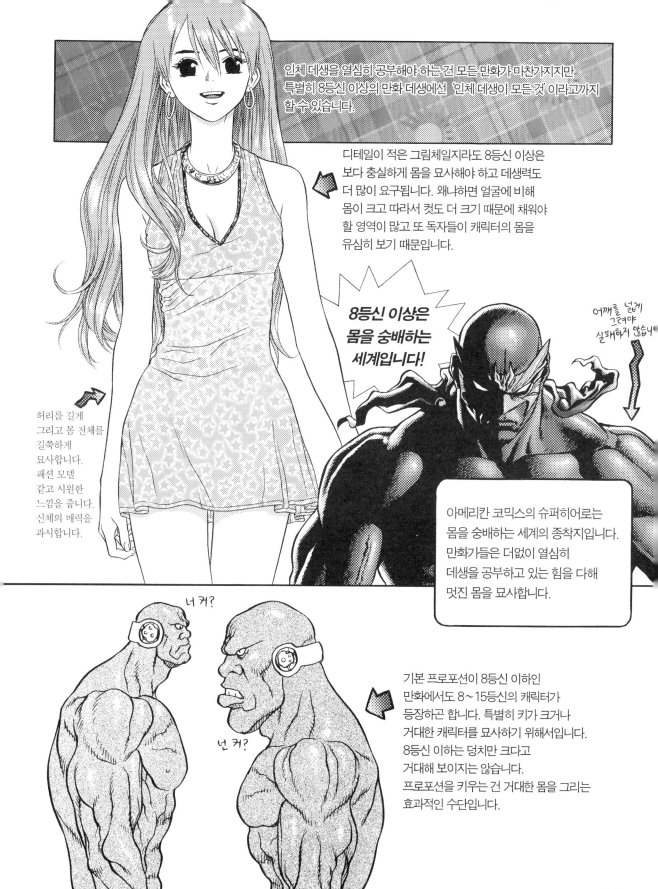

인체 데생을 열심히 공부해야 하는 건 모든 만화가 마찬가지지만
특별히 8등신 이상의 만화 데생에선 '인체 데생이 모든 것'이라고까지
할 수 있습니다.

디테일이 적은 그림체일지라도 8등신 이상은
보다 충실하게 몸을 묘사해야 하고 데생력도
더 많이 요구됩니다. 왜냐하면 얼굴에 비해
몸이 크고 따라서 컷도 더 크기 때문에 채워야
할 영역이 많고 또 독자들이 캐릭터의 몸을
유심히 보기 때문입니다.

**8등신 이상은
몸을 숭배하는
세계입니다!**

어깨를 넓게
그려야
실패하지 않습니

허리를 길게
그리고 몸 전체를
길쭉하게
묘사합니다.
패션 모델
같고 시원한
느낌을 줍니다.
신체의 매력을
과시합니다.

아메리칸 코믹스의 슈퍼히어로는
몸을 숭배하는 세계의 종착지입니다.
만화가들은 더없이 열심히
데생을 공부하고 있는 힘을 다해
멋진 몸을 묘사합니다.

너 커?

넌 커?

기본 프로포션이 8등신 이하인
만화에서도 8~15등신의 캐릭터가
등장하곤 합니다. 특별히 키가 크거나
거대한 캐릭터를 묘사하기 위해서입니다.
8등신 이하는 덩치만 크다고
거대해 보이지는 않습니다.
프로포션을 키우는 건 거대한 몸을 그리는
효과적인 수단입니다.

133

사업은 날로 번창하고~
곧 전국적인 체인망으로
성공하겠지.

망해버린
동네 미술학원 원장
샤를마뉴를
놀리는 재미도 쏠쏠.

읏? 또 발견!
망해버린
샤를마뉴 심.

샤를마뉴, 요즘엔 아예
만화 쪽에 눌러앉았다며?
쇠락한 예술가의
전형이 아닌가 하네만?

저수준의 세계로
추락한 거지.

난 가르치는 게
좋을 뿐이네.

쪼다놈아, 좋은 건
홍대에 몇 명을
보냈느냐야.

그 결과로
나는
미녀를 손에
넣었다구.

얘
모델이라구

샤를마뉴~

자, 아이스크림 사왔어♡

어, 난 아몬드 못 먹는다니까.

어머 어떡하지? 난 바본가 봐~

괜찮아 이프리타, 네가 사온 거니까 그냥 먹지.

역시 샤를마뉴는 젠틀&큐트~!!

아참, 눈초롱군.

예, 예?

저수준의 예술 장르란 건 없네.

다만 저수준의 예술가만이 존재할 뿐이야.

예술은 위대해도 그 안의 예술가는 위와 아래가 있다네.

예술가로서 자신의 가치를
예술의 위대한 역사에서
찾지 말게나.

예술가로서의
자신으로부터
찾으시게.

놀러 가자.
공주 전용기야.

하하하

슈웅

호호

저 여자는 디미르야트 왕의 딸,
요정나라의 공주이자
슈퍼모델로 유명한 이프리타,
직접 보니 다리 진짜 길다…

요정계의
페리스 힐튼…

동경

핫

으아아
아악

망해버린 학원 원장 따위가
애인 잘 만났다고
감히 나에게 훈계를 하다니~

크윽

눈초롱 씨도
부모님 재산으로
홍대 앞에
학원 차린 거잖아.

홍대 출신도
아니면서

꺼져!

뭐야?
멍청아!

ㅇㅇ…

여보세요?

열&한심이의
어머님이시죠?

두고 보자…

삐빅
삐빅

하하하.

근데 지니아 샘
궁금한 게 있어요.

뭐데?

지니아 샘의 아빠는
엄청난 부자잖아요?

근데 왜
이러고 살아요?

누구도 우릴
도와주지 않으니까.

국가도 사회도
심지어 가족도…

만화가가 되려면
많은 걸 버려야 하지.

도움받고 지원받고
응원받으며 사는
세계가 아니란다…

역시 그렇군요,
멋져요!

하지만 해달라고
부탁할 수는
있잖아요?

에?

도와달라고
부탁할 권리는
누구에게나 있죠?
그런데 왜
말도 꺼내지 않아요?

…그건…

아마…

'자존심'
때문이겠지…

'봐라'

'나는 내가 원하는
모든 것을 내가 가진
모든 것을'

'이 펜 한 자루로
얻었다.'

그렇게 말하고 싶은
자존심…

역시 멋져!
만화가는 멋져요!

음, 음.

위잉

139

얼굴의 데생과 캐릭터 디자인에 대해서 다루었다. 얼굴 데생은 본서에서 원래는 다루지 않으려고 했으나 캐릭터 이야기를 하는 데 기초지식이 필요하기 때문에 부득이하게 대략적인 사항들을 살펴보았다. '헤어라인'이나 '입속' 등 기존의 만화데생, 인체 데생에서 거의 다루지 않은 주제들이나 만화를 그리는 데 중요하다고 생각했던 것들도 포함되어 있다.

Chapter 3. 얼굴 데생

얍!

무슨 짓이야!

난 단지…

새로운 챕터를 위해.

뭐?

1. 얼굴의 형태와 구조

이제부터 잠시 '얼굴'과 '머리'를 공부해 봐용.

얼굴은 그 무엇보다 중요한 데생의 대상이죵.

만일 얼굴의 눈코입만 관심을 기울이고 나머지는 머리카락으로 대충 덮어버리고 만족한다면 결코 얼굴과 머리를 훌륭하게 그릴 수 없습니다. 두개골의 전체 형태와 구조, 덩어리는 항상 염두에 둘 필요가 있습니다.

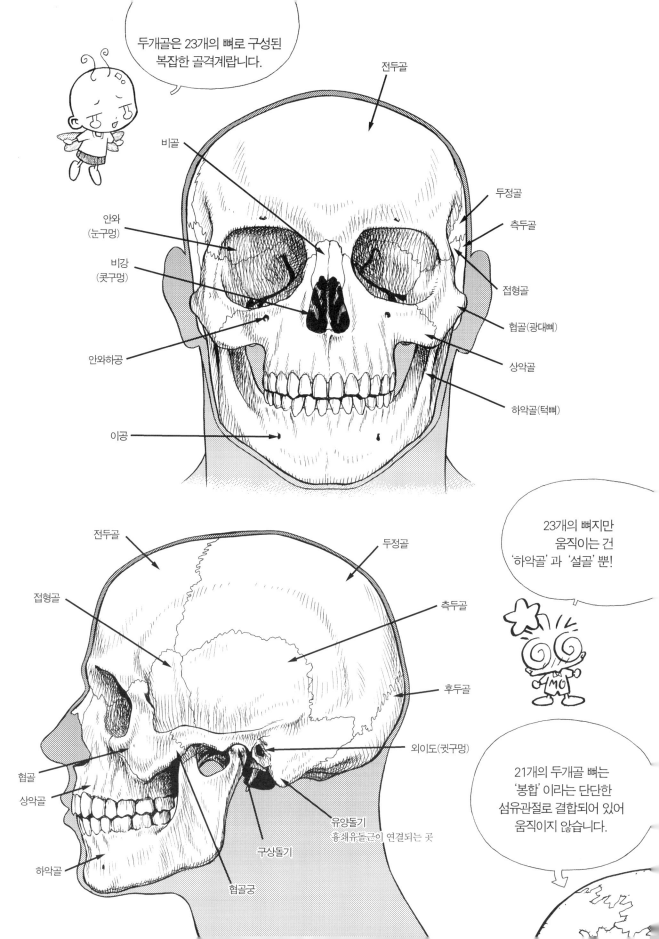

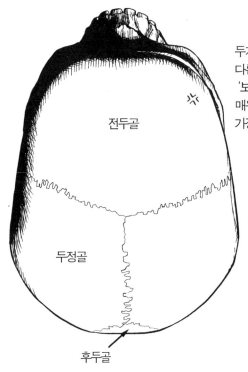

전두골

두정골

후두골

두개골을 위에서 보면 앞으로 갈수록 좁은 것이 특징입니다.
다른 뼈들과는 달리 두개골은 '근육의 지지'가 주목적이 아니라
'보호'가 주목적입니다.
매우 단단한 '그릇'이라고 할 수 있는 두개골은 '뇌'와 '눈'같은
가장 중요한 장기들을 깊숙하게 담아 지켜줍니다.

두개골은 21개의 뼈로 되어 있는 복잡한 조직이지만
서로 단단히 봉합되어 움직이지 않습니다.

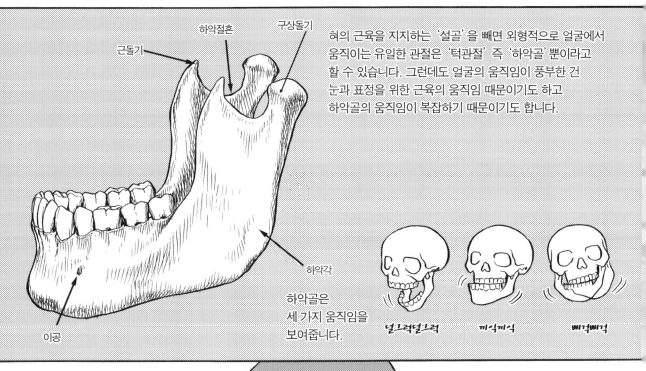

근돌기

하악절흔

구상돌기

하악각

이공

혀의 근육을 지지하는 '설골'을 빼면 외형적으로 얼굴에서
움직이는 유일한 관절은 '턱관절' 즉 '하악골'뿐이라고
할 수 있습니다. 그런데도 얼굴의 움직임이 풍부한 건
눈과 표정을 위한 근육의 움직임 때문이기도 하고
하악골의 움직임이 복잡하기 때문이기도 합니다.

하악골은
세 가지 움직임을
보여줍니다.

몸의 실루엣을 결정하는 건
근육이지만 얼굴에서는 뼈라고 할 수
있습니다. 몸에선 뼈가 외형적으로
보이는 부분이 많지 않지만
얼굴에는 굉장히 많습니다.

뼈가 외형적으로
보이는 부위

연골

연골

144

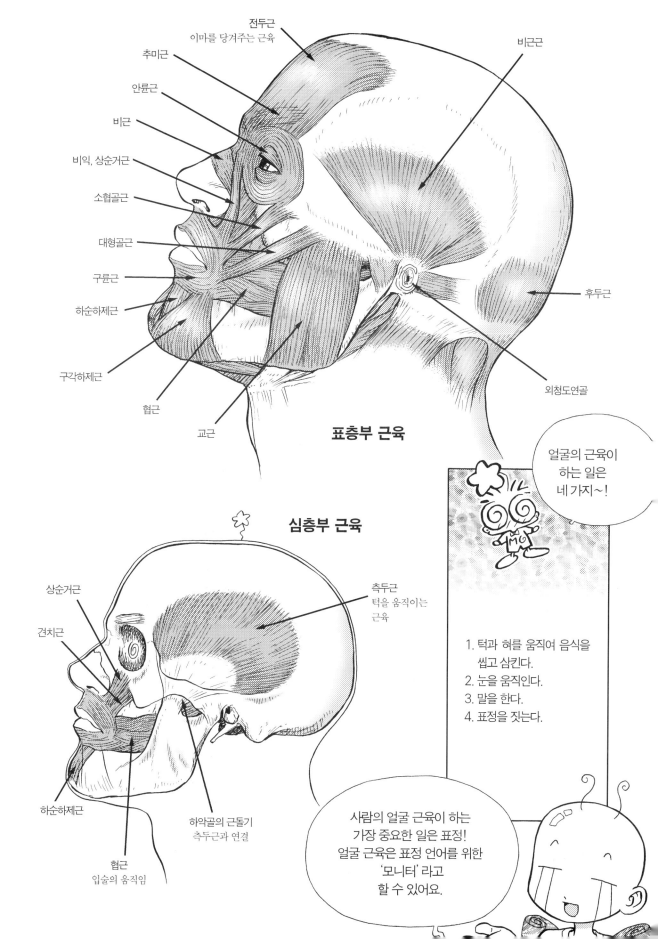

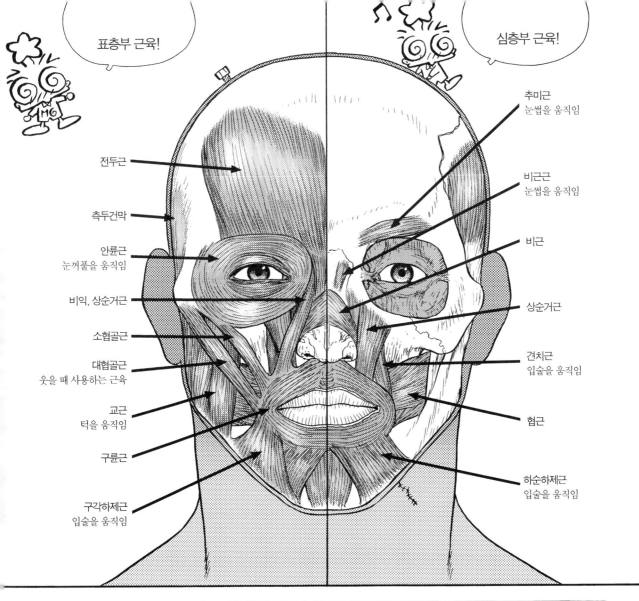

표층부 근육!

심층부 근육!

전두근

측두건막

안륜근
눈꺼풀을 움직임

비익, 상순거근

소협골근

대협골근
웃을 때 사용하는 근육

교근
턱을 움직임

구륜근

구각하제근
입술을 움직임

추미근
눈썹을 움직임

비근근
눈썹을 움직임

비근

상순거근

견치근
입술을 움직임

협근

하순하제근
입술을 움직임

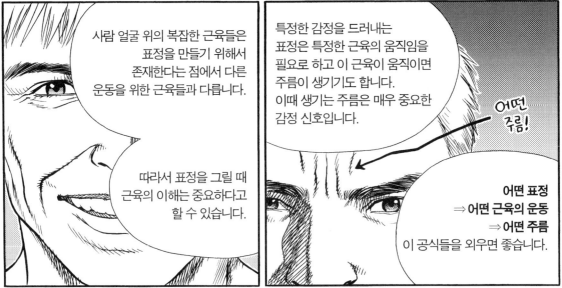

사람 얼굴 위의 복잡한 근육들은 표정을 만들기 위해서 존재한다는 점에서 다른 운동을 위한 근육들과 다릅니다.

따라서 표정을 그릴 때 근육의 이해는 중요하다고 할 수 있습니다.

특정한 감정을 드러내는 표정은 특정한 근육의 움직임을 필요로 하고 이 근육이 움직이면 주름이 생기기도 합니다.
이때 생기는 주름은 매우 중요한 감정 신호입니다.

어떤 주름!

어떤 표정
⇒ 어떤 근육의 운동
⇒ 어떤 주름
이 공식들을 외우면 좋습니다.

근육들의 위치와 모양, 근육이 만들던 주름들은 나이가
들면 고스란히 얼굴 표면에 새겨집니다.
따라서 '노인'은 얼굴 근육 공부의 모든 것이 집대성되는
대상이라고 할 수 있습니다.

그래서 심지어 '실력이 뛰어난 데생가일수록 노인 그리는
걸 좋아한다' 라는 말도 있을 정도입니다.
사실이든 아니든 노인을 그릴 때는 근육에 의해 생기는
주름의 묘사가 매우 중요합니다.

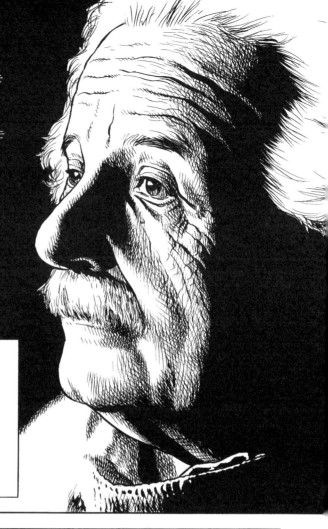

노인의 주름에는 두 종류가 있습니다.
'잔주름'은 피부의 콜라겐 단백질 감소에 의해
피부가 얇아지면서 생겨납니다.
큰 주름은 얼굴 근육이 드러나고 그 위의 피부가
늘어지면서 생겨납니다.

와, 얼굴을 그릴 때도
뼈랑 근육에 신경 써야 하다니
힘드네요.

얼굴은 쉽다고 생각했는데
근육이 상당히 복잡해서
어려운 것 같아.

그런데 그게 다가
아니란다…

머리카락, 눈썹, 수염, 눈,
연골 부위, 피하지방, 이,
최소한 이 정도는 더
공부해야 된단다…

반질

으윽…

근데 지니아 샘,
왜 아까부터
울고 계세요?

그 이유를
알려줄까?

위잉

머리카락

얼굴 데생에서 머리카락의 존재는 매우 중요한 비중을 차지합니다.
심지어 만화에서는 거의 같은 얼굴인데 헤어스타일로 캐릭터를
나누는 경우까지 있을 정도입니다.

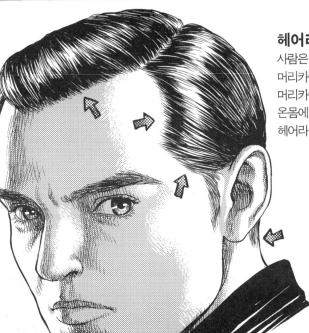

헤어라인

사람은 손바닥 등을 제외한 몸의 거의 모든 부분에 털이 나 있지만
머리카락처럼 인상적이고 중요한 털은 거의 없습니다.
머리카락 그리기의 첫 번째는 정확한 '헤어라인' 을 묘사하는 것입니다.
온몸에 털이 있다고 해도 머리카락이 난 곳과 없는 곳의 경계선인
헤어라인은 상당히 분명합니다.

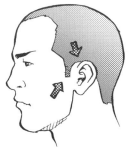

이마의 헤어라인뿐 아니라 귀 근처와 그 뒤로 이어지는
목 위쪽의 헤어라인까지 꼼꼼하게 체크해야 합니다.
특히 귀 뒤쪽과 헤어라인은 상당히 거리가 있기 때문에
실수하지 않도록 조심해야 합니다.

헤어라인만으로도 성별, 나이,
인종 등을 나타낼 수 있고 또
'캐릭터 디자인' 에서도 중요한
고려 대상이지용.

전부 같은 얼굴에서 헤어라인만 바꿔봅시다.

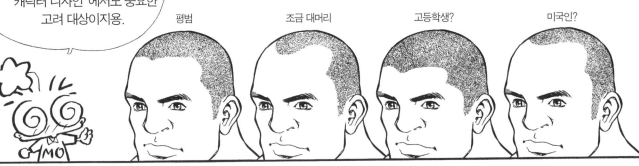

평범　　　　조금 대머리　　　　고등학생?　　　　미국인?

어?
머리가...

헤어라인을 공부한 다음
그 위로 머리카락을
그려나가기 시작하면
훌륭한 머리카락을
묘사할 수 있습니다.

풍성한
머리가!

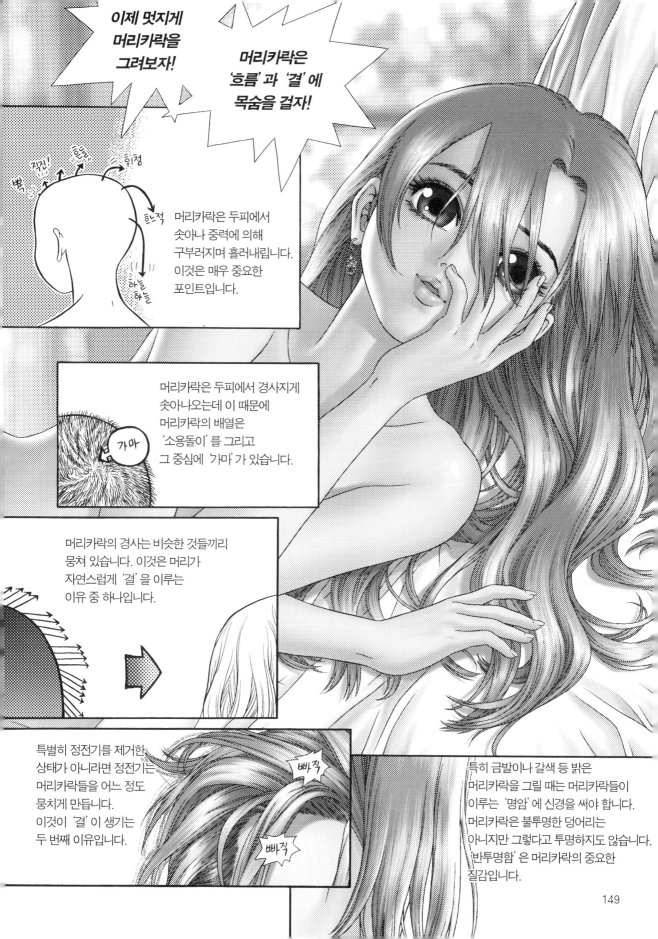

이제 멋지게
머리카락을
그려보자!

머리카락은
'흐름' 과 '결' 에
목숨을 걸자!

머리카락은 두피에서
솟아나 중력에 의해
구부러지며 흘러내립니다.
이것은 매우 중요한
포인트입니다.

머리카락은 두피에서 경사지게
솟아나오는데 이 때문에
머리카락의 배열은
'소용돌이' 를 그리고
그 중심에 '가마' 가 있습니다.

가마

머리카락의 경사는 비슷한 것들끼리
뭉쳐 있습니다. 이것은 머리가
자연스럽게 '결' 을 이루는
이유 중 하나입니다.

특별히 정전기를 제거한
상태가 아니라면 정전기는
머리카락들을 어느 정도
뭉치게 만듭니다.
이것이 '결' 이 생기는
두 번째 이유입니다.

빠직

빠직

특히 금발이나 갈색 등 밝은
머리카락을 그릴 때 머리카락들이
이루는 '명암' 에 신경을 써야 합니다.
머리카락은 불투명한 덩어리는
아니지만 그렇다고 투명하지도 않습니다.
'반투명함' 은 머리카락의 중요한
질감입니다.

149

건강한 머리카락은 윤기 있게
반짝입니다.
매력적인 캐릭터를 만드는 데
머리카락의 윤기,
그 핵심인 '하이라이트'를 잘
묘사하는 건 아주 중요합니다.
2개의 포인트를 기억해 두시기
바랍니다.

두개골의
'입체감'과
머리카락의
'결'!

검은 머리카락은
하이라이트의 묘사가
더욱 중요하므로
잘 연습해 둘 필요가
있습니다.

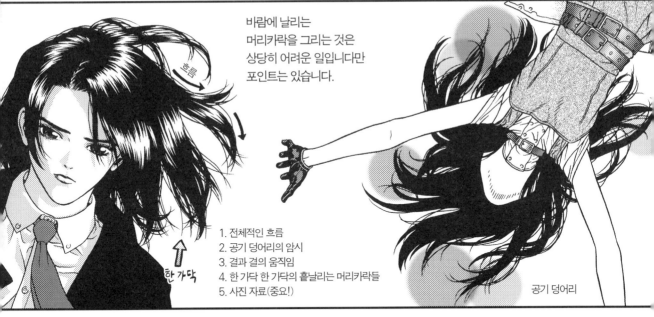

바람에 날리는
머리카락을 그리는 것은
상당히 어려운 일입니다만
포인트는 있습니다.

흐름

한 가닥

1. 전체적인 흐름
2. 공기 덩어리의 암시
3. 결과 결의 움직임
4. 한 가닥 한 가닥의 흩날리는 머리카락들
5. 사진 자료(중요!)

공기 덩어리

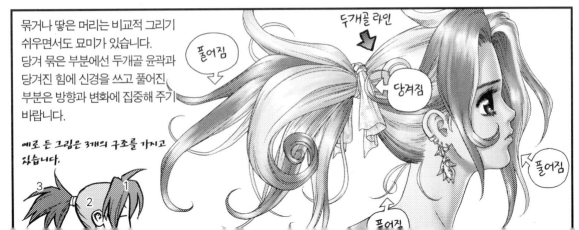

묶거나 땋은 머리는 비교적 그리기
쉬우면서도 묘미가 있습니다.
당겨 묶은 부분에선 두개골 윤곽과
당겨진 힘에 신경을 쓰고 풀어진
부분은 방향과 변화에 집중해 주기
바랍니다.

예로 든 그림은 3개의 구조를 가지고
있습니다.

3 2 1

두개골 라인

풀어짐

당겨짐

풀어짐

풀어짐

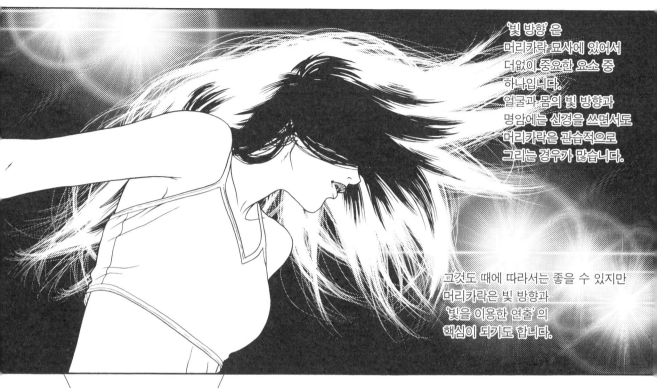

'빛 방향' 은
머리카락 묘사에 있어서
더없이 중요한 요소 중
하나입니다.
얼굴과 몸의 빛 방향과
명암에는 신경을 쓰면서도
머리카락은 관습적으로
그리는 경우가 많습니다.

그것도 때에 따라서는 좋을 수 있지만
머리카락은 빛 방향과
'빛을 이용한 연출' 의
핵심이 되기도 합니다.

중력!

중력(정확히는 가속도의 방향)은 머리카락에 큰 영향을 미칩니다.
사실 몸 전체에서 중력의 영향을 가장 많이 받는 곳이 바로 머리카락입니다.
그래서 머리카락은 중력(가속도)의 방향이 어디인지를 보여주는 지표로 사용되기도 합니다.
중력의 영향, 즉 '흘러내림' 은 특히 긴 머리카락을 그릴 때
묘사의 성실성과 아름다움을 보여주는 열쇠로 사용될 수 있습니다.

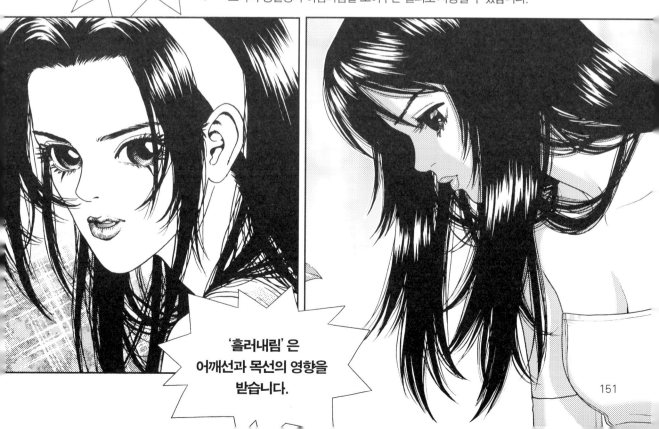

'흘러내림' 은
어깨선과 목선의 영향을
받습니다.

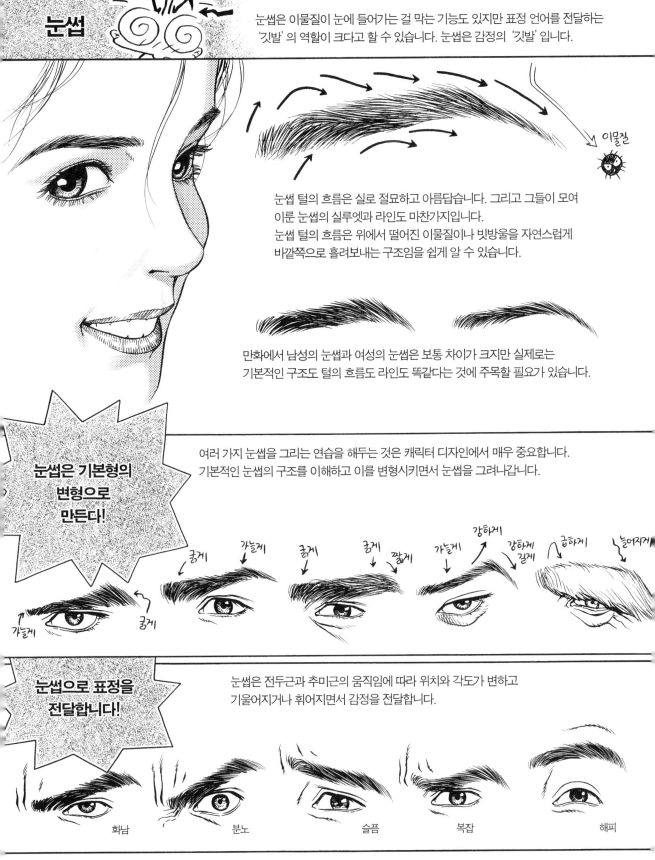

눈썹

눈썹은 이물질이 눈에 들어가는 걸 막는 기능도 있지만 표정 언어를 전달하는 '깃발'의 역할이 크다고 할 수 있습니다. 눈썹은 감정의 '깃발'입니다.

이물질

눈썹 털의 흐름은 실로 절묘하고 아름답습니다. 그리고 그들이 모여 이룬 눈썹의 실루엣과 라인도 마찬가지입니다.
눈썹 털의 흐름은 위에서 떨어진 이물질이나 빗방울을 자연스럽게 바깥쪽으로 흘려보내는 구조임을 쉽게 알 수 있습니다.

만화에서 남성의 눈썹과 여성의 눈썹은 보통 차이가 크지만 실제로는 기본적인 구조도 털의 흐름도 라인도 똑같다는 것에 주목할 필요가 있습니다.

눈썹은 기본형의 변형으로 만든다!

여러 가지 눈썹을 그리는 연습을 해두는 것은 캐릭터 디자인에서 매우 중요합니다.
기본적인 눈썹의 구조를 이해하고 이를 변형시키면서 눈썹을 그려나갑니다.

가늘게 굵게 가늘게 굵게 굵게 짧게 가늘게 강하게 강하게 길게 굽하게 늘어지게

눈썹으로 표정을 전달합니다!

눈썹은 전두근과 추미근의 움직임에 따라 위치와 각도가 변하고 기울어지거나 휘어지면서 감정을 전달합니다.

화남 분노 슬픔 복잡 해피

눈

만화가가 평생 가장 많이 그리는 대상인 눈은 실제로 사람이 가장 많이 쳐다보고 관심을 기울이는 신체 부위이기도 합니다. 눈에 대한 관심은 너무 지대해서 눈만 계속 그리는 '실수' 를 하는 만화가 지망생도 있을 정도입니다.

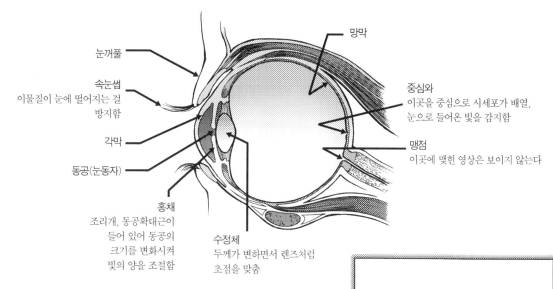

눈꺼풀

속눈썹
이물질이 눈에 떨어지는 걸 방지함

각막

동공(눈동자)

홍채
조리개, 동공확대근이 들어 있어 동공의 크기를 변화시켜 빛의 양을 조절함

수정체
두께가 변하면서 렌즈처럼 초점을 맞춤

망막

중심와
이곳을 중심으로 시세포가 배열, 눈으로 들어온 빛을 감지함

맹점
이곳에 맺힌 영상은 보이지 않는다

사람의 시세포는 600만 개 정도의 '색' 을 감지하는 '원추체' 와 1억 2,000만 개 정도의 '명암' 을 감지하는 '흑백영상용' 의 '간상체' 로 되어 있습니다.
어두운 곳을 잘 보기 위해 1억 2,000만 개의 시세포를 쓰기 때문에 사람 눈의 '다이내믹 레인지' 는 카메라의 그것과는 비교할 수 없이 넓습니다.

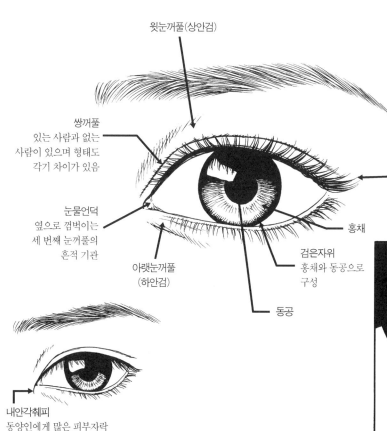

윗눈꺼풀(상안검)

쌍꺼풀
있는 사람과 없는 사람이 있으며 형태도 각기 차이가 있음

눈물언덕
옆으로 껌벅이는 세 번째 눈꺼풀의 흔적 기관

아랫눈꺼풀
(하안검)

동공

손눈썹
보통 200가닥 정도

홍채

검은자위
홍채와 동공으로 구성

내안각췌피
동양인에게 많은 피부자락

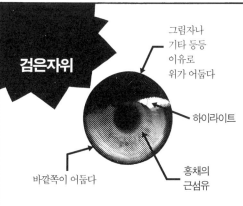

검은자위

그림자나 기타 등등 이유로 위가 어둡다

하이라이트

홍채의 근섬유

바깥쪽이 어둡다

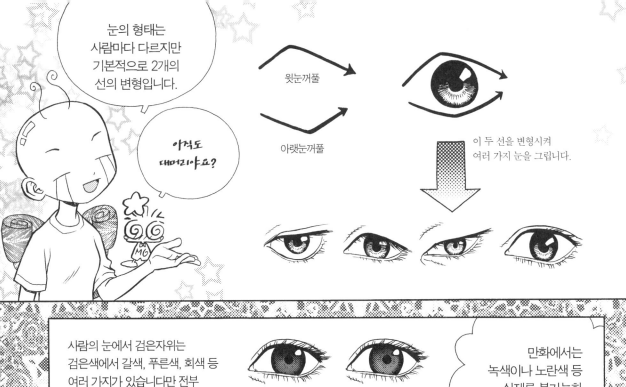

눈의 형태는
사람마다 다르지만
기본적으로 2개의
선의 변형입니다.

아직도
대머리야요?

윗눈꺼풀

아랫눈꺼풀

이 두 선을 변형시켜
여러 가지 눈을 그립니다.

사람의 눈에서 검은자위는
검은색에서 갈색, 푸른색, 회색 등
여러 가지가 있습니다만 전부
검은색 색소인 '멜라닌'의
양에 의해 생겨나는 것입니다.

만화에서는
녹색이나 노란색 등
실제론 불가능한
여러 눈 색깔이
가능합니다.

동공의 크기는 사람마다 차이가 있고
밝으면 작아지고 어두우면 커집니다.
또 호감 어린 대상을 보면 커지고
기분 나쁜 대상을 보면 작아집니다.
그래서 호감 가는 캐릭터는 동공을
크게 그리고 혐오스런 캐릭터는
동공을 작게 그리는 것이 기본입니다.

검은자위를 검게 그려서
동공 크기를 강조해줍니다.

검은자위를 밝게 그려서
동공이 작다는 걸 강조합니다.

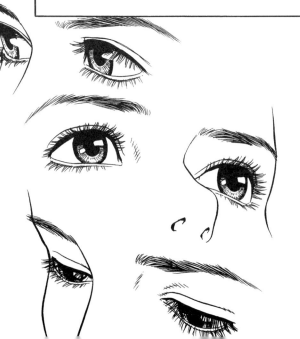

눈의 형태는 보는 각도(시점)에 따라서,
눈동자의 움직임에 따라서,
표정에 따라서, 눈을 얼마나 떴느냐
등에 따라서 달라집니다.
이 모든 경우에 따라 눈을 묘사할 수 있으려면
많은 노력이 필요합니다.

힘든 수련이 필요하지만
성실하게 연습한 '다양하고 풍부한' 눈은
만화가에게 있어 가장 훌륭한 재산 중 하나가
되어줄 것입니다.

코, 귀 (연골 부위)

얼굴에는 가장 대표적인 연골 부위가
두 곳 있습니다.
바로 코와 귀가 그것입니다.

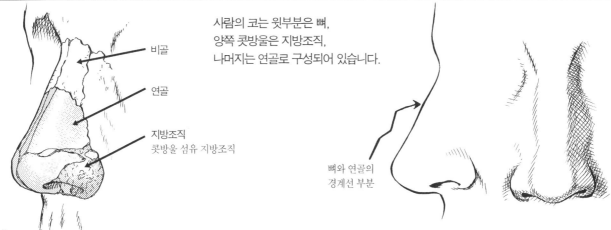

사람의 코는 윗부분은 뼈,
양쪽 콧방울은 지방조직,
나머지는 연골로 구성되어 있습니다.

비골

연골

지방조직
콧방울 섬유 지방조직

뼈와 연골의
경계선 부분

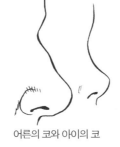

코는 얼굴의 대표적인 '성기 모방 기관' 입니다.
코가 남성 성기의 상징인 것은 단지 문화적인
것만은 아닌 것이지요.

코의 형태는 인종별, 나이별, 성별, 개인별로
차이가 있으며 코의 형태는 성격, 역할,
호감도, 성 역할(gender), 아름다움에서
캐릭터에 영향을 끼칩니다.

고전적인 성 역할에서 남녀의 코

어른의 코와 아이의 코

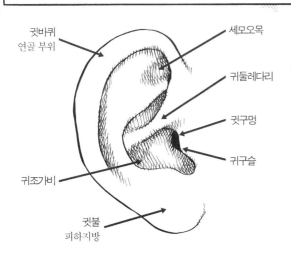

귓바퀴
연골 부위

세모오목

귀둘레다리

귓구멍

귀구슬

귀조가비

귓불
피하지방

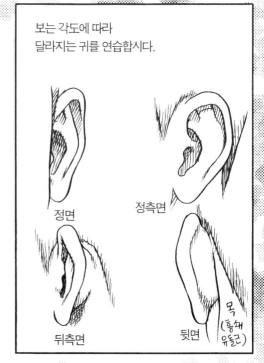

보는 각도에 따라
달라지는 귀를 연습합시다.

정면

정측면

뒤측면

뒷면
목
(흉쇄
유돌근)

보통 등한시하기 쉬운 귀는 사실 만화가가 얼마나 성실하고
꼼꼼하게 데생을 수련하였는지 보여주는 효과적인 척도가 됩니다.
역시 성 역할, 캐릭터에 따라 귀가 달라지는데 그 차이는 크지
않지만 섬세함을 더해 줍니다.

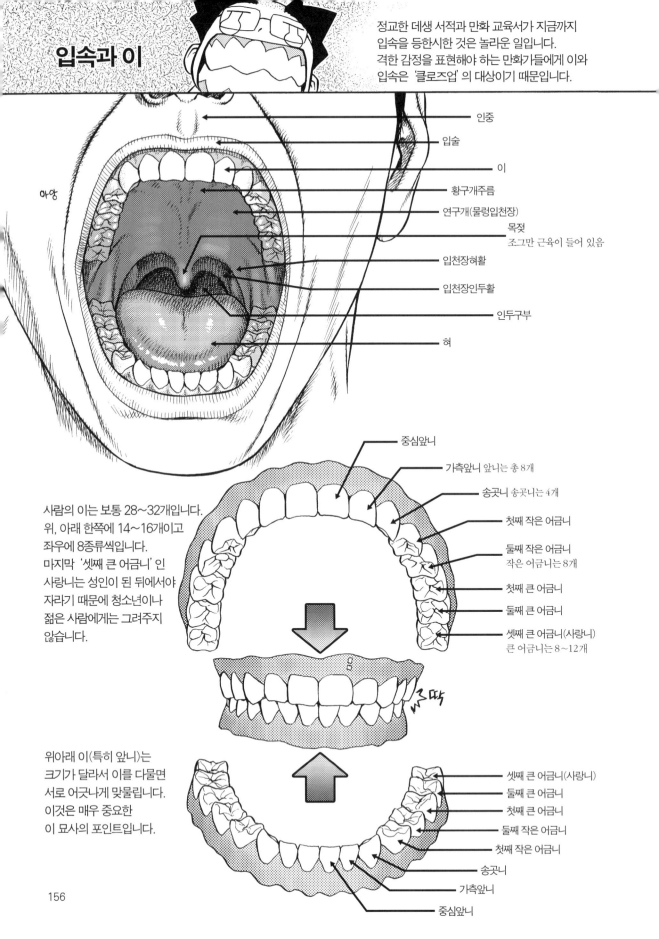

입속과 이

정교한 데생 서적과 만화 교육서가 지금까지
입속을 등한시한 것은 놀라운 일입니다.
격한 감정을 표현해야 하는 만화가들에게 이와
입속은 '클로즈업'의 대상이기 때문입니다.

인중

입술

이

횡구개주름

연구개(물렁입천장)

목젖
조그만 근육이 들어 있음

입천장혀활

입천장인두활

인두구부

혀

아앙

사람의 이는 보통 28~32개입니다.
위, 아래 한쪽에 14~16개이고
좌우에 8종류씩입니다.
마지막 '셋째 큰 어금니'인
사랑니는 성인이 된 뒤에서야
자라기 때문에 청소년이나
젊은 사람에게는 그려주지
않습니다.

중심앞니

가측앞니 앞니는 총 8개

송곳니 송곳니는 4개

첫째 작은 어금니

둘째 작은 어금니
작은 어금니는 8개

첫째 큰 어금니

둘째 큰 어금니

셋째 큰 어금니(사랑니)
큰 어금니는 8~12개

위아래 이(특히 앞니)는
크기가 달라서 이를 다물면
서로 어긋나게 맞물립니다.
이것은 매우 중요한
이 묘사의 포인트입니다.

셋째 큰 어금니(사랑니)

둘째 큰 어금니

첫째 큰 어금니

둘째 작은 어금니

첫째 작은 어금니

송곳니

가측앞니

중심앞니

입술

만화에서 입술은 그다지 자주 묘사되지는 않지만
섹시한 캐릭터나 사실적인 만화에서는 매우 중요해집니다.

입술은 코와 함께 얼굴의 대표적인 '성기 모방 기관' 입니다. 얼굴에 성기나 성기 주위와 유사한 형태나 색이 나타나는 것은
사람뿐 아니라 영장류 내에서는 비교적 흔한 일입니다. 사람의 입술이 특이한 것은 성기 모방 기관이라는 점 외에도
입술이 '사람에게만 있는' 신체 부위라는 것입니다. 해부학적으로 입술은 '입속' 의 하나로 입속의 '점막' 이
노출된 것입니다. 사람에게 있어서 입속 점막이 '뒤집어져' 입술이 된 것은 크게 두 가지 가능을 해줍니다.
하나는 '성적 어필' 이고 또 하나는 '풍부한 감정 표현' 입니다.

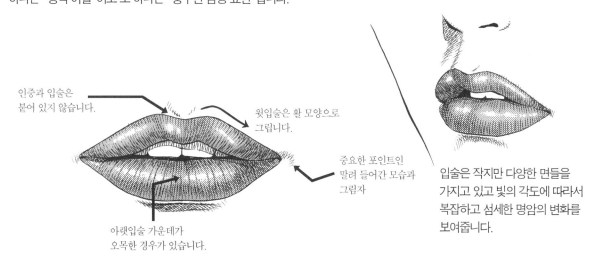

인중과 입술은
붙어 있지 않습니다.

윗입술은 활 모양으로
그립니다.

중요한 포인트인
말려 들어간 모습과
그림자

아랫입술 가운데가
오목한 경우가 있습니다.

입술은 작지만 다양한 면들을
가지고 있고 빛의 각도에 따라서
복잡하고 섬세한 명암의 변화를
보여줍니다.

입술은 인종, 성, 나이, 캐릭터에 따라 다양한 모습으로 묘사할 수 있습니다.
재미있는 건 캐릭터에 따라 입술은 형태가 달라질 뿐 아니라 '기본적인 표정' 도 달라진다는 것입니다.
하드보일드한 마초는 보통 꽉 다문 입으로 묘사될 것이고 섹시한 '블론드걸' 이라면 조금 벌린 입술로 묘사될 것입니다.

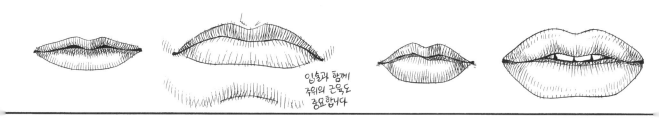

입술과 함께
주위의 근육도
중요합니다

입술이 말을 하거나 소리를 내거나 표정을 지을 때 일어나는 변화는 실로 드라마틱하고 소름 끼치도록 풍부하며 아름답습니다.
만화가는 특히 입술보다 그 안쪽 경계선의 변화에 신경을 씁니다.

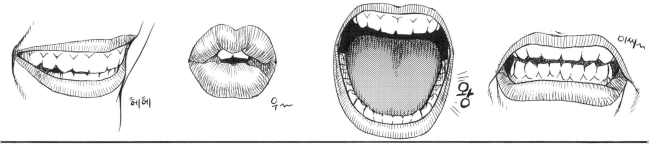

헤헤

우~

왕

이씨~

수염

얼굴에서 가장 분명하고도 가장 생물학적인 성 차를 보이는 것이
바로 수염입니다. '여자 같은 눈의 남자' 는 있어도 '수염 달린 여자' 는
(생물학적으로 특수한 경우를 빼면) 없습니다.

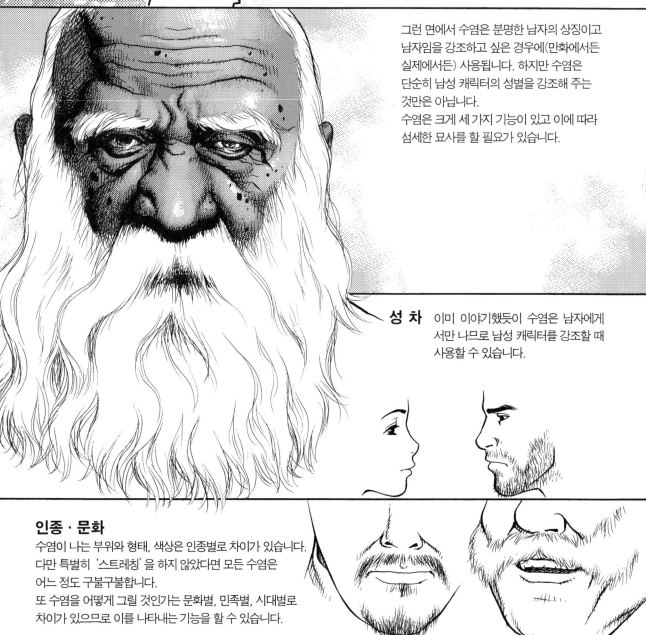

그런 면에서 수염은 분명한 남자의 상징이고
남자임을 강조하고 싶은 경우에(만화에서든
실제에서든) 사용됩니다. 하지만 수염은
단순히 남성 캐릭터의 성별을 강조해 주는
것만은 아닙니다.
수염은 크게 세 가지 기능이 있고 이에 따라
섬세한 묘사를 할 필요가 있습니다.

성 차
이미 이야기했듯이 수염은 남자에게
서만 나므로 남성 캐릭터를 강조할 때
사용할 수 있습니다.

인종 · 문화
수염이 나는 부위와 형태, 색상은 인종별로 차이가 있습니다.
다만 특별히 '스트레칭' 을 하지 않았다면 모든 수염은
어느 정도 구불구불합니다.
또 수염을 어떻게 그릴 것인가는 문화별, 민족별, 시대별로
차이가 있으므로 이를 나타내는 기능을 할 수 있습니다.

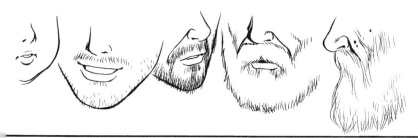

나이
남자라도 수염은 성인에게서만 나며
또 노인이 되면 흰 수염으로 변합니다.
그러므로 수염은 나이나 정력을 보여주는,
시각적으로 매우 효과적인 도구입니다.

…이것으로

'얼굴의 형태와 구조' 는 끝~

길었어…

좀 억울한 점도 있고…

대사도 많았고

얼굴을 그리는 데도 많은 공부가 필요하다는 걸 알았어요.

또 얼굴은 복잡하고 오묘한 세계라는 것두요.

하지만 아직 공부해야 할 것들이 더 많죠?

그럼용. 만화만의 얼굴 프로포션 이나 표정 기호, 감정 묘사 기호, 캐릭터 디자인, 기술적인 묘사법 등등 말고도…

인종별, 나이별, 성별 얼굴 데생과 표정의 묘사, 얼굴 명암 표현법 등등…

많고 많고 많지용.

우리가 이 책에서 이걸 다 하지 못하지만 열심, 한심이들은 다 공부해야 해용.

평생!

윽… 무시무시하네요.

그래도 공부할 게 많은 건 재미있어요.

열&한심아.

앗···!!

열&한심이의 맘

당신은
설마···

트랜스젠더
버전의
샤를마뉴 심?

얼마
들었쪄?

빙글

까오.

엄마···

어느새
머리가
정상으로

엄마에게···

거짓말을
해온 거니?

······

죄···
···죄송합니다.

가서
얘기하자.

어머님!

할 말이…

있나요?

저기…

먼저 자녀들의
생각을 들어보시는 게…

생각?

위해 주는 척하지 마,
나쁜 년아.

내 아이들은
지금까지 날
속인 적이 없는
착한 애들이야.

너희들 상황 정도는
나도 알고 있어.

내 아이들이 살아야 할
그런 인생이 아니야.

열심이 한심이는
열심히 공부해서
더 나은 삶을 살아야 해.

너보다…

엄마보다…

예…

열&한심이가 사는 도심 외곽의
무지구 천재동 주공아파트
(12만 4,300세대)

흑흑

훌쩍

훌쩍

울지 마! 너흰 엄마를 실망시켰어.

바보 같은 판단으로 학원을 빼먹고 엉뚱한 곳에서 놀고 있었던 거야.

벌로 며칠간 외출 금지야!

훌쩍

훌쩍…

너희는 아직 모르겠지만…

엄마는 너희를 위한 판단만을 할 뿐이야…

심 원장도 그냥 둘 수 없지!

탁

흑

흑…

흑…

흐흐흑…

결국 이렇게…

만화와는 끝나게 되는 건가…

예?

언니, 어쩌다가 그런 몰골이 된 거야?

응…

……

저 둔탱이가 말을 안 한다. 수정구슬을 이리로!

예!

어쩌구 저쩌구

뭣? 감히 일반 시민 따위가 지엄하신 요정나라 공주마님(둔탱)의 뺨을 쳤단 말이냐?

일족을 멸하고, 아니 지역주민 모두의 일족을 멸할 대역죄다!!

깡

천재동 주공아파트와
전쟁이다!

대륙 간 전략 램프
'아포칼립스' 소환!

스탑~!!

하지 마…

그냥 놔둬.
부탁이야, 이프리타…

지니아 언니, 왜 그 애들을 그냥 포기했어?

괴로워할 거였으면 잡지 그랬어…

난 포기하지 않았어…

포기한 건 내가 아니라 그 아이들이야.

그 애들이 만화를 그만 한대? 아님 좋아하지 않게 된 거야?

그 애들은 여전히 만화를 사랑해.

그럼?

흑흑흑…

그만 울어, 열심아.

만화를 포기하라고 한 게 그렇게 서운해?

바보!

169

엄마한테 서운해서
우는 게 아냐, 한심아.

나 자신한테 화가 나서
우는 거야!

그 애들은 여전히
만화를 사랑하지만…

만화…

아니, 무언가를 이루려면
계속 사랑하려면
한 가지가 더 필요해.

모르겠어? 엄마가
지니아 선생님을 때렸을 때
우린 아무것도 하지 않았어.

무서워서, 놀라서,
우리 자신을 위해
아무것도 안 한 거야.

선생님을 지키지
않았어.

사랑과 함께
필요한 한 가지는
'용기'야.

용기 있는 사람의 용기가 아니라 사랑하니까 피어난 용기

약함을 강하게 하는 용기야.

그러니까 용기가 없다면 정말 좋아하는 것이 아닌 거고

용기와 사랑이 있어야 원하는 걸 이룰 수 있는 거지…

우리가 저항하지 못했기 때문에

우리가 선생님을 포기했기 때문에

선생님도 우릴 포기하신 거라구.

우리가 선생님이 우릴 포기하도록 만들었어.

그래서…

그 아이들이
용기를 내지 못한 거…

그건 포기한 거와 같아.

그래서 나도
포기했어.

이곳은 사랑하기 때문에
와서 견뎌내는 곳…

그리고 그 애들 엄마 말씀처럼
여긴 힘든 곳이니까…

그러니까
포기한 이는
잡아주지 않는 게
룰이야…

그래서
선생님한테
미안해서

견딜 수가
없어…

우엥 우엥 우엥

박모씨는 또 왜
구석에서 울고 있어?

아이들 어머니가
알고 있다고 한
우리 처지…

우리 처지가 안 좋다고
우리들 대다수가
힘들다고 말이에용…

꺼이
꺼이

우리가 힘들다는 건 알면서…

콸콸콸

콸콸

당신들이 바뀌면 우리가 덜 힘들게 된다는 걸,

당연히 우리들이 가져야 할 것들을 가질 수 있게 된다는 걸 모르는 거예용!

왜 그들은 우리 걸 빼앗는 거예용?

우리의 자유를 빼앗고…

우리의 노동의 대가와 우리 권리를 빼앗고…

부들…

우리가 일할 장소를 빼앗고…

우씨

이제는 우리가 만든 세계를 이어받을 우리 아이들까지 빼앗는 거예요?

왜 빼앗아 가면서 그렇게 당당하고 거만하고 우리를 비웃는 거예요?

옝묘?

그리고 싶은 거 그리고 보고 싶은 거 보고

노력한 만큼 얻으면 안 되는 거야요?

그래서 말이에용…

그 아이들
어머니 때문에

그냥 이런저런
기억들이 떠올라서…

너무…

괴로워용…

무엥 무엥

우린 실수를
했어.

음, 여러 사람을
실망시켰어.

그것도 우릴 좋아하는
사람을

뭣보다
우리 자신을

근데 왠지
지니아 샘의 목소리가
들리는 것 같아.

만화가 좋았죠?

만화 그리는 게 좋았죠?

만화를 공부하는 게 제일 재미있는 공부였죠?

만화가가 굉장히 되고 싶죠?

예.

샘…

예…

삐리리링!

봉주르~

엘레강스 뷰티~ 샤를마뉴입니다.

열&한심이 어머님.

제가 지니아 작가 화실에서 그 아이들을 가르친 건 사실입니다.

왜 그랬느냐 하면 마담,

만화를 배우고 있는 그 아이들이 너무나도 행복해 보여서입니다. 마담…

……

엄마.

엄마.

열심아…

한심아.

밤새 생각해 봤어요.

세상엔 우리가 모르는 힘든 일이 많겠지요. 하지만…

만화가가 되기 위해서
다 헤쳐나갈래요.

우린 만화가가
되고 싶어요, 엄마.

우웃!

지니아 샘!

자,

가자.

안 돼!

댁이 요정나라의
무엇이든
무슨 힘이 있든
상관 안 해!

내 아이들의 인생을
지켜야 할 책임이
이 엄마에겐 있는 거야!

182

아이들을 위해서라면 그 무엇과도 맞서는 것!

그게 엄마라는, 부모라는 거라구!

당신은…

훌륭한 엄마예요, 제 아빠처럼요.

하지만 당신이 착각하고 있는 것이 있어요.

그건 당신의 아이들이 당신만큼 훌륭하다는 거예요.

별다른 꿈도, 타오르는 심장도 없는
평범한 사람들이라면
당신의 말처럼 평범한 삶을 사는 것이
가장 행복할 거예요.

그들의 꿈은 단지
'그런 꿈을 꾸었던 적도 있었지' 하며
포기하는 그런 추억거리에
불과해요.

제 동생 이프리타처럼
만화를 좋아하긴 했지만
더 좋아하는 삶을 좇으며
살아가는 것도 좋아요.

만화를 포기했다는 건
만화가로서 가슴 아픈
일이지만…

꿈을 좇는 외길의
인생은 아니더라도
자신의 꿈을 추구하는
인생이겠지요.

하지만 당신의 아이들은
그들과 다른 사람들이에요.

꿈과 타오르는 심장을 가진
그런 부류예요.

그런 사람들은 저나
저를 가르친 사람처럼
꿈을 찾아 살아가요.

절대 포기하지 않고
어떤 역경도 이겨내요.
그것이 운명이고,
가장 행복한 선택이죠.

꿈과 타오르는 심장을 가진
특별한 사람들은…

꿈의 외길을 걷는
운명을 가졌어요.

그리고 아이들의 인생을
책임지는 건 부모도
스승도 아니에요.

그들 스스로예요.

인생을 선택하는 건
자기 자신이고
지금 특별한 아이들이
특별한 선택을 했어요.

자기 자신과
맞서세요.

아이들을
위해서…

가자.

187

잠깐 기다려!

난 아직 너희들을 용서할 수 없어!

너흰 잘못을 저질렀어.

이 엄마에게 너희들의 꿈을 숨겼잖아.

이 엄마에게 진심으로 말하면 내가 이해하지 못하리라 생각했니?

너희들 잘못은…

이 엄마가 너흴 얼마나 사랑하는지…

그걸 몰랐다는 거란다…

지니아 샘의 화실은
예전으로 돌아왔고
우리는 걱정 없이 만화공부를
할 수 있게 되었습니다.

샤를마뉴 심 원장님은
만화를 떠나
다시 미술학원을 하기로
하셨습니다.

샤, 샤를마뉴…
정녕 떠나시는
건가요…

역시 내가
있어야 할 장소는
회화다.
그림이 나의 무덤이야.

영혼의 폭풍이
나를 그곳으로
이끄는구나…

원망할 테면…

사랑했던 만큼
원망해 주거라…

샤를마뉴,
매정한 사람.

당신은
어쩌면 그렇게도…

뒷모습까지 매력이
장마철 말똥비처럼
쏟아져 내리시는 건가요?

오오~
이프리타여!
이프리타여!

그냥 가라…

짱""
←감동

웩

192

자, 이제
거의 끝나가용.

이제 캐릭터를
만들 거의 모든 준비가
끝났어용.

인체 데생

만화 데생

그리고
얼굴 데생

모두 만화 캐릭터를
그리기 위한
지식들이지용.

이제 모든 지식들
모아, 모아, 모아

완벽한
대박용 캐릭터

꾸깃
꾸깃

박모씨를
그려보아용!

2. 박모씨
그리기

야!

빙
이

2. 캐릭터 디자인의 요소들

캐릭터 디자인을 좌우하는 4대 요소

캐릭터 디자인을 하기 위해 무엇을 연구해야 할까용?

또 무엇을 충족시켜야 좋은 캐릭터 디자인이 되는 것일까용?

이번에 소개하는 '4대 요소'가 바로 그것이에용.

먼저 이걸 기억합시다!

잘 그렸다고 좋은 캐릭터 디자인은 아닙니다. 단지 '잘 그린 그림' 이죠. 그러나 잘 그릴 수 있어야 좋은 캐릭터 디자인을 할 수 있습니다.

또 인기가 있다고 무조건 캐릭터 디자인이 잘 된 것도 아닙니다.

인기는 만화를 평가하는 여러 가지 기준 중의 하나입니다.

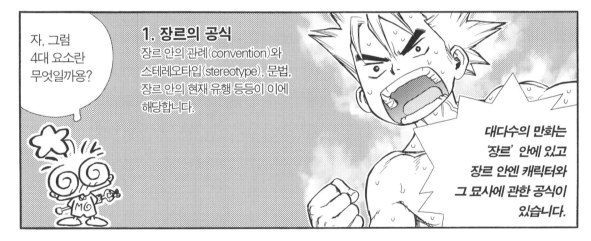

자, 그럼 4대 요소란 무엇일까용?

1. 장르의 공식
장르 안의 관례(convention)와 스테레오타입(stereotype), 문법, 장르 안의 현재 유행 등등이 이에 해당합니다.

대다수의 만화는 '장르' 안에 있고 장르 안엔 캐릭터와 그 묘사에 관한 공식이 있습니다.

이건 우리끼리의 비밀이지만 사실 장르 공식이야말로 캐릭터 디자인에 있어서 가장 많은 비중을 차지해용.

물론 장르 공식은 따라가기만 하는 것이 아니라 뒤집거나 파괴하는 방식으로 쓰이기도 합니다.

노년기 슈퍼맨

2. 스타일과 개성

만화가 자신의 그림 스타일과 취향,
성격은 캐릭터 디자인에 있어서
중요한 요소이며 이것이 잘 반영되어야
예술적 가치가 높은 캐릭터 디자인이
가능합니다.

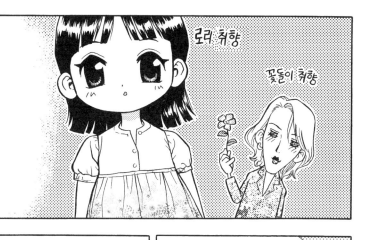

로리 취향

꽃돌이 취향

3. 작품의 주제와 목적

만화 캐릭터 디자인은 만화 그 자체와 분리할 수 없습니다.
캐릭터 디자인은 작품이 가진 주제와 작품을 만드는 목적에
부합하여야 하며 이를 잘 전달할 수 있어야 합니다.

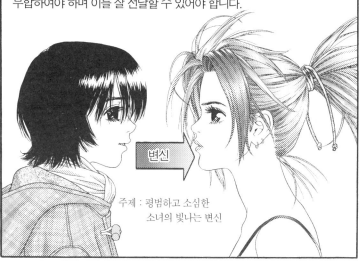

변신

주제 : 평범하고 소심한
소녀의 빛나는 변신

가령 못생긴 캐릭터를
예쁘게 고쳐달라고
주문받았다면 어떻게
해야 할까용?

보통은 고치더라도

작품의 주제가
관련되어 있다면
절대 고치면 안 되는 거예용.

위로워도
슬퍼도

4. 캐릭터 성격과 설정

마지막으로 캐릭터 디자인은 캐릭터 설정에 따라 이뤄지며
캐릭터 디자인 자체가 캐릭터 설정의 한 분야입니다.
작품의 캐릭터 설정은 분명해야 하며 이에 따라
캐릭터 디자인이 이루어지는 것입니다.

변태
오따꾸

ELF

활발한
프리랜서

우주괴물(?)

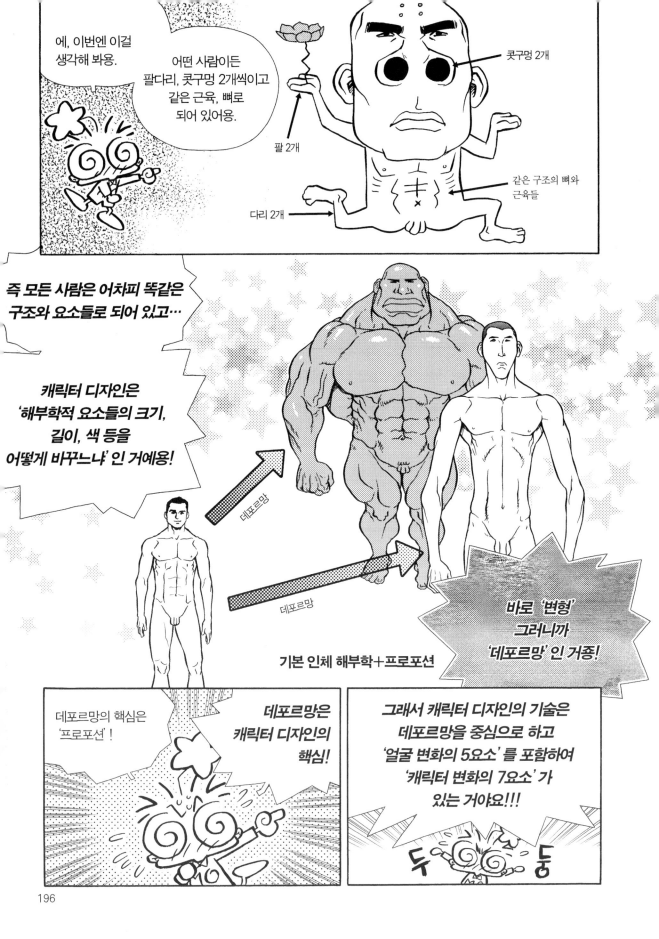

에, 이번엔 이걸 생각해 봐용.

어떤 사람이든 팔다리, 콧구멍 2개씩이고 같은 근육, 뼈로 되어 있어용.

콧구멍 2개

팔 2개

같은 구조의 뼈와 근육들

다리 2개

즉 모든 사람은 어차피 똑같은 구조와 요소들로 되어 있고…

캐릭터 디자인은 '해부학적 요소들의 크기, 길이, 색 등을 어떻게 바꾸느냐' 인 거예요용!

데포르망

데포르망

기본 인체 해부학＋프로포션

바로 '변형' 그러니까 '데포르망' 인 거종!

데포르망의 핵심은 '프로포션' !

데포르망은 캐릭터 디자인의 핵심!

그래서 캐릭터 디자인의 기술은 데포르망을 중심으로 하고 '얼굴 변화의 5요소' 를 포함하여 '캐릭터 변화의 7요소' 가 있는 거야요!!!

두

둥

캐릭터 변화의 7대 요소
1. 헤어스타일

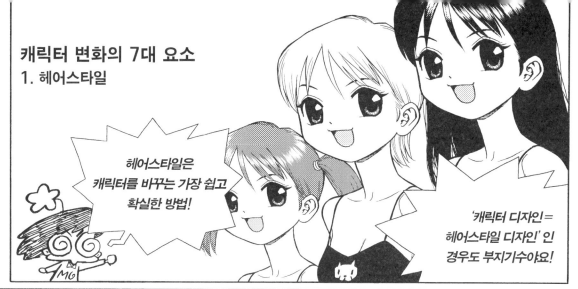

헤어스타일은 캐릭터를 바꾸는 가장 쉽고 확실한 방법!

'캐릭터 디자인＝ 헤어스타일 디자인' 인 경우도 부지기수야요!

WARNING!

헤어스타일은 캐릭터 디자인에서 가장 확실하면서 쉬운 방법이지만 이것으로 만족한다면 뛰어난 실력을 기를 수 없습니다. 헤어스타일은 캐릭터 디자인의 마무리로 쓰는 것이 권장 사항입니다.

2. 소품
캐릭터를 변화시키는 두 번째로 쉬운 방법입니다.
안경, 모자, 헤어밴드, 수염, 점, 흉터 등등으로
캐릭터에 개념과 포인트를 줄 수 있습니다.

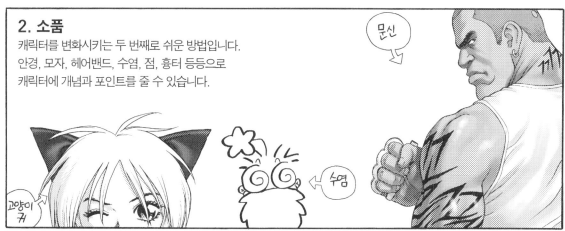

문신

고양이 귀

수염

3. 눈썹과 눈
눈썹과 눈은 캐릭터를 크게 달라 보이게 하며
특히 내면 세계의 차이를 만들어냅니다.
또 남자와 여자를 구분하는 디자인적 요소이기도합니다.

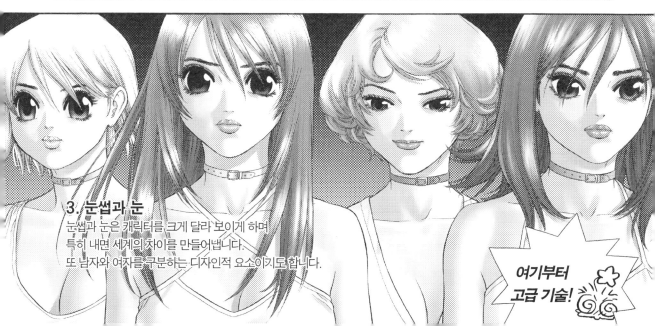

여기부터 고급 기술!

4. 눈, 코, 입의 위치와 형태

눈, 코, 입의 크기와 위치, 형태는 사람마다
다릅니다. 이것은 매우 어려운 기술이지만
십자선과 점을 이용하여 비교적 쉽게
활용할 수 있습니다.

십자선과 점

십자선과 점을 바꿔 캐릭터를 만듭니다.

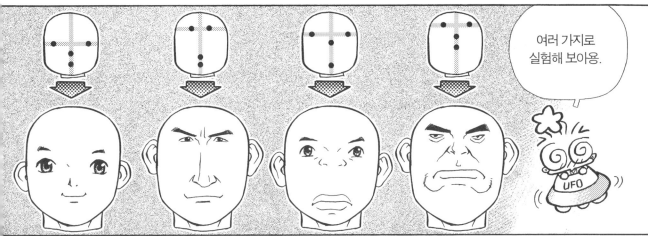

여러 가지로
실험해 보아용.

5. 얼굴형

얼굴형은 얼굴 변화의 마지막 요소이고
3, 4, 5는 유기적으로 연결되어 있습니다.
얼굴형을 변화시키는 요소는 거의가 '뼈' 이며
'피하지방' 이 일부 관여합니다. 근육은
얼굴형에 별다른 영향을 주지 않습니다.
반면 '헤어라인' 도 얼굴형에 많은
영향을 줍니다.

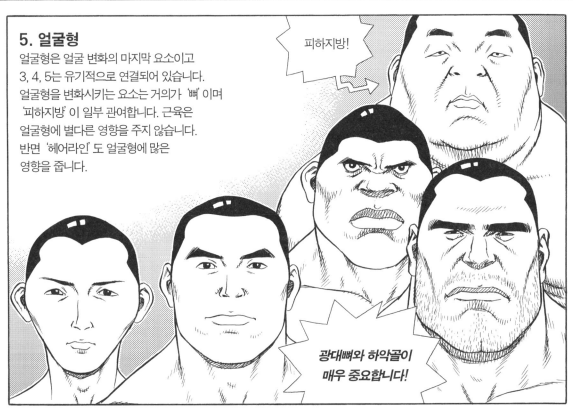

피하지방!

광대뼈와 하악골이
매우 중요합니다!

6. 몸

만화의 캐릭터 디자인에서 몸은 이상하게도
등한시되어 왔으나 갈수록 그 중요성이
더해지고 있습니다.
골격, 근육의 차이는 매우 중요한데
'골격은 프로포션의 차이' 를 만들고
'근육은 양감의 차이' 를 만듭니다.
여기에 피하지방, 성기관도 중요한 요소입니다.

7. 의상

의상과 의상 디자인은 캐릭터 디자인을 완성합니다.
캐릭터는 실제 인간과 달리 입고 싶은 옷을 마음대로
입지 못하며 성격, 역할, 극적 맥락에 따라
의상이 선택됩니다.
특히 판타지와 SF에서는 의상 디자인의 비중이
매우 높고 뛰어난 의상 디자인 능력을 갖추는 것이
완성도와 평가를 크게 좌우합니다.

스트라이프
(명랑만화의 기본 의상)

3. 캐릭터 설정

표를 가지고 살펴보아용.

이제 캐릭터를 실제로 디자인하는 사례를 몇 개 살펴보겠어용.

개성이나 인종적 특징을 최소화하는 경향입니다. 잘생긴 캐릭터를 만들어주며 감정이입 하기 쉽습니다.

특별하지 않은 소시민적인 캐릭터로 만들어줍니다. 강하게 감정이입 하게 하는 요소입니다.

못생기거나 무서워 보이는 캐릭터의 요소입니다. 강한 개성을 실어줄 수 있습니다.

마초, 노인, 전문가 등의 요소입니다. '조력자' 캐릭터에게 필요합니다.

어린아기의 특징을 첨예화하는 경향입니다. 귀엽고 사랑스러운 예쁜 캐릭터를 만드는 요소입니다.

'아름답게' 만드는 거죠. 감정이입 하기 힘들게 합니다.

특별한 능력이나 역할을 가진 캐릭터로 만들어주는 요소입니다. 카리스마도 포함됩니다.

어떤 특정한 인물처럼 보이게 합니다. 개성을 실어주지만 감정이입을 방해합니다.

평범
일반화(둔화)
메주
유아화
성숙
감정이입
미의 요소
개념의 요소
영웅
꽃
비범
특수화(첨예화)

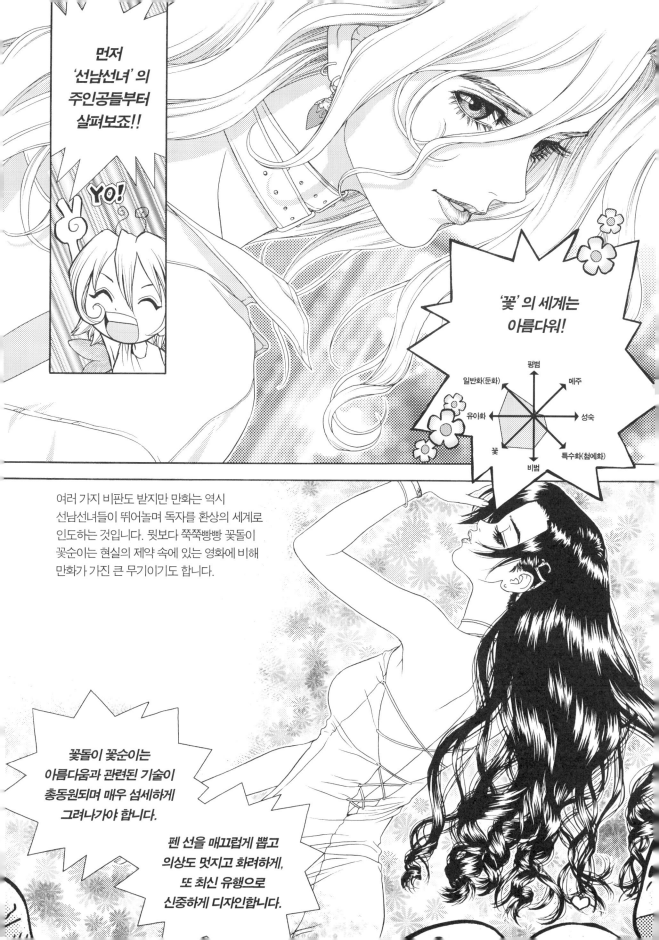

먼저
'선남선녀'의
주인공들부터
살펴보죠!!

YO!

'꽃'의 세계는
아름다워!

여러 가지 비판도 받지만 만화는 역시
선남선녀들이 뛰어놀며 독자를 환상의 세계로
인도하는 것입니다. 뭣보다 쭉쭉빵빵 꽃돌이
꽃순이는 현실의 제약 속에 있는 영화에 비해
만화가 가진 큰 무기이기도 합니다.

꽃돌이 꽃순이는
아름다움과 관련된 기술이
총동원되며 매우 섬세하게
그려나가야 합니다.

펜 선을 매끄럽게 뽑고
의상도 멋지고 화려하게,
또 최신 유행으로
신중하게 디자인합니다.

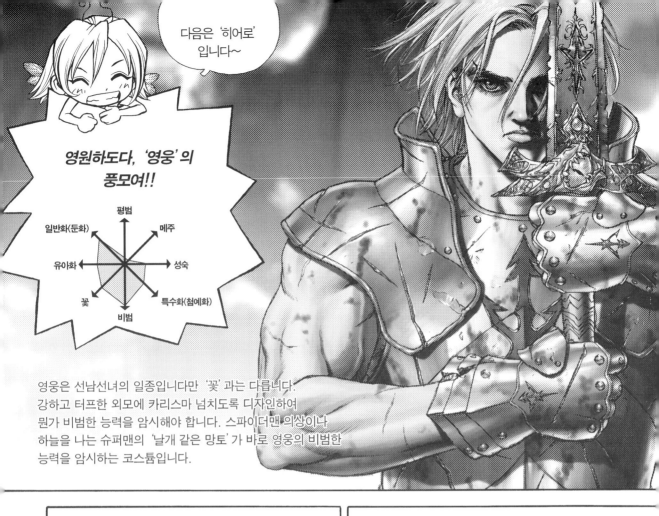

다음은 '히어로' 입니다~

영원하도다, '영웅'의 풍모여!!

```
           평범
일반화(둔화)    메주

유아화          성숙

   꽃        특수화(첨예화)
           비범
```

영웅은 선남선녀의 일종입니다만 '꽃' 과는 다릅니다.
강하고 터프한 외모에 카리스마 넘치도록 디자인하여
뭔가 비범한 능력을 암시해야 합니다. 스파이더맨 의상이나
하늘을 나는 슈퍼맨의 '날개 같은 망토' 가 바로 영웅의 비범한
능력을 암시하는 코스튬입니다.

영웅은 뛰어난 외모와 신체 조건을 가지는 것이 보통입니다.
근육질의 탄탄한 몸매는 필수이므로 특히 성실하게 공부한
데생력이 발휘되는 것도 영웅물에서입니다.
때때로 영웅은 칼, 갑옷, 여러 가지 무기, 우주복 등으로
치장되며 무기나 갑옷에 관한 연구를 요구하기도 합니다.

어떤 장르들에서는 최고의 의상이 '차이나풍 교복' 이나
'세일러복' 이 되기도 합니다. 이때 영웅은 좀 더
평범해집니다.

영웅은 마초풍의 남자만 있는 것이 아닙니다.
비범함과 카리스마는 물론 여성 캐릭터에서도 똑같이 묘사될 수 있습니다.
무기를 든 교복 소녀 등은 언제나 인기 있는 디자인 컨셉입니다.

어린 소년 소녀가 주인공인 장르(특히 아동용)에서도 영웅은 있습니다.
특히 이런 스타일에서 영웅은 근육과 카리스마로 무장하기보다는 '역할' 로 영웅임을 보여주고 외모는 감정이입이 쉽도록 비교적 평범한 편이 좋다고 생각합니다.

칼

영웅의 디자인에서도 '감정이입의 요소들' 인 일반화, 평범은 중요하며 점점 더 중요해지고 있습니다. 비범함과 카리스마를 '일반화-평범' 과 결합하는 기교 역시 많이 연구됩니다.
뛰어난 방법을 찾거나 발명을 시도하시기 바랍니다.

영웅 디자인에서 중요한 비범함과 멋진 외모는 어떤 작품들에선 조롱거리가 되고 장르 규칙의 파괴를 시도한 '반영웅' 스타일의 영웅이 등장하기도 합니다. 이런 시도들은 종종 멋진 결과와 미덕을 가져옵니다.

← 영웅

니가 주인공이냐...

← 영웅

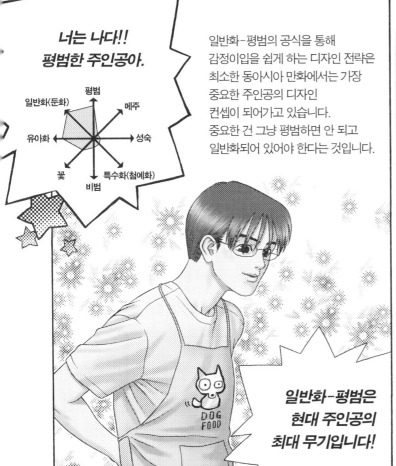

너는 나다!!
평범한 주인공아.

일반화-평범의 공식을 통해
감정이입을 쉽게 하는 디자인 전략은
최소한 동아시아 만화에서는 가장
중요한 주인공의 디자인
컨셉이 되어가고 있습니다.
중요한 건 그냥 평범하면 안 되고
일반화되어 있어야 한다는 것입니다.

**일반화-평범은
현대 주인공의
최대 무기입니다!**

일반화-평범이 가장 중요한 장르는 '이성과의 연애'를
다룬 장르입니다. 대리만족을 느끼게 해주기 위해
이런 장르의 주인공은 평범함을 강조하는 방향으로
발전했습니다.

평범 공식에서 중요한 것은 주인공의 상대역인 이성은
'꽃'이어야 한다는 점입니다. 즉 남자만화에서는
여주인공이 꽃이고 여자만화에선 남자 주인공이
꽃입니다.

이는 완벽한 판타지를 위한 전략이며
종종 단순한 꽃 정도가 아니라 카리스마와
비범함을 갖추도록 설정합니다.
최신 유행의 의상, 부유함, 강함 등이 그것이고
천재라거나 인기 스타라거나 하는 설정이
더해지기도 합니다.

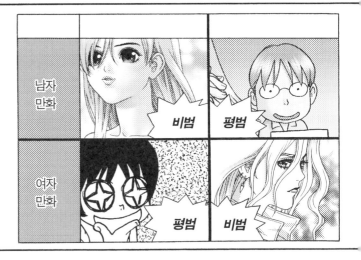

평범 공식의 디자인에서
비범한 영웅 공식의 디자인으로
바꾸는 전략도 있습니다.

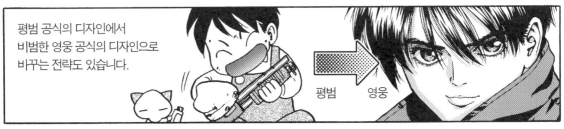

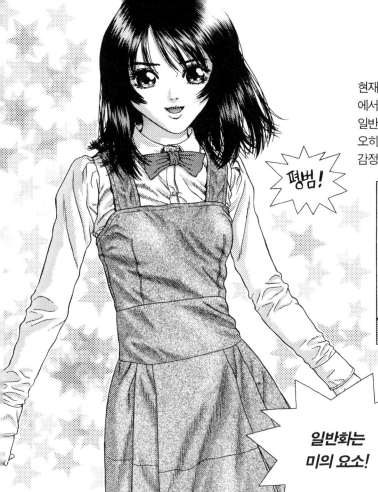

현재 만화 주인공의 중요한 디자인 컨셉인 일반화−평범
에서 일반화를 이해하는 것은 매우 중요한 일입니다.
일반화는 '평균적인 외형' 을 의미하지 않습니다.
오히려 사실적이고 평균적인 외형은 독자들의
감정이입을 강하게 방해합니다.

평범!

사실적인 일반인	일반화된 주인공

일반화란 미의 중요한 요소입니다.
실제 인물은 평범하나
어떤 특징을 지니고 있습니다.
개인의 특징, 인종적인 특징입니다.
이 특징은 감정이입을 방해하는
요소입니다.

일반화는
미의 요소!

특징들을 제거하고 '누구로 보이지 않는' 캐릭터.
즉, 일반화된 캐릭터를 만들면 사람들은
자신들을 묘사했다고 생각합니다.
일반화된 캐릭터는 동양인이 보면 동양인을
묘사했다고 생각하고 서양인이 보면 서양인을
묘사했다고 생각합니다.

유아화!

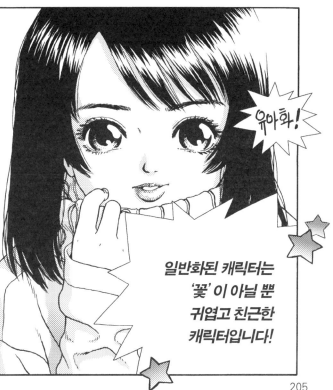

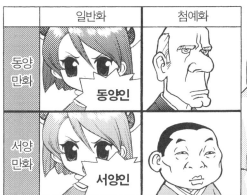

	일반화	첨예화
동양 만화	동양인	
서양 만화	서양인	

일반화된 캐릭터는
'꽃' 이 아닐 뿐
귀엽고 친근한
캐릭터입니다!

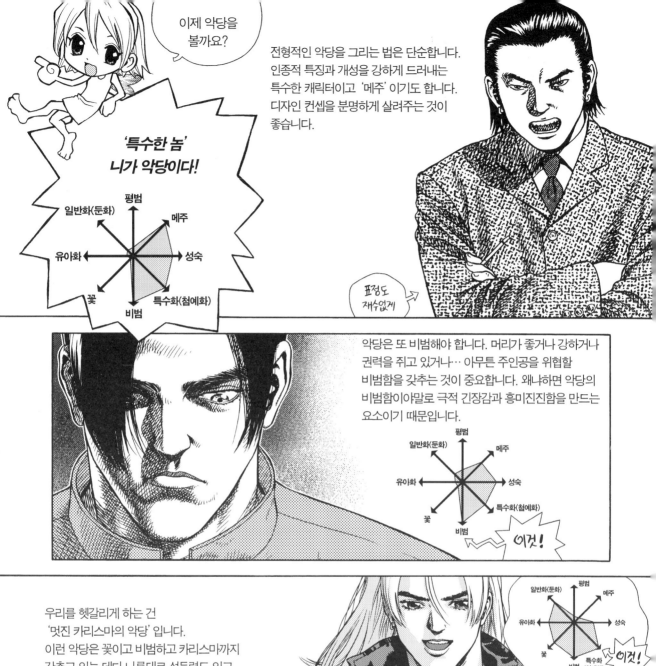

이제 악당을 볼까요?

전형적인 악당을 그리는 법은 단순합니다. 인종적 특징과 개성을 강하게 드러내는 특수한 캐릭터이고 '메주' 이기도 합니다. 디자인 컨셉을 분명하게 살려주는 것이 좋습니다.

'특수한 놈' 니가 악당이다!

평범
일반화(둔화)
메주
유아화
성숙
꽃
특수화(첨예화)
비범

표정도 재수없게

악당은 또 비범해야 합니다. 머리가 좋거나 강하거나 권력을 쥐고 있거나… 아무튼 주인공을 위협할 비범함을 갖추는 것이 중요합니다. 왜냐하면 악당의 비범함이야말로 극적 긴장감과 흥미진진함을 만드는 요소이기 때문입니다.

평범
일반화(둔화)
메주
유아화
성숙
꽃
특수화(첨예화)
비범

이것!

우리를 헷갈리게 하는 건 '멋진 카리스마의 악당' 입니다. 이런 악당은 꽃이고 비범하고 카리스마까지 갖추고 있는 데다 나름대로 설득력도 있고 가슴속에 슬픔까지 감추고 있는 경우도 있어서 어떨 때는 주인공의 인기를 능가하기도 합니다.

하지만 분명하게 알아두어야 할 것은 카리스마 악당은 아무리 멋져도 주인공과 다르다는 것입니다. 주인공과 악당을 가르는 차이는 '강한 특수화' 입니다.

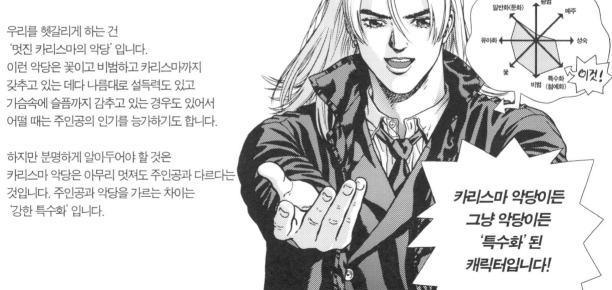

일반화(둔화)
평범
메주
유아화
성숙
꽃
특수화(첨예화)
비범

이것!

카리스마 악당이든 그냥 악당이든 '특수화' 된 캐릭터입니다!

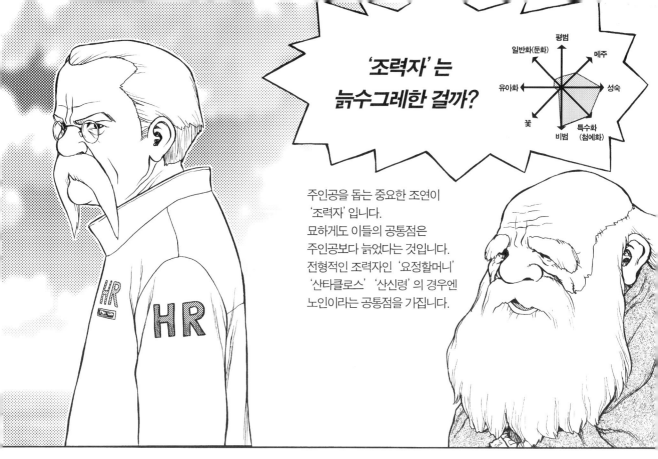

'조력자' 는
늙수그레한 걸까?

주인공을 돕는 중요한 조연이
'조력자' 입니다.
묘하게도 이들의 공통점은
주인공보다 늙었다는 것입니다.
전형적인 조력자인 '요정할머니'
'산타클로스' '산신령' 의 경우엔
노인이라는 공통점을 가집니다.

조력자는 주인공을 이끌고 주인공에게 힘을 주며
때로는 주인공을 대신해서 죽기도 합니다.
조력자의 디자인은 주인공에 비해 그 폭이 넓지만 주인공을
돕기 위해 '비범' 함을 갖추어야 하고 주인공을 이끌기 위해
연륜 있어 보여야 하는 건지도 모릅니다.

아무튼
비범하면서도
늙수그레~

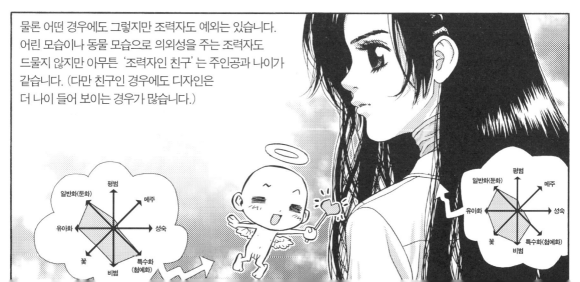

물론 어떤 경우에도 그렇지만 조력자도 예외는 있습니다.
어린 모습이나 동물 모습으로 의외성을 주는 조력자도
드물지 않지만 아무튼 '조력자인 친구' 는 주인공과 나이가
같습니다. (다만 친구인 경우에도 디자인은
더 나이 들어 보이는 경우가 많습니다.)

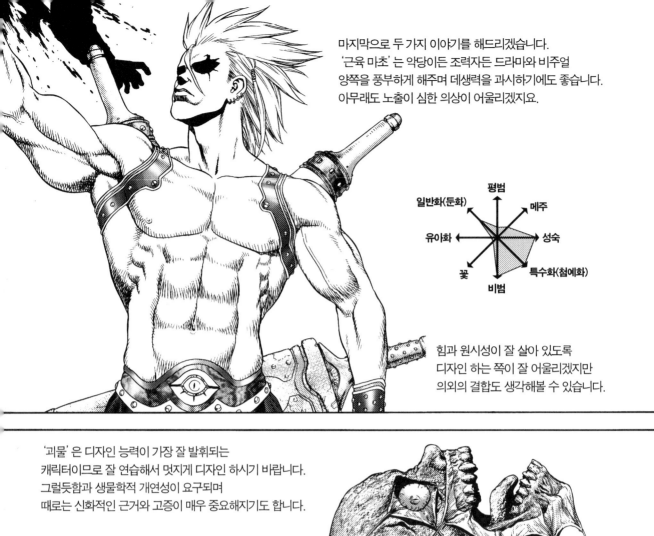

마지막으로 두 가지 이야기를 해드리겠습니다.
'근육 마초'는 악당이든 조력자든 드라마와 비주얼
양쪽을 풍부하게 해주며 데생력을 과시하기에도 좋습니다.
아무래도 노출이 심한 의상이 어울리겠지요.

힘과 원시성이 잘 살아 있도록
디자인 하는 쪽이 잘 어울리겠지만
의외의 결합도 생각해볼 수 있습니다.

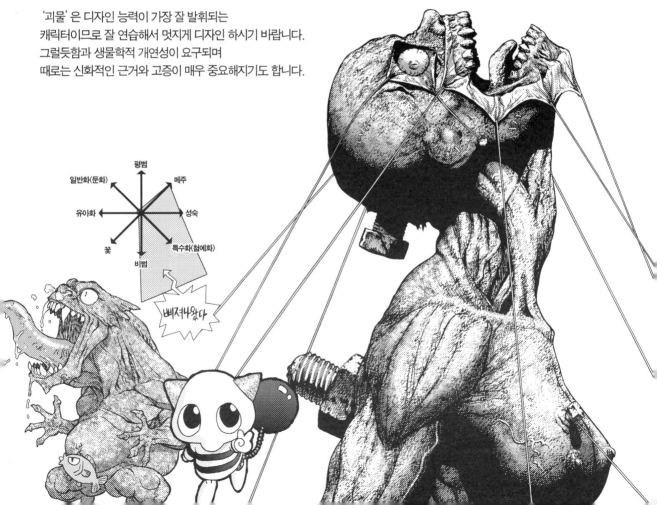

'괴물'은 디자인 능력이 가장 잘 발휘되는
캐릭터이므로 잘 연습해서 멋지게 디자인 하시기 바랍니다.
그럴듯함과 생물학적 개연성이 요구되며
때로는 신화적인 근거와 고증이 매우 중요해지기도 합니다.

삐져나왔다

드디어 끝났다.

지니아 샘
감사합니다.

근데 샘,
만화에서 데생 공부는
얼마나 중요해요?

응, 그림 실력의
가장 중요한 핵심이
데생력이니까
'그림'의 중요성과
관련 있겠지요.

나한테
안고마워?

충격

하지만 그림은 만화에서
'가장' 중요하진 않아요.
물론 아주아주
중요하긴 하지요.

또 그림의 중요도는
만화의 장르와 작가에 따라
달라져요. 하지만 어떤
만화에서도 중요한 건
틀림없어요.

그럼 가장 중요한 건
뭐예요?

맺음말

이 책은 『무일푼 만화교실』의 후속편으로 1996년부터 1997년 7월까지 연재되었던 만화가 지망생들을 위한 교육용 작품이다. 연재 분량은 책의 절반 정도인데 1997년 7월 '청소년보호법'이 발효되던 날 발매되는 잡지에서 이 법에 반대하며 마지막 페이지를 먹으로 덮고 연재를 중단했기 때문이다(이 책에서는 그 먹지 부분을 복구시켰다). 먹지에는 '자유야말로 가장 중요한 교육이다. 자유가 없다면 예술가를 위한 어떤 교육도 의미가 없다'라는 취지의 글을 남겼었다. 놀랍게도 이 먹칠은 출판사 경영진으로부터 강력한 항의를 받았었다.

그 뒤 나는 청소년보호법, 대여점, 불공정한 계약에 반대하고, 인터넷 만화산업의 올바른 정착 등을 위해 많은 싸움과 노력을 벌여왔다. 그리고 만화계의 문제를 내용의 핵심으로 한 책을 3권 쓰거나 그랬다. 내가 추진한 3건을 포함하여 여러 번의 시위에 참가하였다. 저항의 의미로 자발적으로 중단한 연재가 2건 더 생겨났다.

그런 시간들 속에서 나는 가끔 연재를 중단했던 '무일푼 데생교실'에 대해서 생각했지만 자유가 우리에게 주어지지 않는 한 결코 다시 작업하지 않겠다고 결심했었다.

우리에겐 여전히 자유가 없다. 자유를 박탈하고 자유로운 행동을 응징하는 사회적, 정치적 정서도 여전하다. 그러나 나는 괴로웠고 내 작품의 중간이 절단되고 먹칠이 된 채 어둠 속에서 잠들어 있는 것을 보기 힘들었다. 그래서 그냥 책을 내기로 했다. 나의 개인사에서는 지금이 딱 적당한 시기라는 생각도 들었다. 다행스럽게도 바다출판사는 중간이 어긋난 이 작품을 출판하기로 흔쾌히 승낙해주었다. 연재가 아닌 상태에서 뒤를 그리는 것은 힘든 일이었고 금전적인 손해도 상당했다. 그래도 완성하게 되어 이렇게나마 출판하게 되어 기쁘다.

이 책의 전반부(Chapter 1. 인체 데생)는 1997년까지 그린 것이고 후반부(Chapter 2. 만화 데생, Chapter 3. 얼굴 데생)는 2004년도에 그린 것이다. 거기엔 7년의 격차가 있다. 앞뒤는 그림도 조금 다르고 작업방식도 조금 다르다(전반부는 수작업, 후반부는 컴

퓨터로 작업했다). 스토리도 조금 어긋나 있다.

그 어긋남은 나에게는 많은 의미가 있고 그 의미의 일부는 이 책을 보고 만화가를 꿈꿀 여러분들에게도 조금은 전달되었으면 한다.

나는 자유가 주어지는 날까지 기다리려고 했지만 그러지 못했다. 약속을 지키지 못한 것은 내 잘못이다. 하지만 약속을 접고 자유를 더 기다리지 못하고 다시 이 작품을 이어 그리게 된 것에 대해 한 가지는 분명하게 말할 수 있다.

만화가로서 자기 작품이 완성되고 온전한 모습이기를 간절히 바랐을 따름이라고 말이다.

내 작품을 열심히 그릴 수 있고 완성할 수 있고 정당하게 평가받을 수 있는 당연하고 소박하지만 쉽게 주어지지 않는 그런 세상을 꿈꾸며 이 책은 중단되었다가 다시 완성되었다. 그리고 아마도 여러분 역시 그러길 바라며 이 책을 보고 있으리라.

박무직 무일푼 데생교실

지은이 박무직

초판 1쇄 발행 2004년 10월 15일

책임편집 손경여 · 장미향
본문디자인 이수경 · 신형애
마케팅 구본산 · 노현승

펴낸곳 바다출판사
펴낸이 김인호
출판등록일 1996년 5월 8일 **등록번호** 제10-1288호
주소 서울시 마포구 서교동 403-21 서홍빌딩 4층
전화 322-3885(편집부), 322-3575(마케팅부) **팩스** 322-3858
E-mail badabooks@dreamwiz.com
ISBN 89-5561-251-6 03600

*값은 뒤표지에 있습니다.